衣路

歷情

WILLIAM TANG 鄧達智 著

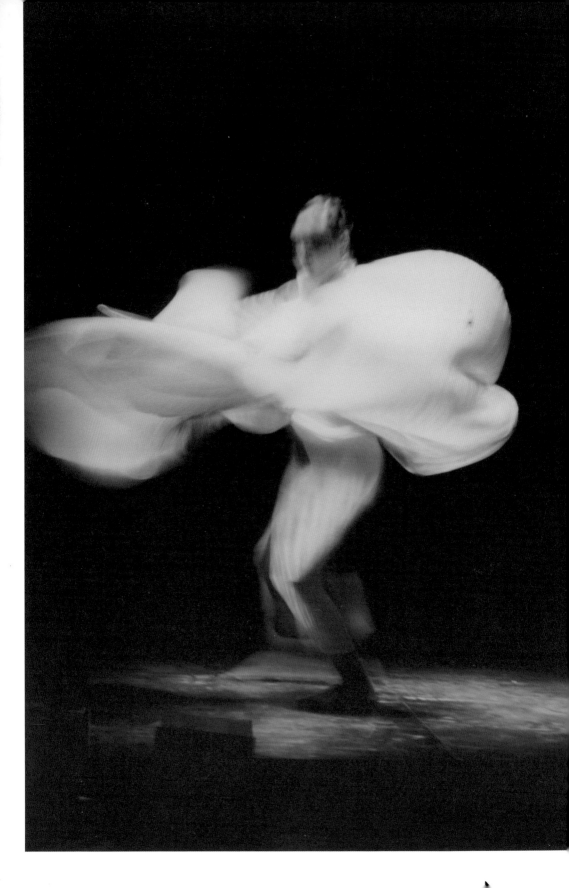

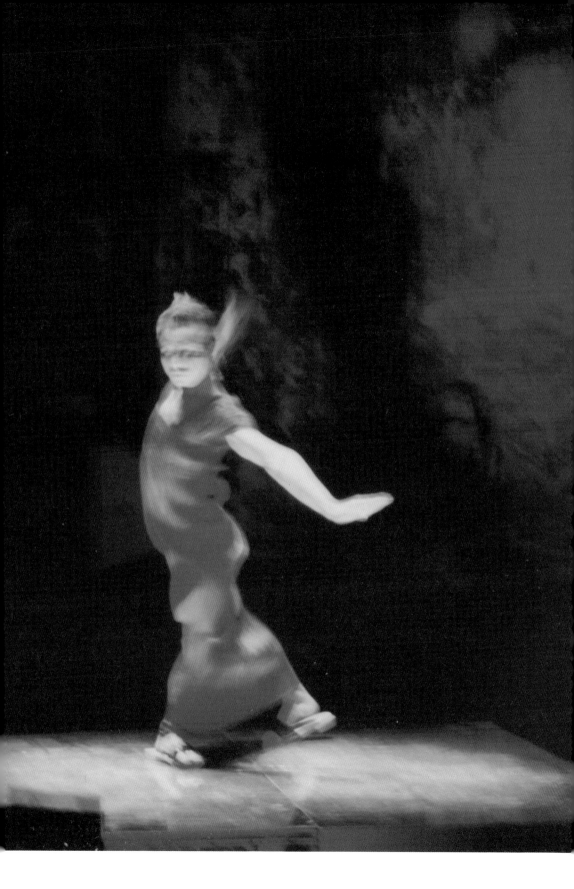

序

鄧桂香

達智我弟新一輯相關時裝設計，自時裝界走過來的心路歷程回憶小札即將面世；作為大姐，頗為他欣喜雀躍。

達智是我家長男孫，自小便得到祖父母、父母的呵護疼愛，自然也寄以厚望，但願日後成為一般社會人士尊崇的專業人士。然而天生性情與別不同，自幼喜愛繪畫人像；過去農耕歲月的禾塘，家中麻石地板，牆壁全皆成為他的畫板，替家中、鄰居、學校的小朋友們畫公仔，兼配搭以不同衣裝與形象成為日常樂此不疲的動作，時裝之路的種子於早歲扎根萌芽。

初中之後前往加拿大升學，大學順應家中要求選讀醫護學科，一年屆滿隨即向長輩說不，後轉唸經濟，極速完成大學學位，考過畢業最後科目，頭也不回直飛英國倫敦追尋設計創意學科的夢想。

一邊上課一邊工作，堅毅不屈不向現實低頭，走自己選擇的路，不做別人的棋子。

今天雖然擁有時裝行業肯定的成就，除業內及社會各界關注及欣賞，也是他的堅持努力兼不屈不撓性格使然，讓他在入行初期，迅速站穩「時裝夢工場」，數十年起伏跌宕，見證於香港、大中華以至亞太地區佔一席位。

這本新書相信等同達智一部分回憶錄，將引領各界朋友
更瞭解他走過的時裝夢工場，以及香港和中國內地過去
數十年時裝發展部分實況。

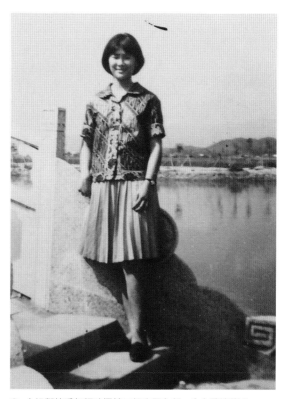

● 大姐鄧桂香年輕時攝於元朗泰園魚邨，今之錦繡花園。

作者序

上世紀三十年代抗戰歌曲《白雲故鄉》跟一九五二年李厚襄作曲，張金作詞，張依雯及柔雲合唱《故鄉》並不一樣；後者懷緬故鄉情懷，縱使幼歲唱來感觸至深，首段歌詞永不忘懷：

「朵朵白雲飛向我的故鄉，青山重重，樵歌嘹亮，看那東方鮮紅的朝霞，歌唱我的故鄉。」

《故鄉》，童年村校經常唱頌的歌曲；比我少幾歲的弟妹們會否唱過？不敢肯定。

長一輩的姑姐、堂姑姐、堂姐及幾位家姐都曾經被解放後南來、文化深厚的老師教導，家國情懷牢固的課文及歌曲植根幼稚心靈，每每南風吹遍六、七月，抬頭滿眼藍天白雲，深藏記憶長河旋律響起……朵朵白雲飛向我的故鄉……耳腔溜轉。

新書緊張籌備，往事流水行雲湧現，數十年時裝長路嚴格說來始自未上幼稚園極幼之年，在家中偌大農務曬場（禾塘）持碎瓦片或長我三歲三姐自學校取回老師棄用之粉筆末，將人面公仔畫個不亦樂乎；幾歲大領導幾歲大，三姐我的小導師，一生一世心靈摯友，縱使早逝於四十年華。

在加拿大安大略省 Kingston 高中畢業前，計劃前往心儀歐陸唸美術，從來書唸得既好且具計劃的二姐循循善

誘：中學畢業年歲尚輕，創意學科比較飄渺，不若進大學先唸正統 academic 學科，二十出頭大學畢業，心志更成熟才唸下一個創業工業學位，豈不兩全其美？

唸過經濟學，離開加拿大到英國倫敦上設計學院；慶幸二姐理性引導，幾年設計唸來更富系統，甚至告別多年學校教育，投身社會工作，仍深受二姐求學及處事慧點精神影響。

近鄉情怯，遲遲未敢出版時裝回眸終於面世：
THROWBACK（圖片集）；
《衣路歷情 》（文字本）。

此為序，以誌早逝二姐桂嫦，三姐桂潔。

目錄

引子

TO BE OR NOT TO BE
藕斷絲連

首飾 CROSSOVER 時裝

新郎上裝傳統燕尾服，內襯與新娘婚紗相同布料恤衫，下裝及膝短裙褲。

● 千禧年大型晚裝襯托整套紅寶石飾物。

首飾 CROSSOVER 時裝

To Be Or Not To Be，出處是莎士比亞名劇《哈姆雷特》高潮第三幕。

浮生忐忑無數，撫心自問繼續下去？還是立地退隱、江湖再見？

時為二○一五年，乙結腸癌手術完成未幾，適逢內地推出對投資者比較辣手的勞動法，頗覺時不我與，只望淡出求離場。

人腦左右功能有別，一邊理性另一邊感性，極少兩邊平衡；在下肯定九十個巴仙感性，慶幸還有少許理性用作謀生。

作為創意人，感性極為重要。但時裝亦也生意，需要極高EQ的城府，將一盤生意處理於笑談中。創意工作者偏偏缺乏上述心理素質，壓力承受指數接近零，不單止；不少根本負數，建設極稀，拖累無限。

是時候淡出！

念頭漸次積累，入行數十年，一朝

退下絲毫不覺可惜。主意立定，謀求相關人力物力盡速合法將人員遣散、稅務理清，一條心朝向提早退休遊山玩水去矣。

退休後隨心工作

真的休退了，其實遊山玩水從來不算新鮮，自從十多歲到外面上學以來，從未間斷過，就此無所事事？

雖然手上有幾份報刊專欄，也有電台節目主持；純屬小點心，跟半生賴以為大前提的設計工作性質相距太遠。踏出去，才發現：創意工作是我人生至大的動力，只可偶爾小休甚至將工作量減少，絕對不可以全退、分割。

身邊再無工場或固定工作人員，獨活自由身，自此隨意挑選條件與心情吻合的工作，遠近不區；偶爾杭州、偶爾澳門、偶爾廣州、香港深圳大灣區都是自己地圖。設計工作來了，精神更加奕奕。

● 「Swing」倫敦六十年代金片迷你裙，非洲式樣誇張的耳環、介指與手鐲。

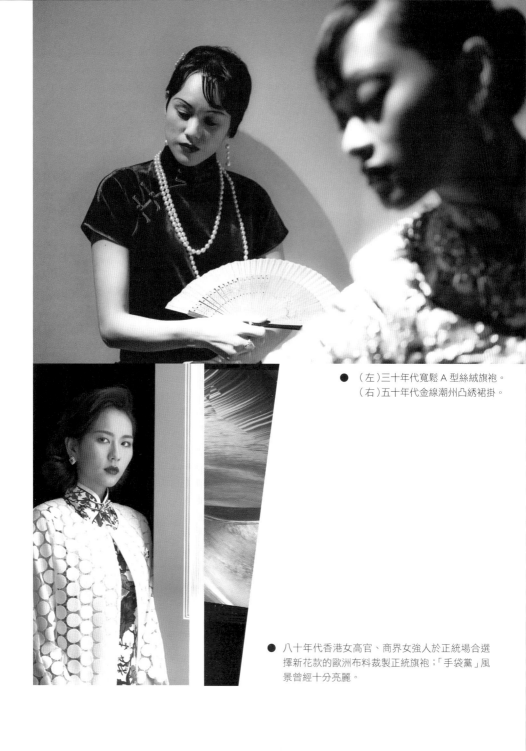

● （左）三十年代寬鬆Ａ型絲絨旗袍。
　（右）五十年代金線潮州凸綉裙掛。

● 八十年代香港女高官、商界女強人於正統場合選
　擇新花款的歐洲布料裁製正統旗袍；「手袋黨」風
　景曾經十分亮麗。

二〇一九年適逢「周大福」九十周年，以「一件首飾 一個時代」為主題重建深圳周大福品牌館，我獲邀設計不同時代衣服與首飾的結合，除了設計也是植根本地的珠寶金飾文化，一拍即合，名為半退休，實質藕斷絲連，坐享多年累積經驗賜予的福祉，舒暢身心。

時光荏苒九十載

沒首飾配襯的衣服，猶似畫龍未點睛，總有幾分遺憾。而近百年來傳統珍珠、寶石首飾，以至黃金的發展與推演，越來越創新與多樣化。

少時喜歡唸地理、歷史。大學唸經濟，設計學院唸時裝。事實平常讀書、關注新聞、不斷旅行及旅途上的經歷，全皆與地理歷史息息相關。時裝設計老本行，除繪圖，至愛沉醉在衣服及時尚歷史裡，家中相關書籍及雜誌不下數千冊。系列設計之外，最喜歡時空交錯與歷史 crossover 的設計。

「周大福」九十周年呈獻，配合寶號多年經典及最新發展的一眾珍貴金飾珠寶，加上集體前衛創意的「Loupe」首飾，何用翻開書本或 Google？對照香港時尚不同年代，從腦海跳出來。

民初時期：參考荷里活歷史上至為人樂道華裔紅星，三十年代黃柳霜（Anna May Wong）衣裝影像。

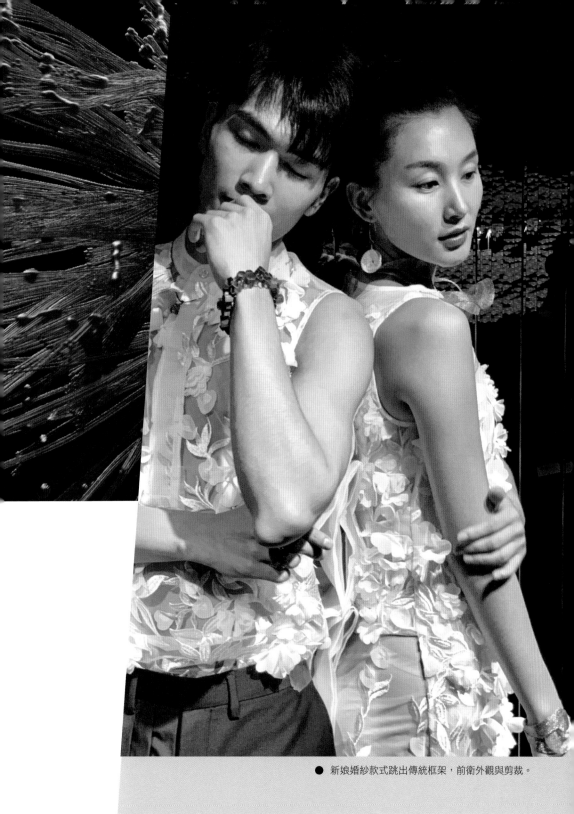

● 新娘婚紗款式跳出傳統框架，前衛外觀與剪裁。

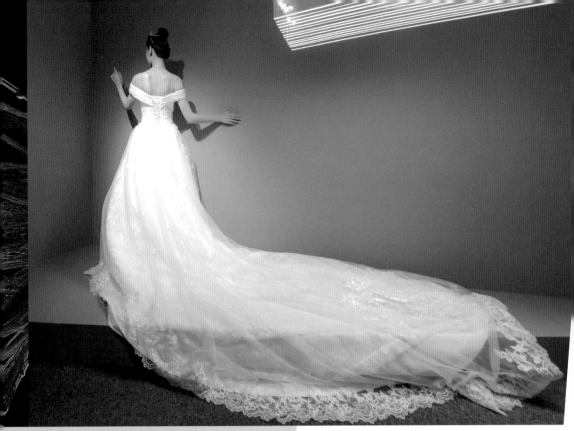

● 香港人一直熱衷的歐洲官廷模式婚紗。

經濟起飛：六十年代西方青春浪潮掩蓋，代表 NO. 1 迷你裙，更是西班牙大師 Paco Rabanne 金屬亮片拼製。

踏上公元二〇〇〇年：「中港」經濟互動日增，時尚風潮在內地一飛沖天，頻繁進出「中港」兩地，自己作品有不少於內地製作，回望當時經典作品恍如隔世，然而感覺恍如昨天，不見被歲月留痕。

* 本文照片由周大福提供

中式服飾　配襯金器

黃金不似其他投資，還原程度幾近百分百，更在政局緊張年代成為最具走難、傍身價值的金屬。童年眼見祖母輩、母親輩購買、佩戴的飾物百分之九十為金器，只有極少百分比為珍珠、玉器、鑽石或其他寶石，在來到我大姐出嫁的七十年代，才在二次大戰後出世的一代身上普遍出現。

民初以後二、三十年代出現過和平小陽春，那是上海灘至蓬勃的歲月，雖說摩登時代，人們穿上沒肩線、略寬鬆 A 型旗袍配襯珍珠寶石拼黃金飾物為時尚。婚禮始終是所有喜慶中的王牌，新娘之外，大戶人家不論男家、女家，女眷皆穿上金銀線刺龍繡鳳，尤其潮州凸繡裙褂，時至今天仍樂此不疲。

經濟起飛　飾物奢華

過了戰亂走難歲月，經濟開始加速發展，六十年代迎來影響歐美深重的青春浪潮，香港與西方一樣，都是一片迷你裙與牛仔褲海洋。

七十年代經濟起飛，隨後數十年時尚奢華，婚禮鋪張，宮廷式大型婚紗拼鑽飾冠冕、耳環、項鏈、手鐲、戒指無一不可。八十年代至九七回歸前後近三十年，Ball 場文化紳士淑女華衣 Ball Gown 與翡冷翠大家族傳世珠寶式樣，將麗晶酒店白色雲石樓梯逼爆；各大小、尤其五星級酒店 Ball Room 座無虛設，那是繁華到極的香江歲月。

女性高管手袋黨以旗袍盛裝為永恆選擇的時尚，帶點傳統珍珠、寶石首飾過渡二〇〇〇年。此後，男女服裝模式拉近，首飾越來越創新，黃金再度成為首飾的基礎磐石，演繹新姿態、新概念、新式樣。

參與「周大福」周年呈獻，猶如為自己上了一課厚厚香港歷史與人文時尚。

壹

HOME
HONG KONG 家香港

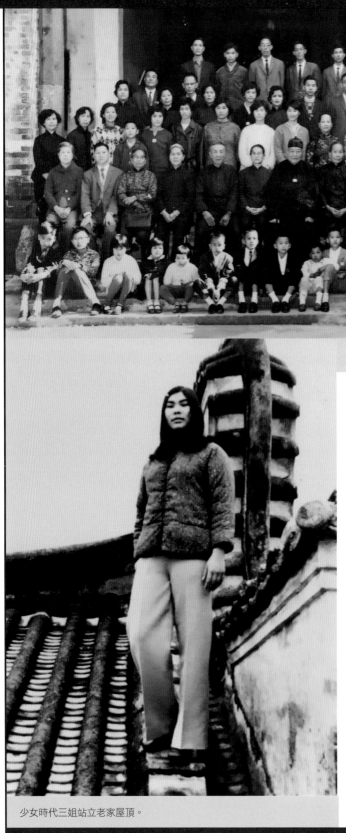

童年種子

THOSE WERE THE DAYS

祖父六十一歲大壽

攝影：鄧達智

少女時代三姐站立老家屋頂。

我們在地塘裡畫人面

思維上從來認定我們在地塘裡畫的是公仔；重新追憶，我們，起碼我自己當時畫的是人面，而非公仔。

你可知道什麼是地塘？

八十年代之前，粵語兒歌至廣為流傳非《月光光》莫屬，歌詞甫開始第二句：「月光光，照地堂……」

原著用堂，相信不會錯，也深信那是大家認定的「地堂」。

往昔新界農村多的是魚塘、水塘；地上掘洞儲水是為塘。地塘一般為方整平地，四面以麻石或磚頭鋪砌，形成一道有矮牆的空間，砌成農耕時代家家戶戶不可或缺的曬場。曬穀、曬米、曬用作燃料的柴與木糠、曬各式種子待明春耕種、曬菜乾、北風起曬臘腸臘肉臘鴨、用竹枝架起晾衣裳……大人都放心童年的我們在地塘玩耍，雖然牆矮，始終有種心理上我們被保護的踏實。雨季來臨，那些年的雨大得驚人，一下間雨水疏導不去，地塘變水塘，成為細路仔私家嬉水池。

天時暑熱，冷氣空調甚至風扇未普遍的世代，著實也沒有今天氣溫非人可承受的炙熱，太陽下山已開飯，一家人在昏黃仍明亮的天空下圍桌共享；桌下盡是貓、狗，甚至雞尋找豬骨、雞骨、魚骨或者飯粒，回想過來，好不環保。

沒東西晾曬農閒時間，地塘屬於小孩的頑耍天地；
跳繩、跳大繩、跳橡根繩、跳飛機……數之不盡，
花費無幾甚至既免費亦創意兼 organic 的 DIY 玩具
或遊戲。其一，畫公仔。從那些年塑膠未被濫用造
成日後垃圾災難前，村尾基本上只有菜頭菜尾連豬
也不稀罕的剩餘物資才會成為垃圾，以碎玻璃、破
陶瓷、爛瓦片為主。拾來泥橙色爛瓦片當畫筆，以
地塘作畫布或畫紙，畫下心中看到、想到，予以模
仿畫出的形象。童心計算不來那地塘一千、千五，
還是二千平方呎，總之很寬敞，往往我將人面畫得
蓋過整個地塘；四歲五歲？還是三歲多，總之很小，
甚至小至我未上幼稚園之前。

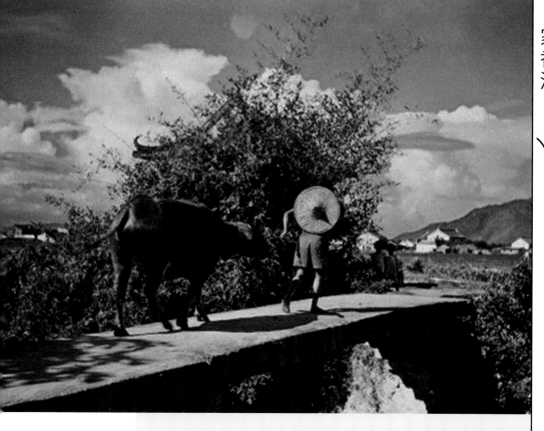

遠山的呼喚

童年在大太陽底下，地塘上畫人面的趣味歷久常新，久存的記憶還關係著至愛祖母與早逝的三姐桂潔。

三姐比我長三歲，可能是我最早的畫畫啟蒙老師，從我們自垃圾崗執拾碎瓦片回去禾塘畫人面，從旁指導落筆畫線必須從一而終，從頭畫到尾；謹記心中，自此繪畫人面人體不停鍛煉畫線不中斷的功夫，直至大學畢業，離開加拿大到英國唸設計，相對一般同學設計繪圖自有脫穎而出的明快風格，有賴當年才不過七、八歲的三姐教誨。童年繪圖相關三姐的難忘趣事，還有她上小學後，見老師畫黑板的粉筆用至幾近盡頭，棄之；課後，總會偷拾回來讓我暢所欲畫。

幼年隨祖母住在與地塘相連，包括大爐大灶大水槽

廚房、穀倉、雞欄、豬欄、牛欄及放置禾稈草的偌
大組屋。上幼稚園前後，畫人面成為最大樂趣，從
地塘到祖母起居間的牆壁樂此不疲地畫。祖母屢勸
無效，又捨不得責罰，只好編故事遏阻：日頭畫下
的公仔，待晚上天黑黑，會變成丫烏出來咬你啊；
乖，不要再畫啦……

怎會罷休？

從穀倉組屋的牆壁及禾塘，畫到小學靠山的操場，
再畫到整個小學與初中的教科書上。特別珍惜這段
過程，因由畫的細節，讓我記憶起相關人物事宜，
遠古至三、四歲極幼孩提時代。

陶醉於畫，無心上課，引發同學嘲笑，老師責罰；
子非魚，焉知魚之樂？童年開始，不離不棄樂在其中！

將教科書畫至不成書形，常亦神遊化外，邊畫視線
轉向窗外近的林、遠的山，還有天上浮雲；白日
夢發個不亦樂乎，晚上不停發著奔跑上山、看山後
異域風光的夢。看過電影史上票房與口碑皆永恆的
《仙樂飄飄處處聞》，對遙遠奧地利西垂薩爾斯堡群
山尤其出神，少年加拿大唸中學，首個暑假，即飛
歐洲，終極目的地除阿姆斯特丹、倫敦、巴黎、維
隆那（羅密歐與朱麗葉），便是奧地利；站在阿爾卑斯
群山，耳畔響起《仙樂飄飄處處聞》，夢想成真。

回歸根源　覲廷書室崇德堂

電視訪問，導演認為有關我成長及設計意念的孕育，拍攝地點要求在家鄉屏山我們老家崇德堂所屬覲廷書室及清暑軒；至好不過，相比宗祠更富親切感。拍攝中途空隙時間，遊走並拍攝，雖然不少古董古畫古建築細節被盜去，仍是熟悉的非凡空間。

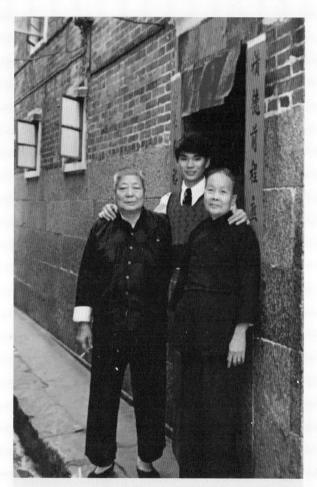

離家赴加上學前最後一個新年，與祖父母合照。

我族始自鄧氏入粵第二十二代（在下二十六傳），太曾祖香泉公建覲廷書室（一八七〇年完工），以紀念其父覲廷公，除子弟祭祀、共商會議，亦為卜卜齋私塾。自從港英政府官員在宗祠開辦以英文教學為主的屏山英文小學，家父為最後一代同時在學校與私塾上課，與時並進共享傳統古文與英文新教學。

書室並相通清暑軒之建築相當華美，嶺南珠三角普遍應用的青磚及麻石為基礎，不少樸實精雕圖彩細刻金木在適當位置點綴，石灣陶瓷林立⋯⋯童年記憶盡與上述工藝美術共融。雖未清楚細列，實已注入血液，回望設計初心之開竅有賴祖業庇蔭，不經不覺潛移默化。

覲廷書室相連清暑軒，多功能別院，其一款待客人作 guest house；包含天井、偌大廚房、糧倉、水井、廁所、浴房、馬槽、廂房、大套房。

南風吹遍　水墨連篇

聽聞先輩與何東爵士交往，爵士於周末跟當年港督下鄉度假兼於舊時飛禽走獸數眾的屏山濕地（天水圍）騎馬打獵。

廂房方便子孫讀書，且讓暫住⋯⋯退休前祖父一般住元朗合益公司（街市）的董事長套房，方便工作；偶爾回鄉也不住家裡，逗留在清暑軒天井側，朝南樓上廂房。出國上課前初中期間，亦常逗留溫書，躲懶，有幸得嚐祖父自年輕南洋歲月學曉煮弄馬來咖啡。覲廷書室及清暑軒牆上好些壁畫，夏日炎炎南風吹遍，或躺酸枝貴妃床聽路過鳥語，或天台閒坐望當年無甚車輛及仍未發展的屏廈路兩邊水道交錯良田阡陌。

清暑軒觀文居停乃部分我的童年少年樂園。

②投身設計前

成功之路錯誤之路

匆匆，時光荏苒又五月，事發已一年。

對話的人大概沒想過輕談一句，令我戀戀一年，不止沒褪色淡忘，反覆思量留下不絕串串迴響。

與時裝行業半生緣，可否給後生一輩青年同業分享一些步上成功之路的心得⋯⋯

即時回應：年輕一代抱擁無可厚非的傲氣與執著。

誰說他們需要前人指路？

再者，所謂成功不過朝花夕拾，不過瞬間眼花繚亂。

心下極速得出結論：能分享？大概自己曾經走過的歪路，犯過的錯誤，從中醒悟，或也一串鐘聲喻己喻人。

片時一句話，深切打通五臟六腑。

成功？

自己審視「成功」的水平放得或許太高，曾經小名小利不值一哂，數十年來表面風光不過得之好運。

無論唸作「運命」還是「命運」，一半是不可抗拒天生的「命」，另一半卻是可自發更變的「運」。

在下生得逢時，設計學院畢業，沒堅持留在歐洲，天意使然回到香港，適逢家鄉如日方中，進入亞洲四小龍之首地

考過大學經濟學位最後一場試，即晚飛倫敦拉開攻讀設計學院的序幕；離開前，在多倫多大學拍下加拿大校園生活的最後一張照片。

位，彈丸之地各行各業蓬勃發展，財經、製造、文化、娛樂，亞太區除日本外無處可及，這便是命；天賜福，而非自己製造。

別人眼中所謂「成功」，心深之處何解不屑？

因由上述，「除日本外無處可及」；上世紀八十年代日本設計師曾將傳統上執世界時裝牛耳的歐洲寶座顛覆性入侵，自外觀而內在，解構流於過分嚴肅的時裝風氣與設計規條，不單止倫敦、

巴黎（米蘭仍然堅持），還有紐約，往後時裝之路忽爾加添不少東洋破格解構風，對新一代大師如 John Galliano、Alexander McQueen、比利時設計六人組、早期 Marc Jacobs（Grunge 風格）等等，由內而外全數被影響。

不少人預測日本之後，下一個上位的設計火燄來自香港……

誰人可預測？

生意財經或可預測，例如：以香港作為製作中心甚而購入成為本地擁有世界馳名運動休閒服裝品牌 Esprit，一度繁花似錦。以 Joyce Ma 的買手視野、個人眼光品味及商場長袖善舞造就 JOYCE Boutique 橫空出世成為亞太區首屈一指，一度叱吒風雲……剛於二〇二〇年四月，雙雙劃下上市休止符；日後只餘香港時裝進化史的豐碑，留下商界往績茶餘飯後話題，難以跟三宅一生（Issey Miyake）、山本耀司（Yohji Yamamoto）、川久保玲（Rei Kawakubo）的創意思維及綿綿感染力相提並論！

就是八十年代開始如火如荼的日本設計感染力，也難保半百年盛世；不用說 Kansai Yamamoto、Nicole……Issey Miyake 早於近二十年前已淡出，交棒新人，餘下跳不出壓摺為基礎廣受市場擁戴的恆常系列。品牌 Yohji Yamamoto 一再盛傳破產，深度解構黑色大師風騷盡領，幾乎是粉絲心目中的天神，也難逃新世代時裝取態的挑戰。

而香港時裝，商業有餘而無國際視野與心胸，更遑論文化與傳承？單單同業之間狹窄心理，具備半政府半商業機構話事人一蟹不如一蟹；臨門一腳，回天乏術，造就不了我們自己，卻開展了中國時裝之路，自八十年代不斷鋪路至二〇〇五年左右，功成身退，猶如港產片，自此不過謹守小城崗位，香港曾經的成功除了建基於商業而非胸襟寬宏的文化領域，難以久存，瞬間風雲不過

白雲蒼狗。

在下曾經與香港共生，得其運數帶挈，二〇〇〇年有幸無意識情況下北上，得以延續設計生命，享受百花齊放，至二〇一五年眼見內地推出勞動法，漸次南歸，縱使仍參與內地交流及個別系列設計，今非昔比何止個人？作為一個不離不棄時裝觀望者，內地網購成為幾乎唯一出路，中國時裝的大好前程早已呈現飛沙走石。

投身美術前先唸好大學

作為一名時裝設計師，更非學徒派而是英國正統學院派，必須經過一定年份美術訓練及考試評分才可申請入學。

從未正式上過美術課，除小學五年級之前；初中一、二那兩年學校欠專職老師取消了美術課，中三準備中四選科，一應香港會考關注文數理、經濟、地理；美術無空關顧。中四選理科更無緣唸

大學城 Guelph 小橋流水日落。（Barbara Salsberg Mathews 繪）

兩個月順風車橫跨北美洲之旅：
從加拿大東岸而西岸，南下沿美
國太平洋海岸至墨西哥，回程再
經美國西岸返回加拿大。

頗受學生愛戴的已故倫敦設計
學院時裝繪圖及歷史老師、BBC
劇集獲獎服裝設計師—— Myra
Crowell。

美術，比較接近，只有課餘攝影組還算一門視覺藝術。

中四之後轉至加拿大東部繼續高中，十二及十三班兩年跟一般
香港學生無異；數學三科，生物、物理、地理之外，在 Kingston
唸高中兩年同住的二姐要求，毫無信心之下選讀英國文學，她認
為學習文字其次，重要鍛煉思維，幸運遇上匈牙利移民第二代
Todd 小姐除細心指導外，首課 Macbeth 測驗後留下影響深遠一
段話：無須給我完美標準答案，那是別人的看法，唸文學及創意
學科必須賦予你思你想屬於你自己的觀點與角度。

跟香港學生入試場前將幾本莎士比亞作品的 model answer 背誦
個滾瓜爛熟，完全兩碼子事。

上大學前，一直跟二姐要求到巴黎或倫敦唸美術去……為什麼必
須問准二姐？二姐的嚴肅與求學態度自小得到祖父信任，我與弟
弟出門升學，也被安排在初期兩年與二姐同住，至大學為止。

十二班的暑假首次歐遊，深受歐陸藝術氣氛薰陶，與祖父溝通轉
學到巴黎或倫敦，但二姐執意一定要回去加拿大將大學唸完才作
打算：唸書除了個人意願，還需對家人的投資與期望作出一定的
回報，大學唸完才二十歲出頭，那時人也比較成熟才再作打算
……幾年後考完最後一份試卷，即奔多倫多機場直飛倫敦，展開
歐洲之旅，其後秋初在倫敦時裝設計學院（現今與聖馬丁學院同
隸屬 University of the Arts London）開課，才收到經濟學位大學畢
業證書。入學必須一應繪圖，在從來沒老師教導，除了幼年時三
姐指點，全靠大學幾年課餘自學自畫。

二姐沒錯，先將大學讀好，再決定去向；原意繼續往上深造環境
經濟，但投身創意工業的心與意更火旺，也肯定若放棄，餘生必
遺憾。讀過經濟，感悟人生第一信條：經濟獨立。唸純美術，爾
後浮生必被畫商操控，不似設計，某程度上自主性比較強。

從 TDC 到工農兵

當年香港貿易發展局（Hong Kong Trade Development Council，簡
稱 TDC）改變推廣策略，開始將本地設計師形象提升；無論國外
學習歸來科班出身著重設計理念，還是本地學徒制度工藝優勝眾
生一視同仁。

在下為上述政策得益者……被選拔納入推廣程序，無須從事設計
行業五年以上經驗，得以進入當時剛剛成立的香港時裝設計師協
會，因利乘便被邀隨隊參加廣州白天鵝賓館開業一年慶典。除了
締造當年中國南大門歷史性首次時裝演出，亦為新中國首個華人
設計師時裝展示；除此之外，協助華潤集團／中藝公司代理的
Pierre Cardin 系列展出，建立了良好關係，與當年明報周刊總編
輯雷坡叔締結密切亦師亦友連繫，並同時為《明周》及《信報》
開始撰稿，走上業餘專欄作者的不離不棄、樂在其中之路。

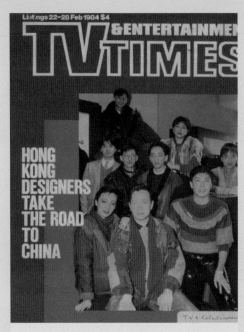

一九八四年初春，朱玲玲邀請香港時裝設計師
參加白天鵝賓館周年慶典活動，怎知締造改革
開放政策先行南大門——廣州歷史性時裝表演。
（《香港 TV Times》封面報導）

回港未足三年，離開首份亦是最後一份，以打工身份服務的機構
——長江製衣集團，重返加拿大參與巴黎 Daniel Hechter 品牌的
設計工作，爾後到紐約實行以自由身切入設計創業範疇，未幾卻
被部頭合約顧主送返香港視察製作（八十年代香港時裝製造業成
熟兼蓬勃，每年出口數量為全球之冠，超越意大利，惜後來轉型
專攻金融與服務性行業，失去製造業帶動的靈活動力，那是香港
製造業發展的錯配，一子錯滿盤皆落索……結果有目共睹！）

作為自由設計師，除了身負紐約客戶的寄望，也為名人明星設計
晚裝，雖然志不在此，從中窺探城中名利場逸事，趣味無窮。遠
因建基長江年代，自己專長明顯在針織衣物的設計上，好些擁有
發展不錯的工廠及製作團隊的商家，處心積慮建立自家品牌卻苦
無合適設計人才共商，有賴 TDC 合作的成績，媒體扶持的報導，

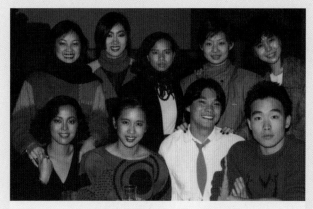

上排左二至右：呂愛群、蘇綺甜、Erica、古嘉露。
下排左至右：Sally Kwok Bull、朱玲玲、鄧達智、鄭浩南。（1984）

吸引除了名人明星光顧，不乏廠商招手。

製作在下首個從便裝、運動裝及晚裝系列為澳門廠商（與昔日充滿西洋風情馬交因此結緣）製造之餘，也在當年至火旺的麗晶酒店（The Regent）舉辦在下首個、規模不小的時裝表演；某程度上我的事業基石，因此被即將在港開幕的日本名店 SOGO 選拔，加入獨立設計師品牌樓層。

未幾，曾於廣州為 Pierre Cardin 發佈會施以援手，母公司華潤作中間人，連繫在下出任外貿抽紗山東公司設計顧問，為旗下工藝品改為時裝系列。中國內地三間抽紗公司揀卒，廣東選定長輩林國輝先生（Ragence Lam），上海選定長輩劉培基先生（Eddie Lau），沒想到第三個幸運兒落在自己身上。以研習心情製作了首個較小的系列，一九八八年在青島及香港展示；一九八九年一月在香港時裝節推出盛大的「工農兵」系列，實為筆者至重要的設計事業分水嶺，沒齒不忘。

模特兒：古嘉露與 Erica

首次個人名義「似水流年」全針織系列的演出，
模特兒們穿上改良廣東木屐以街坊逛街形式示
範。（1984 年 11 月 麗晶酒店）

從 Bang Bang 到 YGM

思維屬於 old school，倫敦設計學院老師們告誡：必須服務其他
品牌、尤其集團式機構學習起碼五年以上，集腋經驗才好獨當一
面籌組工作室，推出自家品牌。

背負這則傳統信念，Bang Bang 上班未幾，此前透過《南華早報》
求職版獲接見的長江製衣集團來電要求二次覆見……最初推卻，
感覺初出茅廬，上不了幾天工即辭職，傳開去名聲不好（老派人
的道德觀念），但在 Bang Bang 兩星期後，感覺舊牌子新組合有
點不成熟，跟家人商量後，認為即管到長江見見，才再考慮。
感謝陳先生陳太太的聘用，除了之前倫敦及歐洲的半工讀（倫敦

仍然存在的 Whistles 時裝店）與短期系列工作（意大利及瑞士），
那是我人生首份全職工作，感謝長江製衣集團陳氏家族的包容，
在職兩年半除了設計，根本便是一個製衣及品牌管理的全盤培
訓，期間多次前往歐洲及東南亞出差見識，獲益良多。

相信主席陳瑞球先生（四叔）在本港製衣行業舉足輕重的地位，
給予不少無形晉升機會；踏上八十年代上旬，香港貿易發展局良
心發現，開始扶植本地設計人才，除了將他們的設計作品放到亞
太區首個、亦是規模最大的時裝盛會「香港時裝周」中展示、推
廣（過去多年從英國請來的「專家」策劃時裝周，起用幾乎全盤
國外買來的設計及舶來模特兒），也在官方刊物 *Apparel* 重點推
介被挑選的設計師……入行半年，沒人比自己更清楚：沒有最青
澀只有更青澀！

當 TDC 的設計師推廣計劃落在自己肩上，既驚且喜，不用自己
撫心自問，在職時間及經驗都比我長的同事直截了當直視地向我
發問：才剛過試用期，閣下何得何能代表我們登上這個門檻？
代表他們？我只代表自己，與同事無關。

攝影師：毛澤西

為長江製衣集團旗下 Sahara Club 設計首個系
列，拍攝畫冊，與長江陳氏家族、同事們合照
留念。（1982）

二十多年後，與舊時顧主長江
製衣集團陳氏家族及舊同事們
合照。

如果沒遇上如此直接責難的異議，暗地裡可能會將難能可貴的機會推卻，「遇強越強」天生本能；既然如此，欣然接受 TDC 的邀請，也投入入行後首回挑戰；不求與任何名師或潮流相近，處身一眾同行名牌大哥大姐中間，不慌不忙就用二十多歲對設計與生活如何互動的概念交出功課。

事後獲知，玉成好事除了首份工作也是最後一份打工背後集團主席不用發聲的影響力；TDC 當年時裝部門的兩位正副主管 Hilary Alexander 及 Godfrey Malig 一力承擔推薦，才在香港開展工作半年內，沒任何家族背景，也未曾參加及贏得本地任何設計比賽，卻幸運得到重要的提升機會。

華麗倒後鏡

人生有 take 2，絕非戲言！母親二〇一二年離世，偶然發現自己患病需治理以手術及化療，內地勞工法例更改，工人無心戀棧辛勤手作，生產環境大不同。不論勤奮與否，守著專業多年，一點不厭，只是累，想休息，更想全情投身旅行，繼續自由自遊人生。

輾輾轉轉，從保留一半到按法律規定全退，更回到新界家鄉開了個小食堂。計劃超過二十年，用上差不多一個月時間走一趟從法國西南部跨越比利牛斯山，沿西班牙北部，主要依靠雙腳走聖雅各朝聖之路，一直去到西班牙西北角 Santiago de Compostela；走過這程，除了中亞細亞，塵世間意欲探索之旅，幾乎圓滿。

時間與自己都沒停留，轉個彎，發現自己活躍最大動力來自設計老本行。很多人以年齡、以工齡界別人生階段，其實最高境界乃沉醉心愛的幹活，不作心情牽掛的投資，不問利益回報，隨心而行，全情投入心儀諸事。本著愛畫畫的驅使，投入時裝設計學習，多年來隨工作需要不斷鑽研，從中獲得設計之樂。不問客觀條

件，純粹為設計而設計，另加無目的地畫啊畫，誠然活到今天，發現終於進入美好時光。

內地時裝行業朋友搞大型活動，央求提供最後華麗環節的服裝。回覆：都是工場關閉之前，起碼三數年前的作品，新設計純粹滿足自己創意樂趣，已沒有過去與市場及世俗華麗掛鈎的作品……朋友央求：閣下過去出品雖入俗眼，始終不離不棄個人風格，如若保持乾淨整齊，縱使再用，毫無問題！想他心急之言，但兄弟開口，舉手之勞；為工作頻密往返香港內地十多年，不論北京、上海、杭州、廣州或深圳，都建立起不少好朋友／老友記網絡，這些年不同程度曾獲協助之深，絕非三言兩語。將數十套晚裝重新整理乾淨，運到活動後台，女孩們穿上後，不單主事朋友，就是自己亦也眼前一亮，除非熟悉我的作品，誰知台上亮麗風景，不過是我的一幅「華麗倒後鏡」？

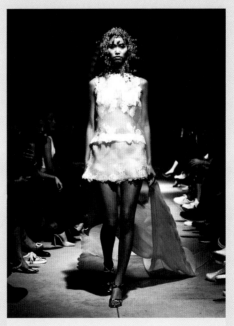

二〇一六年底，決定半退休，參與台北時裝展。

43

與時並進李惠珍

「13點」之母李惠珍跟我說，自從九七藝林第一個個展，我們認識了二十多年……

一九九七年那次，是相認。

相識，從筆者極小歲數的童年貪戀畫公仔，迷上李惠珍簡約線條筆下人物開始計算，時光荏苒，半世紀上下。

某程度上，李惠珍是我繪圖及時裝基本認知的啓蒙導師。六、七十年代風靡一時，本地原創漫畫「13點」，繼我們閱讀《三毛流浪記》、《財叔》、《老夫子》的懵懂期之後，與王司馬筆下牛仔同期，深刻影響當代香港兒童。沒有暴戾、血腥、刻薄、爭拗、對峙……一片平和、正面，善惡有別，導人摒惡向善，守望相助，朝光輝明天進發的漫畫，也是香港曾經真實的一面。

首次與李惠珍相認，幾乎不覺尊稱她一聲：「師父！」自開始，她便叫我英文名 William。

氣質低調溫婉、態度平易近人告訴我不用稱她師父、老師、小姐，直接就叫李惠珍。

沒常約飯聚碰頭，遇上相見歡，偶爾通訊通電從來不覺陌生。

李惠珍的新書按照她走過以「13點」為主的漫長漫畫之路。作為漫畫師祖，內容以她自畫的筆觸，用圖畫娓娓道來，內容一貫詼諧風趣幽默，讀來趣味橫生。

自己老本行時裝設計，源頭便是繪圖，愛讀繪圖，愛繪圖，
未上學讀書，老師教化之前的幼年歲月中，記憶所及，小手
能揸著可用作繪畫的任何媒介：瓦碎片、炭枝、粉筆⋯⋯能
畫即畫，畫在家中尤其是與祖母同住的穀倉一旁組屋的牆壁
上、農家用來曬穀的禾塘、青山灣十九咪半當年水清沙幼的
沙灘、日後上課的書本，幾乎都被滿滿的畫下、畫滿。

落筆寫序之前，李惠珍傳來一部分新書，內容看似碎片，圖
圖精品，越讀越有味，愛不釋手。

猶如她年輕時創立「13 點」，壯年重拾畫筆延續愛美主人翁，
絕對與時並進，時尚感毫不落伍，氣質秉承初衷：漂亮、簡
約、正面，就似女黑俠重出江湖，在目下社會一片戾氣狼藉，
好一朵奇葩展示老好日子裡的平和、細膩、歡快。

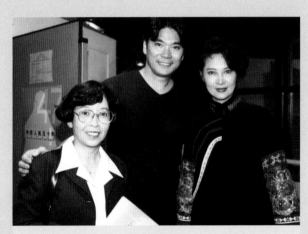

為香港藝術中心策劃「香港時裝人氣五十年」，與展覽及書中
主角之二：天皇巨星蕭芳芳（右）及「13 點」之母李惠珍（左）
合照。（1996）

追憶坡叔

雷坡，全名雷煒坡，八十年代中旬認識，一般後輩尊稱「坡叔」，六、七十年代馳名的代號「柳聞鶯」，在我們出道的八十年代已不太聽到。

跟坡叔相識也有一段故事。

雷 sir（雷偉彬）是未大刀闊斧改變的屯門，青山灣畔何福堂書院我們的生物課老師，阿 sir 深受同學歡迎。

離港前往加拿大東部 Kingston 唸高中，兩年後上大學，某夜多倫多 Bloor Street 散步偶遇雷 sir，異地相逢曾糾眾舊時書友共聚舊。

次年暑假回港探親，與雷 sir 偶遇；當年輪船、巴士、小巴集中地佐敦道碼頭與佐敦道相連的臨時鐵橋上（一旁有最早期的大家樂）。阿 sir 上前打招呼問好，並介紹一旁站立微笑等候另一男子，什麼名字？他們什麼關係？全數忘記。

幾年過去……加拿大及英國總共九年的學習告一段落，偶然回家，沒準備，一留半生。林燕妮說給我介紹，卻陪同在巴黎拍攝時裝表演攝影師王化人，上舊明報大廈《明周》編輯部，交功課予坡叔時給予介紹。寒暄之後，坡叔語，「我們見過，肯定見過。」

隨後邀請為周刊撰時裝稿子；同一星期，《信報》陳耀紅也發出相同邀請。碰巧聖羅蘭（Saint Laurent）訪華，兼在北京美術學院發表二十周年紀念作品展。楊敏德邀請前往參觀，回來為《信報》報導是次展覽，為《明周》連續四星期寫 Saint Laurent 歷史；玩票寫作的開始，無心造就往後不斷寫作玩票。

初生之犢，誰跟誰、誰是誰錯綜複雜關係認識膚淺，因此在自己

早期作品展示會一再邀請坡叔前來作客，前輩攜同雷太太出席；
事後活動被大肆報導。未幾認識「雷坡」二字在新聞界的意義，
反而猶豫、不敢隨便發出邀請，然老總與作者的往還卻未疏遠。
某夜又上《明周》，與坡叔閒聊間，舊事重提再問：我們曾經見
過……未去加拿大上高中前，香港哪裡上課？

説出母校名字。

坡叔再問：同期可有雷姓老師？雷偉彬……

至此，恍然大悟；坡叔便是當年在佐敦道通往碼頭的鐵橋上，雷
sir 身旁的男士，他的大哥。

瞬間偶遇，多年以後，還記得少年長髮，身穿白 T 恤、白褲，腳
登白帆布牛津鞋；不愧一代殿堂級報人。

坡叔離港移民加拿大前，跟我最後一次聚首，是他姑丈，即當年
娛樂新聞界大佬林檎叔的喪禮？還是離開了《明周》，與謝立文
合作《黃巴士》，邀我撰文繪圖，尤其在已消失希爾頓酒店西餐
廳的幾個約會？想是後者。

麥嘜麥兜之父謝立文，曾共我分享坡叔的提攜經歷。

人在馬爾代夫，導演楊凡昨天特別傳來今期《明周》悼念坡叔稿
子〈天使的查理〉，分享我們與故人的交往細膩。

凡此種種顯示坡叔提攜後進不遺餘力。

曾經打聽八十年代下旬、香港模特兒新勢力。我説：人人都優秀、
都是好女孩、好朋友。提供幾名自己看好的女孩名字與照片；不假
思索，十數秒後，坡叔獨挑馬詩慧（Janet Ma）。在極短的幾個星期

在「坡叔」雷坡安排下，經明窗出版社推
出人生首本小書《朋友衣服》。

之內，Janet Ma 攝於沙灘明艷照人泳裝海報刊登《明周》重要的中
間對頁。

一些人走紅在他們的專業、圈子裡，圍牆外知者甚稀。

另一些人跨出圍牆，面孔「入屋」成為家傳戶曉，household 名字。

掌管中文報業一度首屈一指娛樂周刊（點止香港咁簡單？那些年
的周末，為啥多倫多、紐約、倫敦、阿姆斯特丹⋯⋯唐人大清早
去唐人街？搶一份《明周》，拎去茶樓共食點心飲茶先睹為快！
對南洋一圈，尤其認同、共享港式流行文化馬來西亞影響力更
深。）得坡叔指點、提攜者眾，簡單如當年《明周》攝影記者蕭
公子，嗰仔年代首次出席五星級麗晶酒店，拍攝華衣美服名人
靚景麗人走上價值連城白色雲石樓梯，catwalk 名模擺款⋯⋯坡
叔語重：「自己衣裝先尊重人家場合，才得人家回報以專業的敬

重。」自此出入類同場合，定必白恤衫、西裝整套加領帶，永恆承教！

坡叔如何大篇幅、小篇幅報導筆者當年時裝專業功課，安排顯著篇幅撰寫文章，福氣滿滿如翼下乘風，次數重疊無容累贅；更安排編輯曾在周刊及《新晚報》撰寫稿子集合成書，讓明窗出版社出版共三冊，恩惠之深，沒齒難忘。向故人遙寄：坡叔，一路走好！

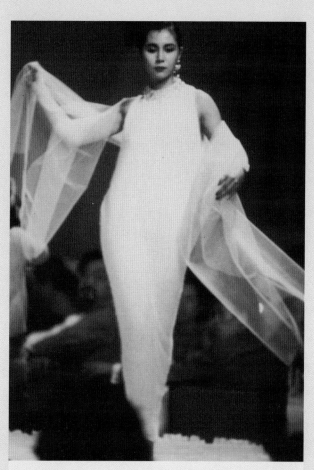

一九八四年十一月，麗晶酒店舉行人生首次系列展示「似水流年」，當年首席名模古嘉露壓軸演出。雷坡先生在《明報周刊》以六頁大肆報導。

平淡掩不住燦爛孫郁標

感覺地老天荒，孫郁標識我於年少，剛從倫敦回來工作未已，她摯友文麗賢、時尚圈大姐大介紹；幾乎一人之下、以千人計之上，當年無綫電視高層對我這名後生友善，友誼與日俱增，時光荏苒，不離不棄！

七十年代，好大一批戰前後出生年輕生力軍供應當年準備起飛、歷史名詞「亞洲四小龍」之首的香港。新銳精英當中，不乏好些國家地區仍抱嚴重歧視女性的情況下脫穎而出，當香港出現女性高官、商界女強人之際，不少國家地區當時女性地位仍處低迷，縱使日後出現一連串女總統！

西方人看當年香港：華人從未如此富裕過。女性，尤其亞洲女性從未如此平權過。

女強人之外，我們也出現極大才女族群。

孫郁標既是美女，也是才女，當然無損擲地有聲女強人位置；張敏儀、周梁淑怡、許鞍華、蕭芳芳、蔣芸……孫郁標，不同領域、好大一夥土生土長土教育；香港大學、中文大學舊生有之，中國內地出生中國台灣（下簡稱：台灣）培育、國外留學有之、海外生長華僑亦無數，山海都會當年魅力在於兼容並蓄；統統是我們的偶像，欽佩他們的能力，拜倒風姿綽約眾人魅力。

今天？好些所謂政壇女人，不過小學雞、應聲蟲，看看都嫌污染視野！

冷眼旁觀，孫郁標可會慶幸自己不屬這代人……

兩岸猿聲啼不住，輕舟已過萬重山。

不用跟烏煙瘴氣共事？無綫開始，佳視，再無綫，有線等等電視
節目總監、開台功臣、領頭羊，同事夥伴幕前幕後精英無數！

我們深交始自孫郁標移居家族多人聚居的澳洲，亦曾居住倫敦，
聚首更密，遨遊四海南北極之餘，回流出任國際組織「善寧會」
帶領善心義人關愛癌症末期人士，提供心理及實質關顧。

燦爛事業大半輩子，孫郁標看似回歸平淡，但生活沒半點沉悶，
參加義工組織，跟老同事老朋友聚會，又歡迎年輕人加入生活圈
子，讓活力無阻攔散放，讓往昔成功例子予後輩分享，退下如日
方中耀眼的她，夕陽未至，燦爛倍增共平淡同行！

與 Yvonne 孫郁標家常便飯相見歡。

蔣芸彼時此時其時

沒有女性願意以大姐身份排在任何人之前，除非改不了的事實，
自家父母產品。

不然，歲數能少一天得一天，身份能幼一輩得一輩，最好是永遠
眾人妹妹。

放諸海內外真理：
死不認發福，永不言老大！

蔣芸大姐直認不諱：
這個鄧達智剛剛離開大學，回來工作，便已認識，看著小不點的
他成長茁壯⋯⋯

其時，在下從倫敦唸完第二個大學學位，在此之前於加拿大唸過
經濟，能有幾小？但大姐不嫌棄，一直攬我在身邊，照顧有加，
當她的小弟。

同事東東剛好自美國回來工作，伯母 Auntie Jenny 是蔣大姐朋
友，白先勇老師也是他們家世交。白老師的作品在港演出，從加
利福尼亞聖塔巴巴拉來了，幾乎整個寫作界哄動，都出來聚舊；
東東與我兩個又高又壯的小不點叨陪末席，高攀了好些過去只識
名字與照片一時豪傑。

女中豪傑，只認得才女蔣芸；洛陽紙貴、風行一時矜貴雜誌《清
秀》主人。

高䠷、優雅、漂亮、衣裝品味動人、蘇州美女氣質打遍台港無幾
個敵手，幸會！

我好運，就這樣跟芸姐相交數十載，不時約聚；她口中的小老弟，老早已不小！就她不介意，樂意被稱「金花婆婆」，優質金花油代理人（柔潤不凡山茶花油）。

婆婆？明明做了人家家婆，當了嫲嫲的婦女都寧願被稱 mummy 媽咪，也拒絕當婆婆嫲嫲。

一代才女大美人卻甘之如飴，金花婆婆，就是金花婆婆，旗下會員之多，她自己笑說：比讀者多！

此言不全真，剛剛由大山文化出版社出版其散文新書《彼時 此時 其時》，隨便讀讀，人脈資料圖文並茂，愛不釋手，在下從來是她的讀者、粉絲。

蔣芸大姐，江蘇吳縣人，幼年赴台灣，政治大學中國文學系畢業，年紀極輕來港服務於國泰電影公司任編劇，後轉邵氏電影公司，歷任多份報章編輯、雜誌創辦人、作家。

與才女一號蔣芸來個 selfie。

為人豪邁、耿直；我們初遇交往，給我留下金句：

不要費盡心思討好任何人，
對你有心的，始終一片心。
對你偏頗的，始終一條刺。
就做你自己，自有真朋友。
努力討好落得幾邊不是人。

大意如此，完全對證了在下本來的心思；大姐不變，始終如是！

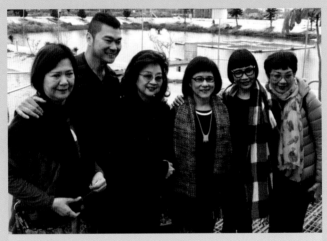

我就這樣跟芸姐（左一）相交數十載。

Inge

穿上這套與她至愛顏色，我十多年前設計藍與湖水綠套裝，最近參加朋友婚禮的女士名叫 Inge Hufschlag，北京朋友曾為她改個中文名「胡燕君」。

Inge 是我在德國中部西邊、靠近荷蘭的工商業重鎮 Düsseldorf，已從媒體崗位退休的好朋友。

認識因由，從她作為媒體為我做訪問而起。那年一九九二年，TDC 邀請了人數鼎盛的德國媒體來港參觀、採訪「香港時裝節」。時裝節今非昔比，當年無論在聲勢、架構、貿易成果、社會影響力、為設計師及品牌營造實質生意或添加名氣方方面面皆為亞太區首屈一指。

曾經，時裝是 TDC 寶座頂上至耀眼的光芒寶石，推動不單止香港時裝業及從業員，也為區內後進提供頗深的扶持，縱使香港在時裝業發展已大不如前，這頁歷史不得輕輕抹殺。

一九九二年一月中旬天氣反常地冷，還記得在君悅酒店大堂協助 TDC 公關要員 Lousia Caprio（姓氏熟悉是不？就是經典歌手杜麗莎的堂妹）招呼德國來賓。來自北國的他們，沒想過香港有冬天，更沒想到嶺南的冬天在寒流襲港下，冷得如此離譜，人人蜷縮在厚重大衣之下，不斷說冷，跟我們負責招呼外國媒體的設計師們亦以香港的「冷」打開話匣子，想不到一見如故，廿多年來，我們發展成摯交的友誼，在我時裝路上，更是重要的貴人之一。

Inge 當時任職德國重要財經文化報章 Handelsblatt，影響力頗大，透過她的推薦，一再被邀參加德國及意大利的時裝活動，例如杜塞時裝周（CPD）及一些另類演出場地，例如廣袤草原、Homblosch 農莊博物館，並進入當時名重一時的品牌 Toni Gard

專門店。

相對名利實質幫助，最重要還是彼此相識相交；曾經聽説德國人對新相識並不熱情、起碼不如意大利人，然而相識下來，熟絡了，便是一生一世誠摯的朋友。

世上沒有任何事情、尤其多變的人情會一成不變，不見得所有德國人交友從一而終，但 Inge 與我的友誼絕對如傳説的德國人情，相互欣賞，彼此看著大家成長。深愛香港的她，甚或老遠飛來心目中家外之家，邀我同過她小小生日會，當然設計別具心思她的家也常見我這位人客。

身為記者、寫作人及攝影師，吾友擁有藝術目光與角度，擅於執拾河邊海邊被浪花沖洗過的木頭、陶瓷、鐵器、小石頭，甚至被遺棄的洋娃娃，以獨特心得製成藝術成分頗高兼惜物環保的小擺設。不單時常穿戴我的設計，更將其中一些壓在畫架中，變作獨特牆壁上的裝飾，效果奇佳。

回首前塵，人似浪花，再親厚難敵時光洗禮。感謝 Inge 隔了半個地球，與我保持不離不棄的友誼，專業上給予豐沛方向指引，共研有關設計不少分享。天涯海角另一邊，無損友誼半分一毫，讓我知道天穹之下，仍有摯友以誠相待，誠屬前半生一大樂事！

Inge 穿上我二〇〇五年舊作品，在德國 Düsseldorf 參加友人婚禮。（2019）

攝影老友記辰爺

辰爺從廣州透過微信，陸續發來我舊時的時裝系列照片，為我將出版的新書作準備。

辰爺本叫亞辰，都是別名；一段經驗及歲月洗禮，廣州時裝攝影界尊其為長輩，升呢辰爺。

香港人辰爺，原籍東莞，少年求學於廣州美術學院附中，畫畫功力了得，經常結合畫作與攝影，頗見人文氣韻。

那年一九九九還是二〇〇〇，一度暫居倫敦及西班牙南部安達露西亞。偶然回港，被邀前往廣州，為新開天河城（當年內地至大商業城）的時裝店主持開幕剪綵。一個偶然，以為留下來幾個月替時裝製造商作短暫顧問，之後再返歐洲；誰知粵港兩邊跑也及北京、上海、深圳、杭州，一留十六年才全身而退返回香港。

當年認識的朋友不少成了莫逆之交，辰爺屬表表者。可是一場設計比賽？從北京南下的著名時尚攝影師娟子跟我一起任評委，電視活動主持人區志航作節目主持人，工作完了同遊二沙島。閒聊間，他們說起一位攝影師朋友，娟子不住地說：叫他出來！叫他出來！

他出來了，就是亞辰；攝影師，廣州「時尚巴莎」時裝店的合夥人。坐下夜宵，未幾話很投契，即熟絡。人是陌生的，但他的攝影作品卻不陌生，除了看過他為自己品牌拍攝的特輯外，還有散見於各媒體上的作品，印象老早深刻。

之後是我們頗長的交往及合作夥伴關係，大概受我影響吧，阿辰本來拍攝方向多樣化，爾後專攻時裝一門，乘廣東當年為全中國時裝製造大省，每個品牌都要拍攝特輯；叩門顧客似雲來，一年

三百六十五天隨時工作三百三十五天，辰爺之名如此這般成形；
縱或如此，我們的合作仍然密切、crossover 相互影響頗深。

十多年過去，大家都成熟了，功力轉移，辰爺轉身朝向初衷，也
已畫了不下十年油畫。我們與當時交往密切的媒體朋友成立群
組，就叫「老友記」，不時溝通聯繫。辰爺為我時裝系列拍攝了
入行以來最佳狀態的作品，為人生段落留下豐盛印記，雖不似往
昔常見面，友誼無損，更為我新書深入尋找舊作照片，感恩不盡。

與老友記兼舊同事蘇婍甜（Edith So）及亞辰攝於廣州。

④ 模特兒

Bang Bang 菲模 Anna Bayle

從香港走到國際的模特兒，雖然前輩認為新加坡人陳美玲為第一人，但遍尋 Google 只餘疏落文章輕輕帶過，比較深刻乃亦舒筆下描述她的學生年代，同學們曾追捧過的名模陳美玲。可惜遍尋網絡資料一張照片也欠奉。

嚴格說來，從香港出發歐美走紅過，只有兩個：原產菲律賓的 Anna Bayle，現居紐約；港產的許愛蓮（Christina Hui），現居也是紐約；二人曾經歐洲天橋上演出，登上雜誌特輯，甚至為品牌出任代言人拍廣告。

琦琦曾經在東京及巴黎發放異彩，余嘉文（Grace）為名師 Givenchy 專用 house model 好一段時間。

近年香港人心突向狹窄，社交平台上不斷看到有人指責誰是誰非香港出生，不算港人，但對歐美出生者不止網開一面，下筆盡顯美化。

例如琦琦出生上海知她者皆知，少年隨父母移居奧地利，偶然經港赴滬探親，名模前輩劉娟娟牽線，為無綫電視拍過驚艷港姐宣傳片，自此紅遍兩岸三地衝出國際。

時裝事業的魅力部分源自從業員「國際公民」的身份，不一定移作別國，而是工作地區範圍遍佈全球，絕不局限膚色與國籍的可能性。當鄰近地區經濟仍然處於發展階段，曾為亞太地區的娛樂文化及時裝業中心的香港，吸納了不少地區專才；來自台灣、韓國、菲律賓、馬來西亞、新加坡、印度尼西亞、南亞，甚至歐美地

MODELS

區及稍後湧現的內地人才,一度人才濟濟。

為什麼不去日本?

日本在時裝、在流行文化方面不是更先進?

正確!

除了台灣歐陽菲菲,香港陳美齡;縱使天王巨星鄧麗君也非

菲模 Anna Bayle (左) 從香港出發走紅歐美。

長駐，只是偶爾演出而已。日本排外情況，尤其往昔，誰都不會否認；時裝模特兒方面，白皮膚的歐美女孩歡迎之至，日人黃皮膚，如非特別原因，對亞太地區非白人並無需求。

一九八六年，透過菲律賓室內設計師朋友，在巴黎認識 Anna Bayle，見面她即以廣東話自我介紹：曾經香港一段時間，是 Bang Bang model……

相見甚歡，巴黎之後在倫敦，跟隨目睹台上貴為紅模踏遍各名師天橋，台下遊走吃喝玩樂。

對，菲律賓當年經濟條件有限，不少文化界專才自二十年代已在上海、香港謀生，曾經紅遍香港歌壇杜麗莎家族幾代人在香港發光發熱。Anna Bayle 跟不少優秀模特兒來港發展，藉由港作跳板，反射到巴黎，遇上日後大紅大紫名師 Thierry Mugler 起步階段，招兵買馬，相中 Anna 兼重用之，除了較年長山口小夜子，為當年巴黎至紅亞太裔名模。

原籍菲律賓的 Anna Bayle，是巴黎走紅的香港模特兒。

尋找許愛蓮

五呎九吋（一米七五）高妹 Christina Hui 不施脂粉，剪個平頭東方娃娃裝，突出一雙丹鳳眼；當時仍未走上模特兒天橋，身份《英文虎報》（*The Standard*）記者。「六七事件」爆發時，穿上跟內地以億人民計同一款式、同一形象「文化大革命」（簡稱「文革」）的文明打扮：白恤衫、藍色或軍綠色吊腳長褲、斜揹帆布軍綠書包及同色民兵或赤腳醫生 cap 帽；高舉不可或缺，絕不容許損壞、天字第一號紅寶書：《毛語錄》，走進示威群眾⋯⋯以共同形象，方便做訪問。

以上為小學末、初中始，聽過其中一則、印象至深刻的人物故事；從記者轉而時裝模特兒，皆因上述資料，對許愛蓮特別留意。其中一則：Christina Hui 如何護膚護髮？

攝影：Hideki Fujii（日本著名攝影師）

63

只用涼冷清水洗面,不施脂粉保護膚質;一頭標誌短髮洗過,
不容許破壞髮質的風筒吹,以毛巾抹乾,從半山坐小巴或巴
士到中環或過海到尖沙咀工作,讓生風、海風隨車子、小輪
船向前移動⋯⋯真係唔同人咁品,史湘雲嚟㗎,
呢個許愛蓮!

之後跟一代名模／設計師文大姐麗賢熟稔,老友記相約去旅
行;Judy 話:「唔同你㗎,隨便揹個背囊便上路,我哋嗰代
嘅專業模特兒起碼一個唸,裡面半隱化妝品,又落妝、又上
妝啲子彈火藥已經十斤八斤⋯⋯做儀態小姐,要先練好拎化
妝行李箱臂肌力水㗎!

劉娟娟(Ellen Liu),香港一代名模,六、七十年代時尚界響
噹噹人物,祖籍湖北,來自台北,隨前夫來港工作,偶然走
上模特兒之路。身高一米八〇,那些年,不少模特兒不過一
米七〇,時裝界如獲至寶,一下間與當紅文麗賢、陳幗儀、
許珊、許愛蓮、柴文意等平起平坐。

今天人類壽命增長,出生率下降,銀髮族市場擴大及被尊
重;如若保養得宜,只要建立基本名氣,不少模特兒專業壽
命隨時沒完沒了,縱使過了、或接近五十歲,例如八十年代
中旬登場一族 Christy Turlington、Cindy Crawford、Naomi
Campbell、Kate Moss、Claudia Schiffer 或港版琦琦、馬詩慧
等等成績斐然。可惜六、七十年代走紅的如非轉型成為時裝
設計界,例如文麗賢;珠寶界,例如陳幗儀,大多嫁人移民
隱姓埋名;像許愛蓮衝出國際,七、八十年代中旬在巴黎及
米蘭走紅,更成為早期 007 占士邦電影極稀有亞洲面孔邦女
郎,能有這種出路實在鳳毛麟角。

又或者無綫電視當年三大當家花旦汪明荃、李司棋及黃淑儀;
Gigi 姐黃淑儀在成為首部長篇電視劇《夢斷情天》女主角之

前，亦曾當過模特兒；港姐朱玲玲、鄭文雅、高麗虹等等亦藉模特兒作跳板，轉型。

娟娟當完模特兒，曾經開過模特兒學校，也有幾名徒弟走紅。後來再婚移居歐洲，過去十多二十年初期北京，然後定居上海，不少朋友從香港到上海工作、旅遊，定必探望，成了習慣，我們聚會有時。

香港一代名模劉娟娟。

Janet Ma 一九八九

Janet，在香港時裝界，只此一家名模 Janet Ma，沒有季節的馬詩慧。

何謂沒有季節？

春、夏、秋、冬，季節轉移亦即有起有落；馬詩慧的專業字典裡沒有「落」這個字，縱使有，不過「小休」。

老日子裡模特兒吃的是青春的飯，平均十七、八歲入行，好運工作維持十年左右，未過三十走下天橋或鏡頭前，婚嫁養兒，從此；出過名、發過光、發過熱的句號。

一九四二年出生，被譽為倫敦模特兒代表、「世上首位超級名模」英國女孩 Jean Shrimpton，一九六〇年首次在 David Bailey 鏡頭下驚艷時裝界，如日方中幾年後，碰上 Beatles、迷你裙及 Twiggy 風潮；一九七一年最後一次露面於 *Vogue*，能保持走紅超過十年，八十年代之前的模特兒幾乎萬中無一。這之後，Jean 嫁人產子到英國南部經營小旅館，不讓自己再露相。

馬詩慧出道於一九八六年左右，亦即幾年之後，擲地有聲國際級 supermodel（超級名模）面世，醞釀期差不多時候。

首次見她在某間模特兒培訓學校畢業禮上，並非天橋上演出一員；見她倔強卻堅定的輪廓及眼神、四肢修長腰短腳長、笑容跟茉莉亞羅拔絲的甜美與豪放不遑多讓。

問她：條件比台上任何一位女孩都優勝，閣下沒興趣當模特兒？

攝影：Alvin Lee

馬詩慧攝於中環聖約翰座堂側門。

一問一答幾句，此妹非池中物，外表面相身形全部一百分，
腦袋清晰聰明，與人交往直接兼具幽默感。

半年之後，香港以至東南亞時裝界，無人不識馬詩慧；法國
著名時裝雜誌 *Elle* 香港中文版面世，她成了封面及大頁常客。

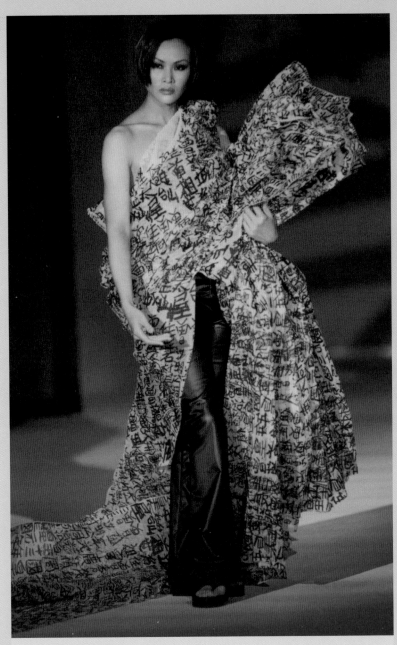

「九龍皇帝」系列之壓軸：「一匹布咁長」。（1997）

經常出現各大小時裝演出及媒體報導。張國榮《怪你過份美麗》MTV 情商擔任女主角,一眾力量將她超凡的人氣集於一身打得響噹噹。

以為 Janet 結婚後,一而再再而三生兒育女,從此做個歸家娘;可她沒有,多一個身份叫做好媽媽之外,時裝界不容許,只予小休,猶如同代同行國際名模姊妹 Cindy Crawford、Christy Turlington、Naomi Campbell、Kate Moss、Helena Christensen……一樣,都沒有真正退過休,海闊天空專業與名氣轉移更大、更寬的發展,人人都成了人氣旺盛沒有季節的盛女,猶如 Vogue 美國版總編 Anna Wintour 説過:Big Girls Don't Die!不會,他們何止不會下沉,面向明天,跟歲月不賣帳。

Janet Ma 一九九七與二〇〇七

誕下長女,極速修身,三個星期之後,Janet 為我負責的日本福井布料推廣活動再踏天橋。繼次女及幼子懷孕出生後,的確休息過一段時間,在此之前為我一九九七年一月香港時裝周的「九龍皇帝」系列作壓軸登場,身穿拖尾覆蓋整個天橋、印有九龍皇帝曾灶財字跡二次創作、名為「一匹布咁長」,以型格一時無兩的姿態演繹,贏得滿場掌聲雷動。這是我永不忘懷的天橋時刻之一。

再過十年,Janet 料理子女家庭安靜低調一段時間。二〇〇七年,為將一九九七年「九龍皇帝」系列,以不同技巧,不同形態重組,推出「九龍皇帝十年回顧」系列。模特兒界推陳出新是定律,當時合作最多的女孩是中法混血美少女 Rosemary,之後在下亦因工作崗位跳出香港/亞太區,轉而北上,以廣州及杭州為中心,與內地冒起新秀模特兒合作無間;從經典

陳娟紅、馬艷麗、王敏，甚至後來紅遍國際的杜娟，廣州一姐李艾、葛薇，並香港轉戰內地遊走天橋與導演崗位的Rosa合作無間。

誰來擔當壓軸大旗，二〇〇七年系列比一九九七年的更大，展出內容更豐富；不二想，向老友記 Janet 叩門。

並非除了她只有她；而是關鍵時刻，我的心中只有她！

曾經為我演繹設計作品，成為極少數能以時裝主題登上《南華早報》頭條版位首個模特兒，更非止一次！

不因這份運氣迷信而麻煩老友，深信重要時刻，能有心目中的主角再當主角，令我心安。

感謝 Janet 再結台緣，同發異彩，為我的時裝長路記錄新的一頁。二〇〇七至今，三位子女已成長，Janet 媽媽卻將時間及地心引力定律停頓，工作不斷；最近從峇里島發到社交平台的比基尼泳衣照片得見，身形猶如二十歲數、優秀得沒話說；期望自己的心境再沉澱，重新出發再來設計新系列，老友記 Janet Ma，約好啦，期待到時再來為我當主角！

Rosemary 更勝昔

從十四歲下課後揹著書包，首次踏足天橋，Rosemary 便與我的設計、與我結上非常親密的專業不解緣。

我與模特兒、設計師或時尚圈中人都保持頗佳友誼，然而不算過分親暱的平衡。

在這個圈子那麼多年，朋友無數，合作過，甚至合作密切無間的朋友，尤其模特兒居多。收工了，各自歸家，表面看來風華燦爛的當紅人物，都寧願回家將胭脂水粉退下，讓皮膚與空氣保持沒間隔的接觸，當中有人愛到市場買菜，回家為

攝影：亞辰

「古谷惠」（2001）

攝影：亞辰

家人煮幾味家常小菜，那個是歲月不留痕跡的超級名模馬詩慧。

也有人希望跑到籃球場與同學朋友奔波玩球至大汗淋漓，興奮盡致，那個是中法混血名模 Rosemary。

馬詩慧常笑說我是她恩師⋯⋯

常糾正：我們是識於微時的兄弟。

不少人認為我是 Rosemary 的恩師⋯⋯

她是馬詩慧為產兒育女小休時期，出任我的繆思（Muse）。

更是正值事業收成期的繆思，這表示與 Rosemary 合作期間的作品最成熟，也最多產，留下的合作記錄以量計，無人可比。

二人身形完美，氣質並不相同，然而台上散發的凌厲眼神極似，那也是我至神往的特質。

從小女孩到紅極一時的名模，再而在歌唱、演戲、主持等不同領域尋找下一個出口，那路兜兜轉轉並不平坦。原來不用過分尋覓，本來運動因子非常發達，今天自由自在跑馬拉松、四十五公里山路夜跑，有時為跑而跑，也有為公益善緣而跑。她也全心全意投入瑜伽的世界，除了自我修煉，更取得專業教練資格。作為名模、名人的工作並沒有放棄，隨遇而安，時間許可，工作性質合意，她也不放棄。

最近茶聚，見她剛剛從瑜伽課出來，一臉退下鉛華的鮮活，身形無懈可擊，更勝昔！

余慕蓮壓軸

香港時裝節年年舉行，一月、七月皆有；何解自己二〇〇五年特別淒厲，也難以細究。有人說：做了那麼多年早已駕輕就熟吧，怎會緊張？在下並非這回事，每次出台前例必坐立不安，需倚仗酒精鎮定。每個設計師或每個品牌做 show 目的不一，純為生意銷售有之，純為展示設計有之；我過去只為好玩，猶如每年給自己買件玩具娛樂娛樂。數年前開始，情況有變，一般出現只為客戶要求，失卻過去那份瀟灑，換來步步為營。人家付你八十元，總想起碼還他一百二十；沒有老闆認為付出的太少，只怨回饋不夠多。多少巴仙可收商業效益，多少巴仙媒介可炒作，多少巴仙滿足自己，還有多少巴仙留給不計算，不問後果，不為任何人，只為設計⋯⋯——計算，這方面的經驗總算熟練。

每次出大 show，不想輕輕讓模特兒行出行入了事，純生意交易大可回到公司 showroom，誰需要花那麼大的一筆資金放些行貨煙花？要做，雖然橫掂是煙花，只想給自己回憶留得更久更遠、不易淡忘的片刻風景。最愛混合各方朋友與模特兒共行一場，衣服反正為人而做，就想證明五呎身高或六十歲的「常人」可以與標準五呎十吋，三圍三十三、二十四、三十四，年齡介乎十六至二十六之間的模特兒分享相同的設計。

多年下來，不止一次，嘗試不同類型男女朋友，大家開開心心好好玩一次。印象比較深刻，一次在東柏林，梅卓燕與城市當代舞蹈團的舞者，一次在德國西邊靠近荷蘭的 Hombroich 原野博物館，也是梅卓燕與不同舞者包括 Pina Bausch 舞團成員。二〇〇〇年那次叫「遊山玩水」，出動五十位男女老幼朋友加模特兒，劉天蘭、葉童、蔡楓華⋯⋯沒有排練的一次，十分好玩。章小蕙幫過兩次感激不盡。二〇〇五年那次的系列叫「點心」，以香港點滴作藍本。精華點子？多謝余慕蓮姐

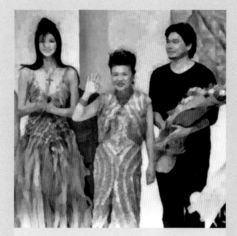

香港時裝節「Face To Face」系列，左起：
Rosemary、余慕蓮及鄧達智。

姐，將粉墨登場為我們壓軸。

擺這麼一組女人上台不是容易事。尤其當中一位——余慕蓮。

本來好些藝員、歌手聞風亦想上台一起玩玩；為了平衡大家
心理，還是讓他們做台下觀眾比較合適。

馬詩慧、Rosemary 不同，她們是模特兒界不同年代的天后；
而劉天蘭、阿四黃美蘭、梁美齡、梁小衛、梅卓燕，則是文
化界代表，組別不一樣。如果與慕蓮姐同為演藝人士，還是
不要跟她同台的好，不然勢必被其風頭壓低。

不要以為演市井小人物數十年的甘草號召力不足與姐仔們比
較；對廣大市民而言，「余慕蓮」三個字是開心暢笑的保證。
同台演出各自修行，不過偏心難免。

馬詩慧在模特兒行業的起步點亦是我在時裝界開始獨立行走的同時，好長一段時間，沒有明文規定，坊間一直以為我們拍住上。那是一種默契，不須道明，也不須吃喝遊戲埋堆，人家私人家庭事需要閣下知曉自然當告知，相反大家保持沉默當沒事人，關懷不須七情上面，輕輕一個由心而發的眼神勝過八八卦卦長篇大論。

莫誤會 Rosemary 被媒體傳播似個豪放女。從十四歲入行，十年了，一直是個乖乖女。二十多歲的女人難道不需要愛情沒有性慾永遠做個聖女？跟馬詩慧相同，都是真性情的性情中人，情到濃時又怎可能建造假象維護所謂形象？

工作上關係密切的夥計一般不會在我私生活上成為豬朋狗友；平素多見，下班後保留各自空間，日又見夜又見的埋堆模式絕非自己那杯茶。

余慕蓮從一九七三年開始，在無綫演出《七十三》劇集，做賣魚勝個妹之後，成為香港一種街坊街里 icon，真人一點不醜，更因保養有道，外表比真實年齡起碼年輕了十年。

余慕蓮的存在意義當然不是鄧永鏘、何超儀、徐子淇、小超一類富貴人，也不是進念、林奕華、城市當代舞蹈團等等有角度 cult 符號。她與曾灶財及英女皇都同樣擁有升斗市民心目中可以集體回憶的貼心元素。幾代搞笑群匠當中，梁醒波、新馬仔、許冠文都屬唧你笑類別；鄧寄塵、伊秋水、陶三姑、陳立品與余慕蓮屬同類，不用做點什麼，走出來，一個眼神令你不期然自自然然笑起來；與周星馳、葛民輝、吳君如、毛舜筠又屬不同 school。

多年前參加醫管局為更年期女性舉辦的生理心理活動找來一群名牌甘草，還有余慕蓮做 model 作 show，演的看的都開心

不已，過癮得很，然而最火爆惹笑當屬余慕蓮。「魚毛」沒做什麼，「Sa厘窿通」走出台前，稍稍駐足站好，嬌嗲嫵媚一笑，全場翻轉！其實她真的沒有出過什麼絕招毒橋封殺同台演出各位獨當一面阿姐；人家秋香三笑，她不過一笑，未至傾城，全場歡樂起來，大聲叫好，拍掌便是。

丑角不易做，做得自然做得入格談何容易，成功的丑角演技當然重要，從心開始讓群眾快樂的天生素質最重要。那次找她毫無準備，即興演繹英女皇，才不過用上十多名肉騰騰bear bear壯男托著似個女皇般出場，便搞好整場演出的氣氛，千言萬語不及魚毛一笑。

余慕蓮、鄧達智攝於屏山鄧氏宗祠。

魚毛向世界出發

無綫新一輪節目《向世界出發》引起我的興趣，因為人物之一：余慕蓮。

朋友間對慕蓮戲言的花名叫「魚毛」，擠上這個以「世界」為中心的節目有點意思，小小的魚毛與大大的世界，小我魚毛向大我世界出發。

梁醒波、譚蘭卿、鄧寄塵、伊秋水、沈殿霞等等都是過去的丑生王丑旦后，當今華人第一丑王當然是周星馳。嚴格說來，魚毛並非丑后，一直飾演的角色比開口梅香、路人甲乙丙丁多一兩分感染力，但她曉得利用這片小小空間，為自己營造觀眾見了開心，編導不能不用的生存空間。從《雙星報喜》開始，雖然享受不到魚毛佔戲份量的電視劇或電影，與差不多同期的羅蘭姐比較，後者年輕時青春健美就不是一線主角，可從來未少過重要第二女主角戲份，晚年更執尾運擔正演「龍婆」奪得影后。魚毛一直以敬業樂業精神出演垃圾婆、阿四、先劫後不姦的醜女角色，佔戲份永遠不多卻又無損觀眾對她的喜歡與受落。

多年前一起出席同一活動，一眾甘草阿姐一個比一個高；就是魚毛偏偏低低地花容月貌笑著燦爛出台，小小一個動作，全場近千觀眾幾乎笑彎腰。未夠喉，好，又一款搔首弄姿，人人幾乎笑死，就是她，繼馬詩慧、Rosemary 之後我的下一波名模。

余慕蓮很給我面子，人前人後一直說是我的御用名模……她其實低估自己的能量，感染觀眾動力絕對小不過一般老倌與姐仔，只是她從來謙卑，不要大牌，你給她做什麼，只要有

戲都接下來。年前她說要退休了，要求低至做阿四無所謂，但連開口的份兒也失卻便無謂了。

退休，將一部分多年積蓄老遠跑到貴州山區建學校，網上讀到這段消息，人人傳頌不已，像聖經上所說，她奉上帝比任何人都貴重，因她將大比例的家當獻給更需要的苦命人。看到魚毛在節目宣傳片上說起童年與晚年的孤獨與坎坷，深深想念著這位「御用名模」，更想告訴她，她的新衣老早已做好。

左起：Rosemary、Jocelyn、Ivy、余慕蓮、鄧達智、馬詩慧、J-line。

「魔鬼教頭」Rosa

曾慶雲（Rosa），九十年代中在香港上位的模特兒，我愛將之
一。一九九七年七月香港時裝周演繹筆者的系列，精彩演出
還上過當時《南華早報》（South China Morning Post）頭版。

曾經參加無綫新秀歌唱比賽，拿過不錯成績，灌錄過唱片，
誠唱家班人馬，也拍過沒幾人記得的電影，她的魔力在台上！

擁藝術家天份，Rosa 不離不棄藝術家脾氣，相識多年當然
明白亦包容她的直接坦白，不明所以者都敬而遠之。慢慢，
香港市場逐漸離她而去！

不比一般待人接物低調，如非過分難堪，盡量息事寧人，山
水有相逢，轉個彎，又遇上了，曾經出口傷人多尷尬！

二〇〇〇年左右，一度離港居住歐洲的我偶然回來，亦被邀
參與廣州某商場開幕典禮，竟然無意造就了往後十多年與中
國南大門，廣深港之間建立出非比尋常的深厚關係。

重逢已轉戰內地，成為廣州模特界活躍一員的 Rosa。他鄉遇
故知，互相扶持，竟然為當年中國時裝大省製造不少美好回憶。

行天橋是表演能力，那是表演慾極強 Rosa 的強項，大家都留
意到，可惜天橋上模特兒吃的是青春飯，明眼人都力勸，幾
經掙扎，她自己也慢慢醒覺過來亦展開了舞台導演之路，兼
顧培育新血。漸漸廣東以至南方幾省的時裝活動都成了她的
舞台，導演、監製、美指……還有選美會，模特兒大賽的培
訓、評判工作都排著隊向她招手。以嚴厲、直接馳名，不少
女孩被罵至落淚，「魔鬼教頭」之名冒起事必有因。

欣賞，亦享受與 Rosa 共事的樂趣，幕後工作忙個團團轉，遇上我的發佈會，她念舊，還會粉墨登場！

鄧達智時裝系列曾多次登上《南華早報》頭版頭條。

我的 Star

余嘉文（Grace Yu）曾經承諾為我再次粉墨登場，後來因腳傷只能入場作嘉賓。

多年沒見，因由《號外》三十周年派對再遇上。

Grace 作為本地模特兒界大姐大的年份，在下才將書唸完，投入當年世上首屈一指的香港時裝工廠區作藍領設計工人。

當我開始做自己系列的時裝，鶴立雞群的 Grace 身邊才多了一位美麗可人古嘉露撑場。來到自己真正獨當一面，馬詩慧、琦琦才算同步成長的工友，那已接近 Grace 宣佈退休的年份。

退休？才不過二十幾歲，別人才開始呢！

當你從十六歲入行，幾乎即時冒起走紅，一度為 TDC 力捧的寵兒，當過巴黎頂頭大牌 Dior、Givenchy 的 house model，足跡遍佈世上時尚中心，再下去你只會看著後浪一浪一浪沖過來。這便是吃青春飯的定律。然而我們再清楚不過，論台上風采人人各擅勝場風格各異，Grace 是香港過去三十年最 graceful 的模特兒。

多年前 Man Ray 照片展覽在藝術中心舉行，在下出任顧問藝術總監，因由並非一般時裝演出，斗膽請來早已退休的名模劉娟娟上陣，後來始知觸怒了慣與娟娟拍檔的大哥——劉培基。

每一位走紅的設計師都擁有曾經共事，甚至識於微時共同成長的模特兒愛將，後輩總要識規矩曉分寸，再不埋堆如在下也盡量避忌。

余嘉文為香港貿易發展局三十周年時裝演出拍宣傳照。（1996）

Grace 出道受到劉培基多方照顧，我們做「嘅」時期，已是大姐大中的大姐，想得心肝痛也難出口邀請。就是遇上主人家為國際羊毛局或貿易發展局的活動，也不敢造次與她拖手謝幕。

某夜 Grace 幾杯香檳落肚嬌嗔指著我將前塵投訴：「就是你，

你從來不邀我做壓軸拖手謝幕⋯⋯」

原來大姐大也有她的遺憾。

二十年前 TDC 慶祝時裝周三十周年，請來數十設計師，人人一件衣服，找來不同年代阿姐上台演繹慶賀。TDC 負責同事轉告，我的 star 是 Grace Yu，興奮莫名，整件設計以她無人可比的 Graces 作方向⋯⋯可惜出場換了另外一位也十分優秀的高軍，失望免不了。

《天橋之后》有雙重意義，后是「皇后」也可解「後」（簡體字），是 Grace 撰寫的書中內容。從十六歲入行的時裝倒後鏡，當中不少為巴黎當 Givenchy house model，走 Dior、Chanel、Guy Laroche 等等大牌的行 show 照，亦有不少國外報章報導之剪報，這時期，我仍在外面上課，失敬。如此計來，當大夥年前大捧特捧「首位」國內走出國際名模杜鵑，必須補補課。

杜鵑之前，早在九十年代末便有一位來自長春身高五呎十一吋（一米八〇）的李昕在巴黎紅極一時，那時國內媒體忙著捧呂燕，疏忽了這位後來轉移大銀幕及藝術拍賣界，當時她的面孔透過廣告在法國滿街滿巷出現。

論華人模特兒，首位在國際天橋紅起來，應數曾經跑新聞的香港記者許愛蓮（已故撰寫明星舊事的杜惠東便十分熟悉）。Grace 隨後做出成績。九十年代末是馬來西亞陳曼玲，比杜鵑的紅不遑多讓，Armani 香水、Steven Meisel、Peter Lindbergh 的攝影特輯，一星期三十場 show⋯⋯

Grace 寫《天橋之后》，絕無第二人想。首先她背後有生活，有歷史，大紅大紫過，資料豐富，照片充足。

第二，這個女孩因由愛爾蘭中國混血的父親離港到澳洲尋找
新生活，十四歲須放下書包，以別人身份證報大到工廠當童
工支持家計；但文筆清麗瀟灑，坦白俊逸，讀來極富吸引力，
閒閒唸了幾行，竟然「追」讀放不下手。

天生的作家！

相信為她撮合寫書的陳冠中、鄧小宇及劉天蘭都同樣在偶然
之間發現這樣一位好寫手。

雖非千帆過盡，再遇余嘉文，身邊已無無聊牽絆；除了重拾
友誼，更可邀她再上天橋為在下設計演繹，不但自己興奮，
不少有年份的時裝人都帶著這份再瞻天橋之后風采的希冀，
爭取一票重續前塵。

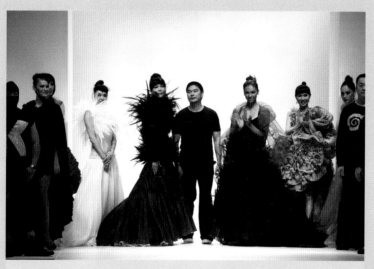

余嘉文再踏天橋為我作壓軸演出。（2008，《蘋果日報》提供）

浮光掠影

小鳳姐「喜氣洋洋」陪伴唐人有事無事開香檳，各國華埠飲宴、香港人隊酒、澳門賭場豪客、深圳Ｋ場放浪形骸唱足幾十年：「……熱烈地彈琴 熱烈地唱 歌聲多奔放 個個喜氣洋洋 飲多杯 祝你 個個都開心歡暢 喜氣洋洋 洋溢四方……」

Erica走過浮光掠影貓步天橋，更曾在導演陳安琪《花街時代》跟夏文汐分飾從蜑家女變身灣仔吧女水上人家表姊妹；淡入時光洗禮，隨生活 be water 打造，寧唱「點蟲蟲蟲蟲飛」，不慕「喜氣洋洋」洋溢四方。步下天橋多年，歸隱的生活落在新界城鄉邊皮果木林蔭田園居，日辰與大自然融為一體，閒暇於取名 Kilikulu X Erica（嘰哩咕嚕）社交平台上展示家居四時花果瓜菜蛇蟲鼠蟻，還有各式昆蟲遺下色澤奇特外形千奇百怪的蟲卵。

那天上載園落外牆爬行的雞公蛇（形狀恐怖的四腳蛇、袖珍版恐龍，筆者自幼年至大學畢業不斷出現的夢魘），忽爾明白老友徹底淡入太陽與泥土之間，歡欣迎迓各式大自然賜予驚喜交集。

近二十年前開始茹素，Erica 先在社交平台推出「素，邊度有得食」，下一步搞得有聲有色「素，邊度有得食2」；誠網上尋覓本地素食各式故事指引地圖。

那些年，大美人古嘉露（Carroll）紅透模特兒界半邊天，與Erica 天橋上孖公仔演繹時裝最佳拍檔。關錦鵬短片《兩個女人，一個靚一個唔靚》，主角蕭芳芳及張曼玉；老老實實，除卻年齡差異，氣質與靚，各擅勝場，無人唔靚。

如何形容天橋上古嘉露與 Erica？我看到一個天姿國色，一

個型格俱備！

上世紀白天鵝賓館周年慶典，朱玲玲邀請本地設計師前往廣
州同台展出作品，經驗膚淺的在下老在後台及工餘跟古嘉
露、Erica、鄭浩南一塊嘻嘻哈哈。沒想過，當年時尚方面一
窮二白改革開放先鋒的廣州，讓我們締結了歷史性的第一次
時裝活動。更沒想過自倫敦回港剛滿三年中間還回過去多倫
多及紐約，冥冥主宰，始終不離不棄是香港，同年十一月於
麗晶酒店推出首個設計系列，台上 Carroll 與 Erica 同為生色
至力的主角；最近一再將舊作重溫，恆河沙數似的照片堆中
逐一細認，舊時細嫩幼稚，一片事業心與老友記情懷倒是百
分百的真。

左起：Michael Devlin、William、Erica。

一衣百年

香港時裝業的歷史源遠流長。

三十年代張愛玲在《流言》〈更衣記〉裡，提起她在香港上大學，流行的「四分之三袖」緣起上海還是香港，還說到戰前的香港並非南方小港，中西薈萃的文化雖然沒有上海深遠但肯定別具一格。

解放後的香港吸納了數目眾多上海裁縫，一下成為海外華人時裝中心，國服旗袍也從上海延續過來。五十年代末六十年代初，香港革命性將旗袍變奏成為今天極修身極窄，盡顯東方女性身形的設計。從王家衛電影《花樣年華》張曼玉身穿的旗袍可見一斑，與今天流行在後背割上一刀配上方便拉鏈的設計便是精緻與粗糙的最佳對比。

六十年代中，西方 Youth Culture（青年文化）冒起，Beatles 音樂、Mary Quant 迷你裙、嬉皮士等等時尚文化入侵香港，這也是時裝世界 Prêt-à-porter（便裝）冒升的年代。往後的三十年香港時裝製造業的黃金年代，不少人因時裝而變成富豪。

香港社會轉型和時裝業息息相關。九十年代前後製衣業先在珠江三角洲發展起來，自此香港時裝製造業成了夕陽工業，而「香港設計」從八十年代開始到達成熟階段。

經典華服首推民國和四九年後香港

華服二字包含種類繁多,憑普通常人一生時間之短難以普遍,況且不少被時間洗禮而失傳,只能憑空想像。如欲推廣,不如以兩個時期定案,向前發展從這裡開始:

一、民國:從清朝走過來,中國從農業社會邁進新世代,首次出現中西合璧(歷史上明顯的中西合璧應為低胸高腰唐服),西為中用的中山裝最明顯,也最長青。民國窄肩Ａ型男女類同旗袍,是我眼中最適合現代生活,最具華服特色,也最優雅。代表人物包括:孫中山、蔣介石、年輕毛澤東、徐志摩、胡適、宋慶齡、宋美齡、林徽因等。

二、四九年後香港:憑什麼四九年後香港人的衣著可以代表

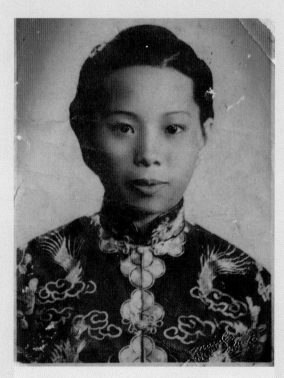

母親攝於五十年代初,身穿金線綉裀禮服。

華服？內地呢？台灣呢？若閣下認為四九年後除毛裝外，幾乎斷絕所有其他類型服裝，尤其「文革」前後全國十億人口，男女不分藍螞蟻時期長達起碼二十年，直至改革開放的服裝可代表華服，著實無話可說。九十年代前，大陸數十載華服，說實話的確斷層。

台灣雖在四九年後湧現大量大陸人，但本土情緒高漲，閩南特色與日本東洋遺風很普遍；另加走難未幾，什麼綾羅綢緞，手藝傳承雖未中斷，卻待好一段時間才能接地氣，重新開始。

香港傳承與發展華服當仁不讓

四九年後香港，英人已管治逾百載，華洋共處成傳統，內地人湧現，上海人移居，如虎添翼。華服傳統未被政局中斷，西洋文化如電影與書報繼續流通。優良工藝西裝、旗袍、盛裝裙褂從未中斷，南洋諸國華人以來港訂製服裝為風尚。再者香港是當時書報與電影的華人中心，文化影響從這裡開始震盪。旗袍風采與形態在香港承接轉型及發展，七十至九十年代香港一度成為世上生產量至大的時裝製造中心，人們日常穿著以西服為主，但不表示華服就此消失。前高官陳方安生、特首林鄭月娥、影藝經典人物蕭芳芳、關南茜（其主演荷里活著名電影 The World of Suzie Wong 曾將香港與六十年代式樣旗袍推上國際舞台）。張叔平（為電影《花樣年華》主角張曼玉設計數十套旗袍，一時佳話）、鄧永鏘（其創立之華服品牌 Shanghai Tang 蜚聲國際）、張愛玲（五十年代居香港殿堂作家，曾穿華服留影，成永恆經典），以上全皆現代華服傳承表表者，他們身上不難看到華服發展至二〇〇〇後的傳承起落。提倡穿著華服，發展華服有其從外而內的重要性，而非將不合時宜的古裝重新披搭。

華服！華服！華服！

倫敦上設計課，蒙時裝歷史老師提點，從此對華服另眼相看。
Myra 老師：文明古國當中，極少數擁有時裝，中國絕無僅有，
在不同朝代出現不同模式的服裝，甚至在同一朝代不同時期，
例如唐初、盛唐、晚唐，由於與西域接觸，長安出現波斯人、
歐羅巴人、阿拉伯人……唐朝盛世，文化開放，接受不同形
式的影響，也因此在宋、明保守風氣出現之前，造就中國歷
史以來最大膽、至性感的衣著模式與開放態度，例如低胸、
透視、前衛化妝等等。

什麼叫時裝？即是與時並進，於不同年代面對不斷更新元素
的衝擊，反映以簇新衣服概念與構造的產品，這便是時裝。

印度國服 Sari，相傳源自亞歷山大入侵亞洲次大陸，隨之而
來的衣服文化改造。假若以上傳聞屬實，即是印度傳統服裝
模式在二千多年前已植入，奇妙來到今天出現的變化不見太
大，縱使布料製作、顏色選擇有所更變，但整體外形的變更
並不明顯，形象根深蒂固，Sari 便是 Sari，縱使英國人統治
超過二百年，影響非常深遠。大部分印度人，尤其男性偶爾
穿著西裝，整體說來，印度女性的衣著型格、神韻，在二千
年之前，與傳統變更不大，古今之間的分別痕跡不深。

有說日本和服源自唐朝中國，其實與唐服更近是韓國傳統服
裝。和服較似源自秦、漢服，亦即前特首梁振英參與「第七
屆國際華服節」身上所穿、被不明所以坊間譏笑穿華服變了
穿和服的類似模式。不論繪畫或千百年來故衣留傳，和服（吳
服）幾乎有史記載以來即如此外形，不變。中國經歷數千年
並多個朝代，所謂「華服」已無特定形式，梁振英所穿並未
過界。心目中最有風格，又吻合現代生活速度的華服，首推
民國時期從清代旗袍演變而成的寬緊有度、男女皆可、非常

瀟灑的長衫。

四九年之後，香港隨世界時裝潮流發展開來的現代化旗袍，
亦是一類與時並進的華服，非闊袍大袖的秦、漢模式。影后
蕭芳芳得美術家母親熏陶，自少年時期便穿起旗袍，出席重
要場合，必選中式服裝，其個人藝術修養加上衣服品味，芳
芳穿著的華服水平，著實香港第一人！

名模陳芷妤（Balia）穿上鄧達智設計的蕾絲旗袍出席
活動。（《蘋果日報》提供）

香港時裝五十年

二〇〇五年意大利節，以藝術、設計、電影、時裝、音樂等等與香港群眾會面。當年在國際金融中心商場第一層中庭展出「意大利時裝五十年」設計精品，包括世人熟悉的：Valentino、Antonio Marras、Armani、Roberto Cavalli、D&G、Etro、Fendi、Ferre、Alberta Ferretti、Missoni、Prada、Gucci、Moschino、Versace 等等。

遺憾，不得用手觸摸衣服布料，衣服最重要的元素為衣料質感，單憑眼睛觀察未必體會，布料予人手及皮膚的感覺必須透過接觸。

那麼埋身接近觀察始發現一些名師經典之作未必如傳說中的精工細緻，畢竟是人手或人手透過機器的裁製。一些厚薄位及接縫處並非件件「巧奪天工」。突然明白，為什麼香港製衣業在七、八十以至九十年代初能一度成為世上成衣產量最多的地區，超越老牌製衣業王國意大利，我們的手工本來一點不差。不要以為當年香港只是生產平價衣物。歐美著名品牌旗下產品不少 made in Hong Kong，開拓西方以外地區生產高級成衣的先河。

擁有工業生產，便有財富，從製衣輕工業積累的財富轉型到謀取暴利的地產發展，工業北移內地，香港走進泡沫時代……都是歷史。遺憾香港當年沒有利用本身優勢發展原創設計，知名設計師及國際品牌不是沒有，只是未到可觀水平。九七回歸前，大量國際媒體駐足香港數年觀察一切發生的事情，時裝界曾因此得益，在國際網絡上出過點風頭。

九七過後重要媒體散去，一度金融風暴、負資產……時裝業只餘未成氣候人才凋零，單憑為太太小姐們出會、喝茶、出

風頭的小眉小眼設計，不要說能去哪裡，簡直大倒退。成績？
增添本地報刊社交名人版花邊。

自七十年代末、八十年代始，意大利名師及名牌風生水起，
成為傳統名牌集中地法國的競爭對象。

巴黎的成功在於生活態度，時裝品味另加藝術氣氛。浪漫情
調，開明的包容性，除非閣下平庸之輩，不然巴黎一定看到
你，也會為你留下一些空間。巴黎較佳乃是創意甚至非實用
性設計，叫好不叫座的情況經常發生。但米蘭提供的時裝產
品無論在外表或穿著都被世人認定叫好也叫座，並非鏡頭前
或報刊上的潤色故事而是可買回家，放入衣櫃，不斷拿出享
用的上佳投資。

除衣服本身的優良素質，意大利的平面設計、書籍及雜誌內
容及包裝也有一手；意大利版 Vogue 始終在攝影習作上在過
去二、三十年成為一種世上優質指標：編輯水平極高、富創
意及長遠視野，他們是推動意大利設計師及品牌的重要功臣，
引證一套健全而進步的媒介體系才是創意工業啟動的重要
機油。

八十年代初已成名立萬的 Armani、Valentino、Versace、
Missioni 及稍後的 Ferre、Gigli、D&G 都為意大利造就人才
鼎盛的勢頭。來到九十年代中期：鹹魚翻身的老牌 Prada、
Fendi、Gucci⋯⋯在注入新設計師帶出最前瞻的新世代設
計，讓意大利時裝業更上一層樓，其盟主地位與巴黎越來越
近。法國當然有 LVMH 旗下名將如 LV、Dior 及長久不衰的
Chanel、Jean Paul Gaultier 等等勁旅；但 Gucci 竟然踩過地
頭於年前收購法國上世紀國寶 YSL，足夠法國人臉上無光，
羞辱不已。

時裝雖然可有可無，生活上值得擁有的東西太多，它可能不重要，但「衣、食、住、行」每天與你不離不棄，穿得好看著得出色畢竟賞心樂事，也是人類生活歷史上不可或缺的重要一員。

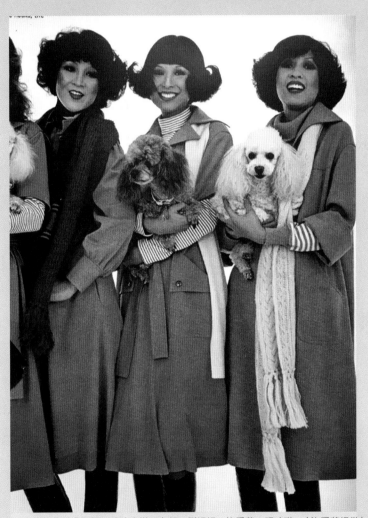

攝影：Dinshaw Balsara

七十年代香港紅極一時的名模，左起：劉娟娟、許愛蓮、張玲琳。（許愛蓮提供）

深水埗根之棚仔

八十年代回港工作，原本鄉下生長，又十多歲出門，重新踏上這小島再接地氣，根本是個陌生人。土生土長師兄師姐帶領前往行業關係深厚地段，其一：深水埗原布料棚仔，保留過去印象中香港大牌檔式生存空間，雖非正規新款布料，月下貨包含從數碼到數千碼數量不等，價錢相宜，布質、色彩、花紋萬千，在冬冷夏炎、風吹雨打環境中姹紫嫣紅、風光旖旎。

深水埗，香港至具活力一盤地，數十年營造動、靜兩感氣息不斷，滋養好幾代製衣人、時裝人、設計人，養活無數辛勤付出汗與力的原港人、新港人、華人與非華人。

不用說今天不少人存活、作息仍與棚仔息息相關，回歸以來幾多任特首倡議時裝工業再起風雲，惜未曾實質應驗，讓原生態棚仔……事實原棚仔已變高樓大廈，仍冒風吹雨打、豆腐方寸綠棚生存，已是退而求其次。

棚仔前世今生切實關係時裝行業，不少從業員底氣 core，原港人生態的根。這裡展示一幕幕我們如何走過來，猶如活生生動感生活館。政府有關部門不斷倡議活化這、活化那，宗宗活化 end up 大笑話！好好一宗既富生命力，活生生自食其力的棚仔不珍惜、不保衛，無事生端欲鏟草除根，日後又浪費港人血汗重建什麼博物館？

九十年代，花布街因要拆卸而建高廈，整個活色生香布料市場從此消失無影無蹤。後來數十家搬到細小狹窄西港城舖仔，取代原來花布街？Come on，唔好笑死人！簡直坑渠對大海，完全兩回事。

香港時裝業今非昔比，不爭事實，當廠家急急北上搵大錢，置數十年世上首屈一指時裝製造中心如棄婦。廣州中大布料市場無影無蹤之前，深水埗仍然活力無限，不單提供一切製衣所需物料予本地、內地、台灣，以至東南亞、韓、日，有關部門可曾大力幫忙自動自發、養活過不少港人的布料集散地，協助持續發展？更失望是政府選擇走相反方向，恁讓棚仔隨世情漸散。

棚仔或深水埗仍未消亡，風光縱使不再，仍然存在，依舊美麗，請珍惜！

深水埗特色，布料棚仔市場。

牛仔褲旅程

幾歲穿上首條牛仔褲？今時今日嬰兒老早已穿上牛仔褲。在青春年少七十年代，牛仔褲經歷五十年代占士甸、六十年代反戰口號愛與和平催谷，進入牛仔褲需求量激增時代；原裝美國產 Levis 在當年，作為世界時裝生產中心香港，不易找、不易買、價錢更不便宜。

十二歲，喜歡時尚的父親給我置入第一套牛仔裝，牛仔褸加牛仔褲，另加紅色 Polo 運動衫。早熟的我，牛仔衫褲正是衣服與性的啟示，當年書友堂兄姐弟大概難得享受過類同的肌膚感受。七十年代初，無綫電視年輕人節目 The Star Show 豐富了我們的時裝感，柯士甸道、金巴利道出口店有豐富便宜出口剩餘 T 恤、牛仔褲提供；至愛近山林道，位於彌敦道 White Stone 除 Levis、Lee、Wrangler 等名牌外，來自印度棉質民族風味襯恤、希臘山羊毛織肩袋、奧地利 Scholl 木底涼鞋⋯⋯當身邊同學朋友幾乎百分之九十換上牛仔褲，自己朝反方向走入國貨公司，購買「文革」後期供應充裕的白棉恤衫藍斜布褲草綠布鞋。那一代的年輕人都穿過牛仔褲，當他們的下一代穿牛仔褲長大，這個下一代，便是我們完全融入西方時裝的時代，那是我少年腦海的想法。並非三、五、七年，三十年過去，十幾歲時的想法得到印證，倒沒想過當牛仔褲統一全世界，也是全球化白熱時代，美國文化獨大，那些流傳以千年計的世界各地衣著文化正為這條藍布牛仔褲死亡或正在式微。

我們可否來一次「時裝文化反革命」？

相信不再容易。雖然世界各地的設計師不斷利用不同種族不同形式的傳統服裝及化妝為自己的設計及品牌包裝，那也不過表面功夫，無補於事！民族服裝細節不過一時話題花邊再

難恆久注入新一代裝扮思維。牛仔褲在過去數十年發展已深入不論高若西藏、低若以色列死海，冷若蒙古、熱如撒哈拉沙漠的人民同心一致齊齊穿上。

回想那些搭火車到希臘，穿過南斯拉夫的暑假，人人身上或行李都帶上好幾條「水貨牛仔褲」，甫過境，即時除下，自有「專人」接洽以美元兌換。

今天牛仔褲不僅統治全球過去的共產國家、文明古國、工人階級或貧下中農，甚至過去視之為洪水猛獸的五星級酒店大堂、三星級餐廳、貴價賭場也正在戰勝自己的保守，「隻眼開隻眼閉」歡迎牛仔褲貴客光臨。

由平至貴各式新型新布種新技巧牛仔褲曾經弄亮了我的眼睛也弄光了我的口袋，過去廿年最吸引還是巴黎 Marithe + Francois Girbaud 品牌，富中國雲南農民傳統基礎調子的牛仔衫褲，還原時尚到民族風！

牛仔工人褲亦曾大流行，與摯友牛仔攝於倫敦。

99

過去，歸來

是過去，還是去過？是歸來，還是重新再來？

從香港到內地，從內地又回到香港。以為時裝設計行業已經前塵往事，轉型變身經營啡記拼媽媽食堂，未幾密密來叩門，還是與時裝關連。

熱情未退，緣分未完，抗拒只是外圍因素，而非內在緣由，稍停大半載，前面的設計工作馬不停蹄；香港、杭州、台北、江西……就是內地零售業跟隨世界性下調，同業還是撐起來，不停舉行各式活動，沒埋怨地默默耕耘期待更好、止跌回升的明天。

自己真正歸來還是香港時裝周，從這裡起步、成長，踏入二千年後，埋首內地發展，偶爾應客戶邀請才回來發表幾回系列、參與活動。漸次連身為「香港時裝設計師協會」創會首批會員的自己也已退出。不明白還能為它做些什麼？也不知道它能為我們做些什麼？退會了事！

同業們沒有放棄，好些久未推出設計系列的同業卻堅持留守，參與不同活動，就算沒有實質作品示眾，也亦精神支撐。

好幾十不同代的一眾同業同展示，自由發揮，沒有指定方向，目的在於同一屋簷下展出不拘一格的香港設計，華服流彩、前衛不羈、禪風安靜、都會時尚、夜幕奢華。

從來沒有一種時裝風格叫「香港」，華洋共處，唐裝西裝共存，緊接一九四九年祖國解放後，旗袍長衫在香港延續、自荷里活電影並漸次生活西化發展出香港模式旗袍與華服，同時香港也向世界推出精準合度西裝與華美高訂晚裝。

鄭建智

擴闊時裝視野

香港設計師齊齊發功

曾聽說過香港的時裝設計師協會是小圈子活動；要把 Made in Hong Kong 的時裝推到世界平台。為了證明這不是小圈子話事，四十多位設計師齊齊發功，展出一系列精采時裝。去年假上海舉行的大型時裝設計展覽，終於返到香港了！由香港時裝設計師協會與康樂文化事務署聯手舉行的《時裝視野》展覽，由十一月開始至明年三月，除了有每位設計師特別為這個活動設計的晚裝外，還有美指、明星借出的珍貴設計，定必令大家大開眼界！

明報周刊 140

如果細究，休閒運動裝雖然不是香港獨有，然而香港一直做
得好；生意、形象皆好。如非中途放棄，全情投入金融及服
務性行業，香港休閒運動服及本地設計力量共鑄，足可發展
出兩個今天世界性最受歡迎的設計方向：

運動前衛，例如 Y-3；

運動實際，例如 Uniqlo（物料及製作先進不凡）。

作為亞太地區於八、九十年代時裝先鋒的香港，時裝創意工
業是否就此打住、放棄、淡出？

不見得！

香港名牌

年前副刊記者電話訪問：心目中三個香港名牌，十分 instinctive，一下間如何回應？眼前跳出不少品牌，雞仔嘜、金鹿線衫、Vivienne Tam 中國圖案衣裳、好到底麵、麥奀記雲吞、Esprit、TSE 茄士咩毛衣、周潤發、王家衛、梁朝偉、劉德華、周星馳、張曼玉、李嘉誠、《壹週刊》、金庸、亦舒、林行止、鏞記燒鵝、半島酒店、文華東方、登山纜車、天星小輪、百年電車、陳寶珠、蕭芳芳、李小龍、Joyce Ma、上海灘、上海新天地(香港製造)、蔡瀾、梁文道、榮華臘腸、恆香老婆餅、港龍的空姐、國泰 lounge 的 noodle bar……還有曾經風行全國的惠康、百佳膠袋及紅白藍回鄉探親袋。不問猶自可，一問之下，水蛇春般長。最後，選了鏞記。

何解？除了各國元首香港特首名牌常客之外，還有馳名已久飛天燒鵝，旅居海外港人或曾經嚐過滋味的海外旅客，為求一親美味不顧麻煩朋友老遠乘飛機親手

運到，夠巴閉咯！不過最叫人感動還是中午中環白領排隊買來一個價錢不便宜的優質盒飯的喜悦（Sorry，在下內地化，盒飯比飯盒確實在文法上高出一皮，想想一個飯盒如何吃得落口？）在下也曾經長期是個中環單身一族，晚上無伴無興頭自己弄飯，一個鏞記盒飯就是生活享受，孤獨也快樂的民生細味。

香港曾經是世上出產時裝最多之都，雖然國際名牌嚴格説來沒幾個；真正算是走過香港木人巷，而又得到時裝 bible 美國版 *Vogue* 點評提捧的只有一個 Derek Lam。但論品牌，香港也曾出過不少風行海外國內的名牌。名牌不一定 Ferre 萬多二萬元一件恤衫，LV 十幾萬元一個手袋之類；論感染力曾亦帶起一方風氣，在下更是衷心 fans，當然要揀 Giordano。

好友歡聚於鏞記。

時尚女皇 Joyce Ma

貫徹香港過去半個世紀時尚事業頂尖人物，怎能疏忽生於當年四大公司之一郭氏永安，後下嫁另一四大公司馬氏先施郭志清（Joyce Ma）？

要選香港乃至亞太區 one and only 時裝人物，Joyce 當之無愧！如何在香港經濟正待起飛，還未出現「亞洲四小龍」這個名詞，已著先機將歐洲甚至未至風行全球、爾後才雄霸天下的設計師及品牌帶回香港？間接影響、統領整個亞太區時裝選擇與品味，就她自己一人，已是一本厚重高深的書。

自一九七一年開業，至二〇〇〇年售出股值百分之五十一予 Wheelock & Co Ltd，再於二〇〇三年幾經轉手，Joyce Boutique 成 為 Lane Crawford Joyce Group 旗下，在此之前超過三十年，Joyce 這個名字代表了亞太區國際時尚尖端視野，開創歐、美、日眾多品牌在香港，以至亞太區落地，其前瞻性及影響力，絕對無人匹配，震撼西方時裝界：Armani、Leonard、Jean Muir、Issey Miyake、Comme des Garçons、Yohji Yamamoto、Sonia Rykiel、Missoni、Dolce & Gabbana、Jean Paul Gaultier、Dries Van Noten⋯⋯及筆者至心儀 Romeo Gigli，盡收囊中。至興盛時期同時擁有四百多個品牌、四十八間專門及旗艦店。這是什麼成績？一個英文字：Gigantic！

沒有 Joyce 肯首，聽説一代時裝寶典 *Vogue* 無法在香港落戶。

Joyce 最重要的影響力不全在生意，而是一種生活文化；將區內人士對時裝的認識及自身妝容形象更換，與國際接軌的變身文化。試想想，一九七一年的中國內地正在紅火搞「文革」，亞太區未出現「四小龍」這個字眼，日本設計師需待

至八十年代上葉才在巴黎大展拳腳，Calvin Klein 的名字仍未蒲頭，可見 Joyce 五個英文字母是一回什麼標籤？影響如何深遠？那是不少準備從事時裝工作者，不論創意設計或營運管理的夢中天堂。

回望當年 Joyce 源遠流長的影響力，不少後來內涵未足者，竟被稱為「時尚教母」、「時尚女王」，著實貽笑大方！

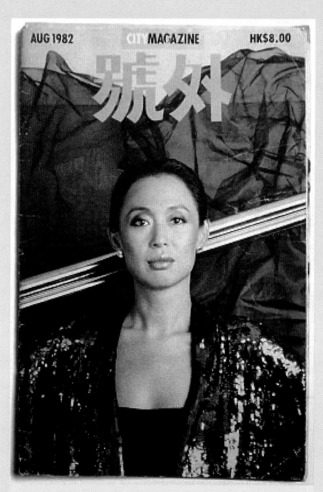

Joyce 登上《號外》封面。（1982 年 8 月）

亞洲藝術糕點女王 Bonnae

郭氏姊姊憑時裝觸覺與遠見，成功打造 Joyce 這個品牌。其後妹妹轉戰飲食業，引進時尚糕點，並把 Sevva 打造香港國際潮人 No.1 聚腳點。

開始是姐姐 Joyce 對時裝發生濃厚興趣。應該這樣說，在當年四大公司之一「永安」的血脈成長，時尚事物在那些年根本與家族相當於同義詞。妹妹郭志怡（Bonnae）除了敬佩姐姐時裝觸覺與遠見，品味卓越的母親與大姑姐 Daphne，亦為她自幼開啟了時裝眼。

Joyce 年輕時對時裝興趣極濃，未幾在家族上環永安公司獲得小小角落，售賣發掘自不同地方的尖銳時裝物品，大受歡迎。爾後開設 Joyce Boutique 及身份成為馬太後，大家比較熟悉的名字是 Joyce Ma。

Bonnae 這樣說：「人家當年不會問 Joyce Boutique 有些什麼品牌？而是問那些品牌 Joyce 沒有？」

比姐姐年輕了好幾年的妹妹 Bonnae，自澳洲回港，即在姐姐背後為 Joyce 這個品牌打江山。時裝事業表面風光，尤其備受歐美設計界、時裝傳媒尊崇，本地媒體寵兒郭氏姊妹，大家只看到亞洲人從未有過的風光，永遠坐在巴黎、米蘭、紐約、東京時裝周一眾 fashion show 觀眾席 front row（第一行），風光無限，可是隨後選購、驗貨、訂單、計算 budget 等等繁複程序需時頗長，卻體驗出香港人精神：快！靚！正！

一年兩次，甚至可能更多次，以觀看百場時裝演出及善後事宜，Bonnae 說：「得閒死，唔得閒病。」做好頭號副手工作，

那種奔波、操勞、疲累,絕非常人可以理解。

除了時裝,當年 Joyce 皇后大道中九號曾經設立前所未有偌大時尚空間,並設 Joyce Cafe,妹妹從中主理,已是下一輪將臨的潮流,「飲食事業」起步點。

坐過 Chanel 亞太區市場及推廣總監重責之後,心思轉型成為普羅旺斯精品酒店主人。兜兜轉轉,原應將巴黎著名甜品食府引進香港,十多年前一般香港人仍未知馬卡龍(macaroon)為何物,身邊朋友見投資過鉅,好言相勸。輾

亞洲藝術糕點女王 Bonnae。

轉之間，中環太子大廈頂樓出現眼前，幾經波折，與業主置地及食環、消防等等部門協商，Sevva 一出，即成香港頭號國際人士潮拜聚腳點，當年迷倒幾許為食鬼。Joyce Cafe 永遠供不應求、頭號點心 honey crunch cake，重新在 Sevva 再現，老饕為此前來幫襯者頗眾。Sevva 未開分店，Ms B's Cakery 港內、海外卻開了好幾家，Bonnae 脫胎換骨以糕點成就時尚創意，登上亞洲藝術糕點女王寶座，有關婚禮及糕點的大型書籍已面世兩本。

問 Bonnae 下一個夢想？曾經在《新城電台》主持音樂節目超過四年，想也想不到，竟然心儀為卡通片人物配音。

Gladys Perint Palmer 為 Sevva 女主人繪畫牆畫。

香港時裝與 Joyce 年代

提起 Esprit 及 Joyce 雙雙在股票市場隕落……新聞源自媒體，眼見 Joyce 之友在社交媒體上奔走相告，喊苦喊忽；大家都被誇大了的新聞愚弄了，事實 Joyce 從聯交所除牌，名店依舊風光。

自五、六十年代萌芽發展，世界時裝工廠寶座於七十年代降臨香港，貿易運轉商機湧現，Joyce Ma 同期將歐洲一流名師時裝率先帶進本港及亞太地區之餘，由香港貿易發展局牽頭，自興旺的時裝製造業帶動，將香港推進時裝設計年代。

講設計，當然必須具備設計師作為骨幹。裁縫師傅便是設計師的祖師爺，西方時裝殿堂裡高高在上的大神們：Lanvin、Fortuny、Vionnet、Chanel、Dior、Balenciaga、Cardin、Givenchy、Saint Laurent、Lagerfeld、Gaultier、Valentino、Versace 全皆出身學徒派（Chanel 與 Fortuny 例外，未進過學院，也非學習裁縫出身），亦即裁縫制度衍生的高手，而非八十年代以後湧現多為科班出身之學院派設計師。

細究時裝設計這門學科，就是倫敦、紐約、東京（巴黎及米蘭兩大時裝之都在這方面的發展略遲）遲至六、七十年代，才告起步及盛行。

本地早期設計師皆學徒起步，工作一段時間，再進入海外學院進修視為常規，名師如劉培基、楊遠振。中途出家，從模特兒至時裝買手兼設計師有文麗賢、張天愛。

七十年代中期開始，八十年代學院派成員漸次冒起，成為往後上位同學會主要成員：唐書琨、林國輝、Diane Freis、譚燕玉、馬偉明、鄭兆良、劉志華、Cecilia Yau、Ruby Lee 及

我等等。進入製衣業從低學起，既非裁縫也非學院派的成功例子包括張路路、劉家強。

自八十年代，本港在各方面皆表現突出。進入黃金時代，包括時裝。可惜我們的發展模式商業有餘稍欠國際視野與胸襟，更遑論文化與傳承？單單一些同業之間狹窄互鬥，具備所有條件推廣本地時裝業的半政府半商業機構力度一蟹不如一蟹；那些年我們幾乎踏上國際門檻，臨門一腳止步，回天乏術，造就不了我們自己，卻開展了內地時裝之路，自改革開放初期七、八十年代一窮二白不斷鋪路至二〇〇五年左右，自此不過謹守小城崗位。難以久存，瞬間風雲不過白雲蒼狗。

Bonnae 與 Joyce。

再見香港鄧

「Shanghai Tang」是鄧永鏘爵士創辦的馳名品牌（已一售再售），取名「上海灘」的 Tang 配合他自己的姓氏：鄧。

適逢上海上揚氣勢如虹，另加鄧永鏘人脈八達，中英四通，配合適當人氣魅力推廣，他好友超級名模 Kate Moss 來港活動，特別開小差專誠拜訪總店，購得色澤鮮明旗袍，出席國際盛會，穿戴出來，人氣口碑宣傳無與倫比。同樣超級名模黑珍珠 Naomi Campbell 來港，跟閨蜜 Kate Moss 同樣也跑「上海灘」一轉，旗袍、棉襖、家居物品買一大堆，以示親切，告訴大家她的中國血統。原籍加勒比海原英國殖民地牙買加的 Naomi 家鄉，除黑人多，來自中國的客家人肯定比英國人多，黑、白、黃混血頗盛，我在加拿大、英國上課時，認識來自牙買加、千里達的同學，不少為三色混血。Naomi 不止一次宣稱：爸爸是華人，姓 Ming！

他們都是鄧爵士的好朋友，Naomi 曾到醫院探望病床上鄧爵士，Kate Moss 大概準備好出席他告別人生的派對，可惜鄧早走一步，來不及說再見。

時裝品牌透過鄧爵士的人脈關係推廣，「上海灘」得以成為香港原創品牌中，至具國際人氣，名氣光環至亮的一員。不止於此，十三歲隨父母移居英國，既背負名商慈善家祖父鄧肇堅長年穿著中式服裝的底韻，其服裝視野徹頭徹尾是英國人、或西方人，他明白異邦人眼中的中國服飾是什麼一回事。

以《蘇絲黃的世界》、《生死戀》、《花鼓歌》等等，荷里活或百老匯舞台上的香港華人形象及衣服作為藍本，一拍即合。由他合夥創辦的「中國會」同出一轍，包裝絕非真正的

中國，而是西人眼中的中國，充滿異國風情。

雖然幾乎百分百西方，鄧永鏘以身為中國人為榮，更是首個在北京大學教學的香港人，他創立的品牌以自身姓氏「Tang鄧」為基礎，會所也叫「中國會」，明顯明白身為中國人，向西方人促銷，你不可能買英國王室或法國舊王朝遺蔭，要賣，就賣中國特色，更是西方人能消化的色彩。

再見了香港鄧，雖然我們不算太熟稔，曾亦在香港這個舞台，尤其時裝舞台共進，閣下的確是個優秀人物，幽默可喜，待人接物既親且善。

鄧永鏘 *An Apple a Week*。

貳

HIGHLIGHT 亮點

九龍皇帝／工農兵系列

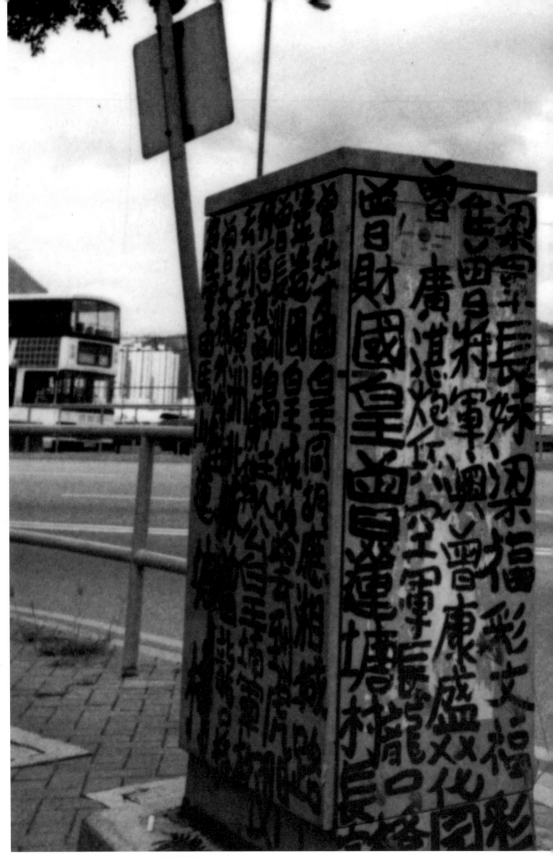

「九龍皇帝」墨寶，與啟德機場。（1996）

攝影：Ulli Steinmetz

KING OF KOWLOON ^1997

九龍皇帝

叫他財叔還是「皇上」？

過去十年，雖然探望這位「皇帝」時必會笑問：「阿伯，你想我叫你財叔還是皇上？」他一貫笑呵呵地回答：「都係一樣，都係一樣！」可想而知他的「皇帝」使命，早已入心入肺，成為意識形態上重要的一部分。有人形容他有精神病，幾十年來在港九新界不少政府公物上任意塗鴉，理念只有一個：「九龍城一帶為其曾氏祖先封地，港英政府將曾家土地強佔，他做不成皇帝；曾灶財是如假包換的九龍皇帝！」

街坊，特別是那些婆婆公公都討厭他在公眾地方塗鴉的行為，認為破壞環境乾淨。他的妻女亦厭惡他的「神經」行為，有辱家門，是以變作獨居老人。

幾十年啦，從我們童年，到十多歲便一直在港九新界讀著九龍皇帝曾灶財的「墨寶」成長，都笑說寫的人「發神經」！

模特兒：陳嘉蓉

二十多歲國外上課後，回流返港工作，時裝工業「重鎮」新蒲崗、牛頭角、觀塘一帶是我們上班的地段，亦是九龍皇帝偌大「辦公」的地盤。不單每天上落班途經都欣賞到他的書法墨寶；最好玩，還是不時看著這位不分寒暑，手執購物塑膠袋內藏筆墨油彩滿街「宣示主權」的「皇上」，在他失去的「領土」公物上訴說家事族譜，惡罵強

佔「國土」的英國女皇。

偶有跟他閒聊幾句，仍算壯年的他，總會友善地呵呵笑與我們有一句沒一句地聊天。但「皇帝」的墨寶一直未有被香港文化界具體認同、討論、爭議、評述……等等狀況；直至一九九七年，筆者於當年一月的香港時裝節，展出替香港回歸作一回幽默時裝系列，以一名香

港草根人物及其「百厭」行為替回歸作一回註腳。

那時的香港，大家對回歸的表達方式未免太沉重、太負面；心想何不以較輕鬆的方式百厭一番？反正時裝界向來表達的形式未免既奢華、亦虛浮！

一九九六年年底，在德國柏林舉行的「香港文化節」，筆者被邀作為表演嘉賓，為豐富演出效果，出發前走遍香港大街小巷，拍攝街景作表演時的背景。從拍攝回來的正片上看到十之八九都逃不出「皇帝」的墨寶……想依循當年與曾灶財街頭會面，重新再思考他筆下那份充滿童真的筆法，十分原始的勁度亦富圖案色彩的感染力；從文字圖案轉作衣服概念，那場在柏林的演出大獲好評，受到對曾灶財塗鴉沒有半點認識、對內容的中文字完全不懂的德國人說來，那份原始感染力超過地域國界，被媒體大力讚賞。

帶著那份餘韻回到香港，筆者急急

進入準備九七年一月的時裝系列；那個心目中香港至百厭的人物，至百厭的行徑絕對是曾灶財及其數十年街頭塗鴉拍攝下來，成為我的「九龍皇帝系列」。時裝演出帶來十分轟動震撼力，各大小報章及國際性《南華早報》，都以大篇幅報導甚至頭版彩圖為一線新聞。國外的電子及平面媒體也不遑多讓，蜂擁推出叫人好不意外的報導。

至此，香港的文化界、評論界才慢慢醒覺。對曾灶財這個符號作出不同程度的評價。在下當年「九龍皇帝」的作品也被澳洲悉尼的 Power House 博物館、英國倫敦 Victoria & Albert 博物館及香港文化博物館收藏。過去十年曾氏作品，曾在蘇富比拍賣、參與威尼斯雙年展、被邀請拍家品廣告……風頭一時無兩漸成香港次文化 icon。

一個本來十分簡單的百厭念頭，想不到帶來一個人物及其作品被本地以至國際的注視及肯定，「九龍皇帝」成為香港的異數，可惜九龍皇

帝已去世，他的街頭塗鴉亦成絕響。

筆者在二〇〇七年一月，為回歸十年再以九龍皇帝墨寶，重新製作另一組名為「九龍皇帝十年回歸」的系列，同樣受到廣大歡迎。

時裝 Fashion 一匹布咁長

「一匹布咁長」是香港廣東話的説法，意謂：説不清。

一九九七年，香港經歷近一個半世紀的英國管治後終於回歸，從事創意工作諸如文字、舞蹈、演藝、設計、時裝等等行業大眾，以各自方式表達不同的回歸情緒。

時裝方面，以英國米字旗及英女皇頭像作設計中心較多。筆者則以香港數十年來街頭塗鴉老人曾灶財「九龍皇帝」字樣設計了一組「九龍皇帝系列」。系列壓軸的一件衣服名為「一匹布咁長」，五十碼長

的衣服，由心愛兼多年合作模特兒馬詩慧穿上，未料這張照片竟然遠渡重洋，在各國不少媒體出現，效果絕對超乎想像。其中來龍去脈也是「一匹布咁長」──説不清。

一匹布平均五十碼長，上一代人用「一匹布」來形容説也説不清的情由底蘊。香港絕非一些沒見識的人眼中「文化底子薄弱」，中國近代史的發展如果少了香港斷不完整。

一九九六年，筆者與詩人也斯、藝評人劉健威、舞蹈家梅卓燕及城市當代舞蹈團等應邀前往德國柏林地下藝術中心 Kunsthaus Techeles 參加香港文化節，臨行前走上街頭拍攝香港街景作時裝表演的背景之用。

黃大仙的老式公屋，海港上恆久盤旋的蒼鷹，藍天碧海與伴著我們成長的曾灶財九龍皇帝墨寶……製成幻燈片，當城市當代舞蹈團的舞者以他們互動的舞蹈形式展示著我設計的衣服，大廳三邊黑牆上正轉動

著香港的城市風景，看著看著我的眼睛模糊起來，「九龍皇帝」的街頭墨寶方塊字簡潔感人，黑白間流露著不少趣味美感與滄桑。

曾的文字故事追溯英國人如何奪取本屬他們家族土地的往事，這段歷史阻止了他當上「九龍皇帝」……十分可愛的一廂情願。這點因由，

我的回歸情結和設計找到契合點，「九龍皇帝」曾灶財在一九九七之後會否繼續追討英女皇成了整個系列的出發點。

曾灶財街頭文字拍成照片，印上Ｔ恤，用不同布料製成衣服，來到壓軸，其實沒有花上很長時間或心思，將文字圖案印在半透明的

演出者：梅卓燕、Pina Bausch 劇團成員 Aida

● 德國 Düsseldorf 近郊 Hombroich 演出。（1997）

Organza 面料，再以過熱壓折工藝壓成蟬翼效果，這是我處理心愛的 Fortuny-Pleat 布種的手法，以壓好的布料圈到人形模特，捲出衣服形狀再以人手縫合而成。

這件衣服在人形模特身上用了大概兩米布料已經捲成滿意的外表，照常規理當用剪刀將餘下的布料剪斷，但看著那鋪滿一個房間近一匹的面料，墨黑的文字在白色透明如蟬翼的布料上，就是好看。捨不得揮剪，計上心頭：就是「一匹布咁長」，完整地訴說了一份香港回歸的情懷。

表演台上，音樂家龔志成以樂器伴奏，聲樂家梁小衛以非一般唱腔唱出，舞蹈家梅卓燕以她獨特的身體語言伴著模特們逐個出場，最後馬詩慧用她美麗得沒話說的身體形態與情緒演繹這套順手拈來的服裝。其實並不計較，也不會太計算展後效果，然而次天這套人們眼中真正的香港本土文化產品竟然上了海內外媒體的頭條，日本的 NHK、英國的 BBC、美國的 ABC、加拿大的 CBC……都因為回歸而將在香港一切活動，包括這次演出——一併傳到世界各地。

從「香港製造」到「香港設計」這路走來十分漫長，並沒有沸沸揚揚炒作開來，隨自然而成。二十年

前製造在香港已難能可貴，縱是CEPA 賜翼也難以展翅，然而「設計的香港」卻因具備多年經驗可付諸實行。如果閣下留意，薈萃東西文化各式歷史與風景的香港，猶如當年「九龍皇帝」的新衣，隨便掘上一片應用，便可走上國際舞台。

回歸十年有感

十年前，慶回歸十年也好，回顧自己十年變化也好，比較香港十年前後也好，就作了一場名為「九龍皇帝十年回歸」的系列；意想不到這個系列在香港，以至在上海（上海時裝周）都獲得海內外相當大的迴響。

台上的模特兒，不少為好朋友而非專業模特兒（劉天蘭、余慕蓮等），專業模特兒方面則有當年曾經在台上演繹過「九龍皇帝」的幾位女孩：Rosemary，一九九七年一月她才十四歲，剛入行，下課放下書

包趕來做 show，當年已成香港一線名模。Rosa（曾慶雲），當年開始上位成為「阿姐級」模特，十年後以廣州為基地，成為最具實力的舞台監製及編導，之前更為上海出演模特大賽 PK 主任，名噪一時。毛毛，中國最有個性的光頭名模，演出能力極強，十年之後亦淡出轉作幕後。馬詩慧，影星王敏德妻子，三子之母；多年不變風華仍茂，她是我最心愛的模特兒，相識於微時，仍然受到媒體及社會愛戴，被譽為「最有型」的華人名模。

十年前好朋友好衣服演繹了我的「九龍皇帝十年回顧」，作為一位從香港出發的時裝設計師，二〇〇七年作了一回十年總結，回饋香港的一頁功課。回歸是一回大道理，也是一趟回顧，得失難算。

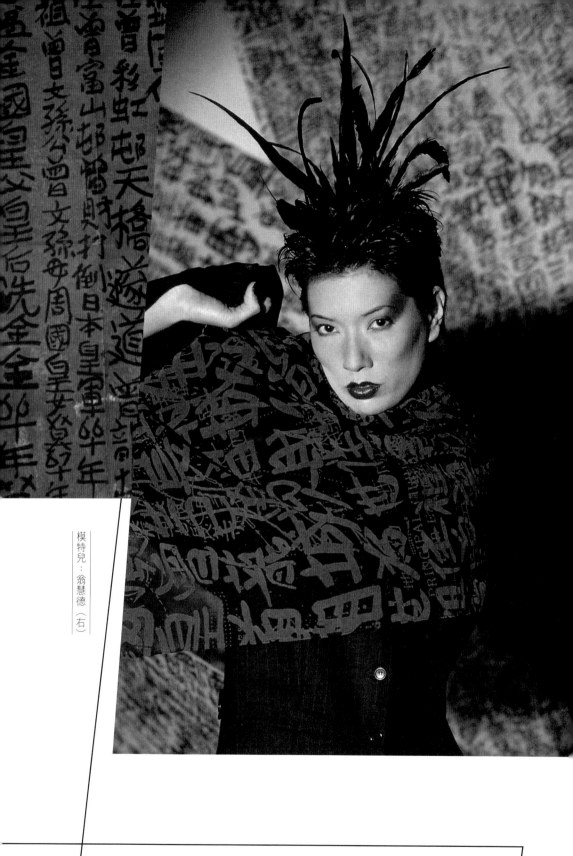

模特兒：翁慧德（右）

131

　　　　一九八七年初探山東初春黃土大地而埋下「工農兵」系列伏筆。

工農兵系列之「農」Model：Serena（左）、Carroll Gordon（右）。

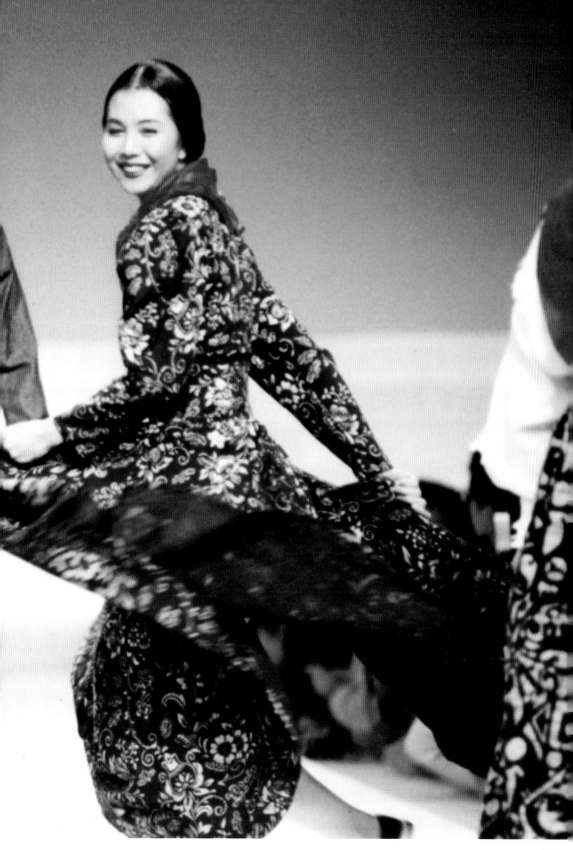

WORKERS, FARMERS & SOLDIERS UNION

1989

工農兵系列

山東一片黃土初春開始

蒼茫春初連綿不斷未綠黃土，車子帶著不斷飛塵朝煙台方向，中藝公司胡惠球先生當時最佳拍檔，不單普通話傳譯更兼顧一應事無大小安排，走遍半個山東，車子跑遍不認識的城市及未聽過的鄉鎮，只為更瞭解抽紗的一切。車上日子累得人仰馬翻，最佳拍檔禁不住倒睡不醒。

腦雖實，但一手拿照相機準備隨時拍下奇異風景，另一手拿著紙筆記錄路過感覺。突然由遠而近的農家老婦一身夾棉土布黑衣褲引起靈感立至，即時構思一台時裝展覽初步意念。

初步接觸抽紗，大家都以「試試看」心情嘗試，想不到才到青島即被世上幾近失傳的人手細工產生的抽紗、厘士迷惑，迷惑從其中至美的人力及藝術結合，亦是中國與西洋文化交流的結晶。

● 山東抽紗初探香港，並於中藝公司展出。（1988）

八八年的山東時裝功課包括作為顧問、設計、統籌……經過一次香港展銷，下一步自然是走上國際，香港時裝節成了最佳途徑。香港時裝節是亞洲區首屈一指的國際性時裝推銷盛事，若成事將是中國商號破天荒第一次進入香港時裝節。一九八九年香港會議展覽中心建成以來，那是第一次舉辦香港時裝節——香港貿易發展局每年最大的盛事。準備歸準備，報名歸報名，估計成數亦不高。

香港以出產易穿易明，精工製作實用時裝著名，抽紗如此精美物料如何代入實用時裝？如何代入表演？如何設計整台與抽紗有關的系列？

農婦獨行黃土初春，山東景色襯托黑布棉裡衣裳牽起自己設計靈感震

蕩，思考快速轉念，換了場地變作國際性時裝表演舞台。黑衣老婦變作香港時裝模特兒，細長眼睛，極端中國面貌的霍燕萍，不是最佳組合？不是最佳中國為背景的時裝表演序幕？著實非常山本耀司。

「農」的意念由此開始。

中國人進入西方衣著從上世紀開始，伸延至六十年代，旗袍仍是中國女性的正統衣著。「文革」突起變化，實是中國衣著進入新的分水嶺。工農兵口號令中國曾經變了制服國家，純真亦復悲涼。忘記反面，從正面看，單純十億人口衣服面貌相信歷史上極少數的場面，好處是單純外貌成了外國人或中國人想起中國人即以工農兵為代表而非穿長衫留豬尾巴的傳統荷李活「傅滿洲」形象。工農兵形象叫外國人忘記清朝辮子，當年內地雖然窮困，卻是健健康康硬硬朗朗的形象。

想到農，自然帶出工及兵。

農是棉襖，中國傳統不二之選。工的藍色代表牛仔布及貴州蠟染留白布料，兵制服成了行政人員工作及外出服。都以抽紗點出靈魂而非硬生生左一塊右一塊，不協調地亂放。除了工農兵，泳將在世運會的佳績，亦成中國新面貌，顏色豐富，彈性針織服裝可代入。時裝表演例以晚裝、婚紗等重壓壓行頭作最後掌聲吸引動作，多老套。中國舞蹈家近年的成績，舞蹈家好友梅卓燕成了一群輕輕鬆鬆舞蹈女孩的寫照，Organza 加滿工抽紗，隆重不失輕巧，莊重不失玩味，反一下傳統，注入自己感情，實在好玩！

對人生，對事業有要求並不強求，有目標卻沒有限制，眷戀小名小利並非自己性格，做人純抱「好玩」而玩，亦抱「好玩」而活。

數十分鐘的時裝表演轉瞬明日黃花花，中間經歷多少擔憂？麻煩多少好友親朋幫忙？多少失落得失寸心知，但望沒辜負人家厚望，沒有辜負自己一片心！

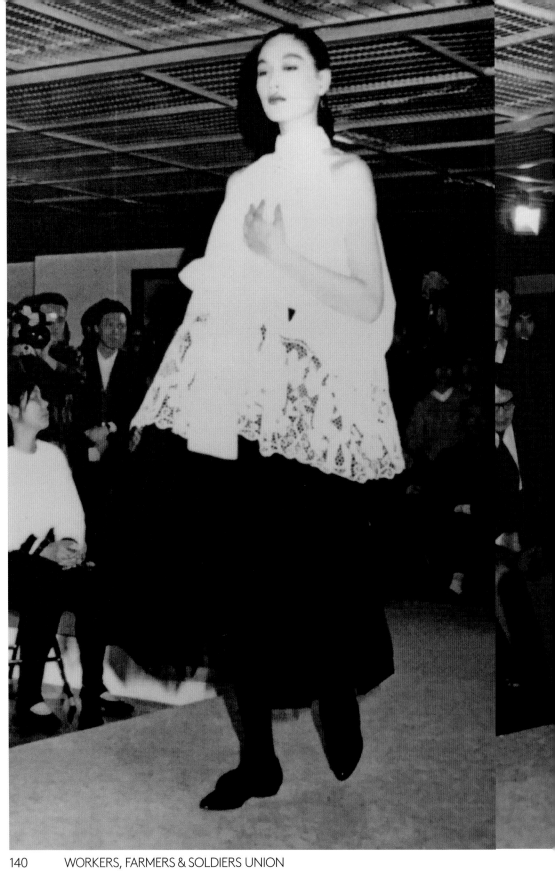

WORKERS, FARMERS & SOLDIERS UNION

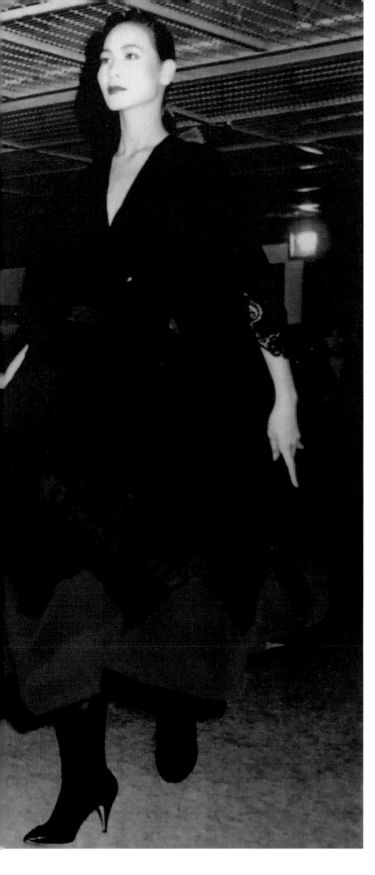

FAST FORWARD
FASHION MARCHING
中國時尚極速革命

從古而今／北漂歲月／新一代創意

從古而今

中國，時裝古國

倫敦讀設計學院，其中必修科目：服裝史，英國及歐洲服裝史。

我們都喜愛的老師，已故 Myra Crowell 小姐對古老服裝有其獨特見解：文明古國當中，惟中國擁有時裝，不同朝代穿出不同衣服風景。

不用說我身邊那夥英國人為主，就是來自歐陸、非洲、中東、南亞與東南亞的書友們聽後一臉茫然，未知老師所指何物事，那是八十年代，中國不少地方還是衣著一片藍螞蟻，歷史事實，改不了。

不懂華文的華裔同學來自馬來西亞、印尼、新加坡的理解也有限，就是我，班中唯一一個來自香港的學生，也難明老師所指。

反而來自日本、韓國的同學似有幾分明白。

文藝復興之後的歐洲，才有航海探險家繞過好望角前往印度、遠東，發現新大陸。工業革命之前的歐洲，亦曾黑暗、貧困、衣不蔽體。來自中國的絲綢，純粹皇室、貴族、地主、財閥擁有。頗長時期，平民衣服外形分別不大。

文明古國印度、埃及、中東一帶、遠東的日本，至上世紀初，甚至去到八十年代，基本上千百年來衣服模式無大改變。

打開中國數千年服裝歷史寶盒，不同朝代擁不同衣飾，同為唐朝：初唐、盛唐、晚唐衣裝大不同。隨社會發展，外族來朝，吸收外來文化融會貫通，絕對不似一成不變的其他古國衣著。

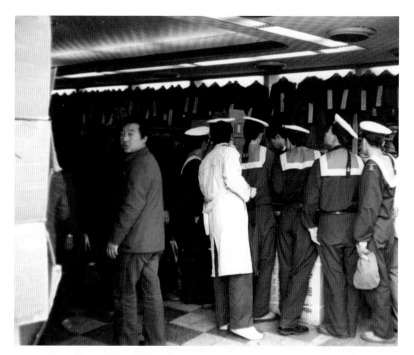

杭州某服裝店，吸引大群休假海兵。（1988）

不單止衣飾，就是身體裸露開放情況，化妝髮型等等，亦見頗大分野。由古至今，中國衣飾分別明顯，某程度上，這變化便是「時裝」的本義。各朝各代，衣飾妝容各有特色，是中國有別於其他文明古國至明顯的差異。

不過，去到六十年代，最後一批在香港、堅持穿著旗袍上課的老師隨大勢所趨，放棄傳統斯文衣著，隨倫敦興起阿哥哥、迷你裙、披頭四樂隊轉化跟著世界時裝潮流尾巴一走五十年，已沒可能回頭，唯一叫人安慰，香港可能是普世唯一仍有學校堅持學生穿著傳統旗袍上學的地區。

適逢六十年代中期神州大地「文革」開始，全民藍螞蟻，十年之後，幾乎一切傳統衣著被革掉，就是時裝隨內地經濟起飛而興起，公元二千年之後，不少時裝人、普羅國民意欲尋回舊時衣著傳統，

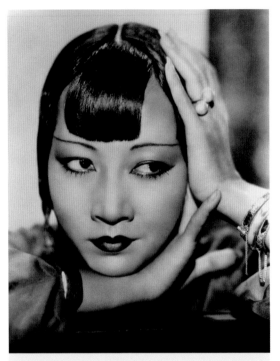

三十年代荷里活紅星美藉華裔 Anna May Wong 的打扮，為當年時尚的指標。

雖用功，難阻斷層！

台灣衣著隨國民政府遷台，努力將旗袍定性為民族服裝，然而原來的閩南人、客家人被日本文化殖民影響五十年，受過中等以上教育者如非深入陶醉於和式生活細節與和服，便是依戀電影《桂花巷》裡面的清末城鄉衣著風格，雖則不同亦也是中華服裝一系，與正統中國傳統服裝已漸行漸遠。

中國時裝去到上世紀三十年代，至為精緻，既免除清朝併古代服裝之層層疊疊，吸收歐洲二、三十年代建築 Art Deco 風格，現代舞之母 Isadora Duncan 開放色彩，巴黎一眾新派時裝設計師，例如 Lanvin、Chanel 等影響，不放棄中國傳統服裝特質，以簡約定

位、將中西結合去到最高境界。

二、三、四十年代內地時裝匯聚當時西方服裝明快線條,配合中國服裝斯文氣質,絲綢質料飄逸,中西合璧適合內地人當時普遍嬌小玲瓏,高頭大馬西方人穿來不大好看也無傷大雅,也曾穿出別樣風采。

中國服飾仍在花樣年華

中國服飾不斷改變,不同朝代、不同地區、不同民族都在變。單過去一個世紀,從清朝到民初到戰前戰後,新中國到「文革」,去到八十年代「先貧後富」的開放改革之路,打扮模式都瀰漫著

八十年代走遍中國講解時裝,反被當年簡約乾淨面貌感動。

極端迥異的變化。不知不覺,它提供了世上眾多設計師無限的創作靈感,例如初入 Dior 為這個巴黎老品牌打開新局面的 John Galliano,於九七至九八年間便借助傳統中國服飾;革命前夕,亦即電影 Shanghai Express 內的華籍女演員 Anna May Wong,與一代傳奇 Marlene Dietrich 的中國風格,創出「華服」新形象。

隨後香港六十年代長衫迷你化,使其在市場上尋得定位基礎(可參考 Galliano,Colin McDowell 1997,Weidenfeld & Nicolson 出版),過去數年間,中國衣服在西方出版界也為學者、作者提供不少研究方向,如 Fashion Asia, Douglas Bullis, Thames & Hudson, 2000; The Cheongsam, Hazel Clark, Oxford University Press, 2000; The Stories of World Fashion and the Hong Kong Fashion World, Lise Skov, The University of Hong Kong, 2001。紐約華籍時裝編輯 Stephen Gan 與 Cecilia Dean 多年前亦應用了中國元素,創立了精緻的 Visionaire 書 / 雜誌而出位及上位,當年華裔設計師能夠國際上突圍出位,大概只有 Anna Sui 及 Jimmy Choo 未用中國元素外,其他叫得出名一概人等,成名皆拜中國元素所賜。當然,中國元素不是放在哪裡都能讓你隨便打開成功門的鎖匙;如何處理?如何應用?仍須閣下不斷努力突破。

內地的時裝業不斷發展、膨脹,漸見成熟。市場之外,設計人才與內容也越見精彩,雖然各式巧立名目的設計比賽如雨後春筍,此起彼落,但十多億人口的中國子民,想排眾而出成為一點名氣上的承繼者,除了爭相出賽(當然也要出錢出力,報名費已是一筆豐厚的帳目)別無他法。成績不斷見佳章,新一代設計師在剪裁及用料上,已見長足改善,中國元素始終是一項不離不棄的啟蒙師。

杭州市長大廈廣場露天時裝秀。

中國首個時裝周

踏入九十年代，首個在中國土地上出現的時裝周終於面世，舉行地點並非一線大城市，而是曾經被稱「北方香港」或「北港」，以此為榮的漂亮東北海港城市——大連。

大連風景相當漂亮，海產豐盛，女孩男孩們都長得既美且高。與其他東北人相若，大連人敢穿，愛穿，願意花錢在穿著上，而且穿得好看。當時在大連市長的策劃及帶領下，得到香港貿易發展局協助，大連國際時裝節遂成為中國時裝界一大盛事，成為首個在中國土地上舉辦的時裝節。對一個當時人口只有二百多萬的城

FAST FORWARD FASHION MARCHING

市說來，這份光榮帶來無限衝擊，光是開幕花車巡遊，步操儀仗，均前所未見，熱鬧遍全城，有點像解放前的廟會。

名為時裝節，這個「節」在開始時，人民以為猶如五一勞動節般新節日，一家大小放一天假參與盛會，之後吃一兩頓豐富佳餚，逛一天街。這個現象一直維持至二〇〇〇年之後，那時全國各大小城市，連不見經傳的鄉鎮也來申報，要辦一辦時裝節。大家初時只把它看成一趟有漂亮衣服有美麗模特兒看的廟會，時裝表演猶似演出一場地方戲，一般只有約半小時演出時間的國際時裝表演，未能滿足觀眾的要求，那時的演出起碼要兩個小時，並要加插歌唱、舞蹈、雜耍等娛慶節目。

屬於北京的 CHIC

首都北京，時至一九九三年才出現時裝周。後來改名中國國際服裝服飾博覽會 （China International Clothing and Accessories Fair），英文簡寫為 CHIC，巧合也好，故意也好，這個名字是取得恰到好處；另外，尚有較為知名的中國（北京）國際時裝周（China Fashion Week）。十多年過去了，CHIC 成了中國時尚趨勢的指標，在同類型品牌中幾乎無可替代。二十年前中國內地及香港時裝界有這樣的說法：要吸引國際買家，須參加「香港國際時裝節」；要吸引內地商戶，定要參加 CHIC，或者中國（北京）國際時裝周。

時裝周現象十數年間在內地遍地開花。那些年，單單廣東省便擁有無數個時裝節或時裝周，隨手拈來潮汕地區「海寧國際襯衣節」、「汕頭時裝節」，中山「沙溪休閒服裝節」，深圳「深圳國際時裝節」，廣州「廣州時裝節」、「廣東時尚周」，東莞「虎門國際時裝節」，光牛仔褲類便有「新塘國際牛仔節」、「開平國際牛仔節」……幾乎兩周一次，上述只是廣東省，還有其他省市呢？數字的確驚人！

北京首屆 CHIC，香港設計師作品大派用場。（1992）

時裝這項事業在內地漸趨成熟，大家越來越曉得它的經濟價值及工商業效能，一些時裝節勞民傷財，風風火火辦過一兩年便消失了。現今在內地最具影響力的幾個時裝節，以深圳和上海至見影響力。

CHIC 舉辦初期，一切剛起步難免鬧出不少笑話，其中一次筆者親歷其境，當時的國際時裝界嘉賓有 Pierre Cardin、Valentino 及 Gianfranco Ferre，當工作人員到機場迎接貴賓，卻只認出於七十年代末主持首個新中國時裝表演的 Cardin 先生；無人認識當時得令 Valentino 和 Ferre，令二人幾乎流落京城。

在同一盛會，於天壇展出大師系列服飾的晚會上，在歐美叱咤風雲的《國際先驅論壇報》（*International Herald Tribune*）時裝編輯兼評論 Suzy Menkes，因無門票而幾乎被拒諸門外。這些事件大可編入中國時裝發展史的野史部分，好讓國人回望中國與世界時裝切斷近四十年後的起步現象，又可比較二、三十年間他們在時裝方面的發展成就。

FAST FORWARD FASHION MARCHING

無分好壞重要經歷

不少詢問，自二○○○年後曾長達十六年往返內地與香港之間，更以廣州為基地發展時裝事業，可有不愉快經歷？怎會沒有？在此之前，全時間在香港何曾沒發生過工作上不愉快事件？到處楊梅一樣花，職場那有絕對香格里拉？

畢業離開設計學院，首先到瑞士接受一份試煉的短期工作，即南歐北非旅遊一圈始回香港；不為工作，全因探親並計劃已久的西藏、新疆、內蒙旅行然後經西伯利亞重返歐洲工作。沒想過原來三個月到半年的行程竟是大半生……初回來即遇上疑似騙局，事緣在倫敦時認識了朋友的朋友，其姊乃當年香港時裝界名人。

回港之後，名模姐姐推介予另一曾經更紅、半退休名模，及他們各自的丈夫。每次專車接送，吃喝殷勤款待，對一般初出茅廬怎不會產生化學作用。恕我多心，「無事獻殷勤，非奸即盜」。自少家教，身無長物，毫無社會經驗及貢獻，對任何人都無實質益處，怎可能與人共商合作？

被獻計回家向父親提出投資金額。何用商場往來大半輩子的父親反對，筆者年輕雖呆猶醒，那用通知父親，自己先反對……幾位當年「紅人」不了了之，後來的下場亦很慘淡，最後存在的一位名人不久前也離世了，再次勾起這段「學習」往事。

在名列前茅的製衣集團工作兩年半，回去多倫多及紐約應約短期工作，旋即回港檢測製作過程（八十年代香港時裝製作世上首屈一指，比意大利有過之而無不及），遇上澳門廠商首肯支持製作首個個人系列，更投資在當年夜夜笙歌麗晶酒店舉行大型發佈活動，讓我走出極具分水嶺意義的一步。

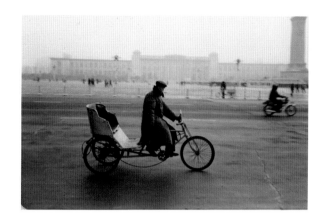

上：八十年代末天安門。
下：九十年代初乘二十四小時火車到北京。

深明粵語口頭禪：邊有咁大隻蛤乸隨街跳？

一切有價，以為創意換機會，正等待由廠商負責聯絡海外買家的佳音……卻偶然發現原來已有買家另眼相看，早已落單，時近出貨；自己被蒙蔽，一無所知仍在發呆。

沒反目成仇，安靜收拾好自己的系列樣板回家……何故不撕爛廠家團夥的陰謀詭計？

模特兒：Simone Teh

模特兒：王敏

從左至右：各期《城市畫報》封面。

我家是如假包換新界鄉巴佬，早輩卻是讀過幾本書、出洋見過一些世面、卻又心存鄉下人殷實待人接物傳統；安靜處理，地球是圓的，日後好相見。

這之後卻碰上絕佳運氣，當時日本 Sogo 百貨公司在香港銅鑼灣準備開設首間海外分店，計劃案內首創香港本地時裝設計師特設空間，拿著當時漏夜從廠商展示廳「取回」的系列樣板，被 Sogo 團隊接見，竟獲一致好評，成就了事業上首個突破。深刻感受，塞翁失馬焉知非福，塞翁得馬焉知非禍！

二〇〇〇年後，將工作時間分配內地與香港，純出偶然。在此之前已常北上展示設計系列、fashion show 及講課；一九九七年之後，為至愛三姐早逝，毅然放下手上部分工作前往倫敦與英籍三姐夫分擔照顧兩名甥女盡點綿力。入行十多年未放過真正的長假，趁機會也在早前西班牙南部購置的村屋住上一段日子。二〇〇〇年前，中國首家大型時尚商場在廣州開業，為客戶在「天河城」專門店開幕剪綵，引發再回香港，更緊密進入內地，得到

 模特兒：Rosemary

 模特兒：Rosa Tsang

事業上再度「發育」，這之後遇上五花八門合作邀約，信念如初心：無分好壞，重要是經歷。

有辣有唔辣何曾是絕對

有關在內地擔任講課、顧問、評委、與廠商及集團合作、設立個人品牌及生產基地、置業⋯⋯二〇〇〇年前的十五年以蜻蜓點水、飛鴻踏雪形式；二〇〇〇年後的十五年無心插柳造就三分二以上的工作並發展以內地為基礎。發生過不愉快經歷嗎？

之前也解釋過，到處楊梅一樣花，不愉快甚至被騙事件哪裡沒有？

世上君子國子虛烏有，一些國家或地區形象工程做得好，平常得盡讚賞，稍遇突變即手忙腳亂甚或心狠手辣；正常情況騙子舉目皆是，商業社會何曾保證伊甸園？

不想被騙，陷自己於百般無奈，處事必須狠下心先小人後君子，莫留空間引人犯罪。

分享事過境遷小小經歷：合作凡兩年的Ｋ機構，曾引導寂寂無名的品牌推廣至媒體無人不曉的層次，更上一層樓帶領參與全國性比拼，登入殿堂名錄。以為關係牢固，一時心軟，未於適當時候賽前收取費用，為Ｋ客戶戴上榮譽光環之後，為騙取不算太大的欠數，立即反目成陌路。

那時二○○三年，中國門戶漸開，國人心理外國月亮特別圓，曾經於內地享受特別優惠尤其身負盛名的香港設計同業，與歐洲名師名牌相比，即時被矮三吋甚至三呎；張天愛與我進入內地比其他人略早，植入的種子也非全部錢財計算。內地時裝設計方面一窮二白的早年，在教育與培訓方面曾獻綿力，致使二○○三年之後，種善因得善果，以令好長一段日子仍得享長足發展與回報。但在二○○三年後才進入內地的本港同業，除香港時裝設計師協會會長楊琪彬之外，所獲聲譽迴響與發揮空間漸呈雷聲大雨點小，上述Ｋ機構於在下事業太忙無暇追究下，以為騙財兼得名氣沾沾自喜之餘，尋來未知底蘊的本港同業上任，誰知媒體報導取向漸次以國際為目標，首次發佈會後迴響非常渺小，與我在任期間所獲縱非頭條新聞，也報導以大篇幅的情況一去不返。

事後Ｋ機構曾聯絡與我合作無間的攝影師亞辰，代作橋樑重修舊好……好意心領，江湖哪有永遠的敵人？只是蘇州過後冇艇搭，那邊合約不了了之，這邊邀約如雪片飛來，情況無暇兼顧，自此Ｋ機構從我的字典裡斬斷；再下來，Ｋ品牌更從時裝江湖漸次銷聲匿跡。

傳統觀念，對老主顧特別優待才出現與Ｋ機構的矛盾；一般情

況免情緒被拖累，筆者與客戶討價還價方程式斬釘截鐵，如若一百萬元可以完工的 project，必開價二百萬，先收訂金一半即一百萬，封蝕本門；往後如能多收餘款四分一那是 bonus。收到最後的四分一？廣東俗語說得好：邊度有咁大隻蛤乸隨街跳？

撇開負面、曾令人不快的案例，行走內地市場走遍大江南北，正面回饋比負面的多得太多，若從這個角度審視，嫌感恩圖報永遠難填呢，誰有空浪費時間心情往壞處想？

午後陽光

知己海虹在《南方都市報》任記者到編輯多年，相識十數載，最近搬家收拾舊物，搜出二〇〇三年攝影師、好友、工友亞辰的影集《午後陽光》，放上微信，引起好些老朋友迴響。

亞辰，原籍東莞香港人，少年時代返內地入著名廣州美術學院附屬中等美術學校求學，美術根基深厚。回港跟隨不同攝影師學習攝影，在內地時裝業進入千禧年後火紅得很的年代，賺完第一桶金之後，便是一桶又一桶的金！今天回望，真正感受當年綿綿延延叫人無悔的午後陽光。

當香港進入經濟突飛猛進爾後調整期，工資高、請人難、租金天天飛升，之前港商只是將價錢低廉、數量龐大的出口貨物轉到內地加工生產。踏入九十年代，就是設計師精品亦需依賴內地製作，香港已失工業生產動力。

痛心啊，彈丸之地，曾經世上生產時裝至強，養活好幾代人。放諸世界，失去工業生產能力，即失去活力，過去福地香港未能倖免！

FAST FORWARD FASHION MARCHING

鄧達智系列在內地眾多時裝演出之一。

鑑於本地工業前景黯淡，筆者漸生去意，轉去歐洲，計劃於倫敦
或巴黎之間再出發，全未想過進入內地，也無北上進行生產意
欲。遲至一九九九年，從歐洲回來，被公關公司邀請前往廣州天
河城，為時裝商店開幕剪綵，偶然，純天意，走進廣州，未想過
此後十多年，內地時裝超速發展，在下因而得惠，進入另一個設
計春天。

攝影師亞辰跟我合作，以至轉向成為專注時裝的攝影師，迎來綿
密發展與創意！

共亞辰的美好時光

亞辰本來攝影範圍廣泛，並非時裝為主，轉而成為二〇〇〇年後華南至忙碌及具影響力時裝攝影師，著實與我有關。

拍攝時裝片子，方向與風格不只攝影師或時裝設計師單一意願與決定，中間如若加插一名 stylist，提供客觀意見，會得到意想不到的效果。

拍攝我的系列，亞辰不似過去依靠一己視角，我亦會跳出主觀身份，大家有商有量，合作非常愉快。美術根基十分扎實，亞辰經常用油彩畫出巨大背景，結合時裝與美術，尤其古風油畫影像，收效至合心意。

合作無間七、八年，直至亞辰娶妻變身大連姑爺，才告一段落。再過幾年，廣州影響力節節後退，北京跟上海超前太多，甚至深圳也以新銳取勝。自此走的走、轉的轉，過去一度成為中國時裝大省的廣州氣候漸轉秋冬，當年那幫朋友亦已各散東西。

還幸幾名中堅分子仍在，亞辰也從北方回歸，大眾相約共聚，雖則明白人、事、物今非昔比，時光荏苒不可能從頭再臨；但各自能力仍強，年歲若算當今標準，仍正值壯年，不若以玩票方式，共鑄幾件賞心樂事，不枉當年合拍好時光！

小爽

小爽，姜小爽；藝名「小爽」是肯定的。姜小爽是真名？未曾仔細追問伊人。

軍人出身，軍人家庭，軍區長大。父親山東人，母親潮汕普寧人。

八十年代後期我們在廣州初相識，她的粵語白話不標準，我的普通話非常普通……幾乎從一開始，我們成了投緣的好朋友。

那次為某著名歐洲太陽眼鏡品牌在內地展開推廣，與筆者時裝系列互動於廣州花園酒店。內地改革開放初期，粵省為火車頭，首家五星級酒店是白天鵝，其後中國大酒店、花園酒店都是一流酒店的先驅。多少活動、多少人才曾經從這裡邁向大事業！

廣告界的朋友介紹我給小爽，即時安排上她在廣州電視台編劇及主持人的節目《時裝薈萃》——中國首個時尚綜合節目。就這樣，我成了該節目首位嘉賓，接觸一頁時裝歷史。

隨後數年間，逢大型時裝活動，必見小爽。Ferre、Valentino、Cardin 等名師來華，見她帶大隊訪問。先香港時裝節，後內地重要時裝活動，再下來國際時裝盛會都不難見到伊人倩影。

她，小爽，是八十至九十年代中國展開對內及外地時尚接觸的橋樑。

她，為中國時裝開啟了很多很多前所未有的資訊窗口以及後來時裝事業成長的門戶。

一段時間小爽到法國留學，也進一步接觸各時裝都會眾名師名人，Oscar de la Renta 原籍中美洲多明尼加共和國、美國首席高級時裝設計師，因癌離世，小爽迅速將當年她為大師訪問時拍下的珍貴照片鋪上微信……

我們失散好長一段日子，已定居歐洲的她透過微信跟我再次聯繫，還發來她數量豐富的畫作圖片。老朋友進步了，已然邁進新境界，恭喜！

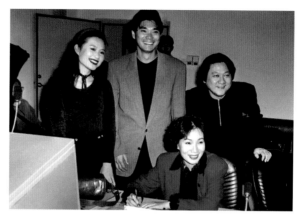

小爽（紅衣）攝於廣州電視台。（1993）

寺貝通津　陳銳軍

朋友陳銳軍出身軍人子弟家庭，雲南出生，四川長大，高中才回
到父母本屬的廣東。廣州的軍區在東山，那是他少年後期生活的
環境，特別熟絡和有感情。也許是一名外人，他看廣州的角度與
我相似，大家喜歡的角落幾乎一致。帶我遊東山，印象最深刻便
是寺貝通津。

不明內情的朋友都説我早北上，基礎打得快、打得好……有幾
早？都是二〇〇〇年之後的事。本來抱著提早退休住到西班牙南
部的心情，遇上一回偶然，北上帶著一抹遊樂心情，白天工作完
了，落日後老是繞著也是當設計師、主力舞台服裝設計的老手小
樺，與媒體人銳軍的身邊轉，吃的看的住的行的都跟他們連上親
密關係。

廣州真正的改變也是二〇〇〇年之後。在此之前一直予人城不
城、鄉不鄉的印象，尤其被北京、上海及香港人看扁。是第一

FAST FORWARD FASHION MARCHING

次接觸祖國大地的第一站？當我仍是一個倫敦學生，趁聖誕假回來，踏過深圳河，跳上煤油火車，越過綠油油七十年代末仍大片大片菜田、稻田的土地直達廣州。望珠江愛群大廈，六人大房人民幣一元五角。

蛇餐館的蛇宴完全滿足了番書仔的獵奇心理。那是真正的落後，但更落後的地方我也去過，反而感覺廣州多一份同聲同氣的親切。

你聽過西關小姐，日頭下大概也去過上下九。不過，穿越留下不多的青磚大屋、麻石鋪舊時長巷，在人影稀疏的夜可試過？你聽過東山少爺，可試過到培正路看看原裝的培正中學？今天下課，

攝影：陳銳軍

攝於廈門鼓浪嶼。（2000）

攝於泉州惠安。（2000）

仍然四周滿佈名貴房車接送放學。第一次到東山是銳軍帶我前來，目的是他極欣賞的二、三十年代留下的別墅洋房群，樹蔭婆娑，近軍區，誰敢撒野？所以特別安靜，才只不過數年前，洋房仍是舊的破的多，如今不少已高價出售翻新。

有高級的啡吧「10號」及再高級的酒吧俱樂部「紅館」。印象至深刻依然記得銳軍曾說：這條路叫「寺貝通津」；寺貝即是佛寺背後，通津即通向珠江邊的碼頭。多古雅，這便是一般人失敬廣州的其中一面。

FAST FORWARD FASHION MARCHING

在這裡，在那裡

《在這裡，在那裡》，作者高曉紅。

但書刊在她二〇〇一年突然離世之後，由她曾當編輯，統領過眾多時尚雜誌報刊的前助手宋娟協力編成。

曾以極年輕歲數成為老總的《時尚》雜誌仍是同類型雜誌內地的前茅，而《時尚》旗下其他雜誌甚多，並具影響力。

書中所有文章都曾在《時尚》刊登，只有一篇未見報，名叫《鄧達智，用時裝宣洩美感》。與我有關。那是我們一九九九年到廣西南寧參加當地一個極大型的時尚及藝術文化活動作評委後，一起到桂林、陽朔及興坪旅行之後，以她累積我們相交近十年的印象而寫成的文章。

我們，包括北京著名攝影師娟子、廣東電視台資深編導主持人歐志航、我及曉紅。

從南寧開車，踏上剛剛在當年十月一日前使用的平坦優質高速公路，只消四小時到達桂林，隨即聯絡上以桂林山水為人生事業、離開浙江故鄉以桂林為家的攝影師張力平，由他開車陪同一起漓江遊山水。

山水感覺並非始於桂林，事實從南寧開始，沿路便是一座座喀斯特地貌特色大大小小的山群，眼睛停不下來，一座比一座特別。到桂林，雖然人人皆說陽朔山水冠桂林，但刻意拒絕高樓大廈，以保存這片世上獨特的山水風景，桂林總算做得到。

目的地是漓江邊上的古鎮興坪。從桂林出發，沿途景色絕妙，秋天的空氣特別舒服，十一月產量眾多的廣西柿子已摘下來，放在

特大竹織盛器上，攤在國道兩旁待太陽晾曬成柿乾，數十公里路，左右兩邊全皆金黃澄澄，十二分漂亮。

入住興坪漓江邊上小小旅館，包吃三天，三個房間才總數六百多元人民幣，每天我們或坐船或步行到其他漁村古鎮。晚上飯後沿江月下散步，深深感受漓江之美，回來更以中國水墨與山水印象完成了一個名為「遊山玩水」放到二〇〇〇年一月香港節的衣服系列。

「盛世」的失落

不斷聽到這樣的詢問：「要三、五，還是七年，中國的大都會北京或上海會繼巴黎、倫敦或米蘭，成為下一個國際時尚之都？」被人問多了，在下也幾乎信以為真，心中暗暗重新審視，自己過去不以為然的態度可有偏見？

時間趨近，雖然繁花似錦大鑼大鼓的中法友好年，將中國一部分設計作品帶到巴黎展示讓一些設計師興奮不已，以為真正踏上巴黎那個國際殿堂的舞台，從此與古老、落後、貧窮說再見，先富後文明，大家都如此以為。

以下是我走過的路上碰到一些角色，看著他們從與「農民企業」興起同來的滿懷希望，到今天內地零售業明顯走到一個迷惘的十字路口，真正盛世的來臨大概還須再待多一點點時間。

丘先生，老好人，時裝製作及銷售老闆。兩夫婦在十多年前看著廣州成衣市場上揚，毅然放下教鞭，置下幾台衣車，與妻子共同創造了成功品牌，踏上二千年，眼見時裝市場需要更上一層樓，意識到內地培訓的設計師已難滿足那個不斷膨脹的市場，四出廣求設計專才協助，為求品牌含金量，不惜工本，只求適當人選參

FAST FORWARD FASHION MARCHING

北京時裝周。(2003)

與，畢竟是個知識分子，磨煉下來，始終是一名君子。

雖然現在冠名設計總監為香港設計師，實質每天工作仍由內地設計師進行，「香港」二字當年仍然具有「鎮山」作用。但時代改變了，過去的客戶老了，要求有別，市場迅速轉變，老牌子，老實的設計再難像十多年前一般銷售「爆炸」，能夠留下來有待時機再戰江湖，已經不錯。

小蘇，從珠三角到深圳特區錦綉明天的昨日青年。在那個每位「企業」都追求新包裝、新形象的年代。小蘇開設一間設計公司。他會提議在那些來自梅縣、開平的品牌在前頭加上「巴黎」、「法國」、「倫敦」或「意大利」等標籤。某天虎門一企業向一名香港設計師追討設計款式，後者一頭霧水；前者發誓已將為數不輕的一筆訂金存到他們公司……香港設計師決定到深圳小蘇的辦公室找尋答案：電梯門打開，幾乎讓他嚇昏，眼前大大塊招牌「香港著名時裝設計師 XXX 深圳工作室」，下款「為企業服務，打造閣下品牌新風氣，提供積極含金量」。

老陳，二十多年前西湖路批發市場興旺的日子，他說曾擁有

BMW 及 BENZ。很簡單，賣的便是從香港訂來當時在內地十分新鮮的彈性料子，憑他服務了多年的香港人設的製衣廠學來的手藝，剪裁了一款彈性長褲；一賣三年，賣了幾百萬條……。時勢變了，人們要求品牌。老陳只好投資創造品牌，也請來香港設計師作設計總監，一切好辦事，從簡便好。香港來者沒有戒心，將本來香港一切律師代勞的習慣輕輕放下。兩年後品牌名氣漸見高漲，設計師眼見已為老陳奪得什麼又什麼全市全省甚至全國十佳品牌，功成身退，提出合約時限終止即離去的意思，老陳當然捨不得，更難捨那份所謂香港名師身份象徵，當然，香港設計師人數多的是。老陳找來設計師 B 代替前面那位 A，然後 A 追討仍欠收一筆為數不少的服務費用時，水落石出，根本以品牌為名的公司從來沒有註冊過，在法律上從未存在過……以上只是三例；但都與香港專才有關，十多年北上的歲月，看過的人板與故事比上述三例多好幾十倍，説也説不清。

小蘇的公司甚至名譽老早蕩然無存。老陳的品牌在「明星」設計師憤然離去後，名氣日見下跌，聽説已貼上封條。丘先生的品牌仍在，但氣勢大不如前。他們無論正途或出術；總算為中國時尚朝向盛世之路奉上過時間、精力與銀兩；「盛世」未至，已先走一步，被犧牲。

內地時裝二十年風雲變色

廿一世紀，是亞洲人的世紀。中國是亞洲甚至世界人口第一大邦。

在邁向廿一世紀的過去十年間，中國與國際時裝界沾不上半點關係。

但在二千年後二十年間，中國時裝界變化之神速，造夢也想不到。

說內地設計師，不能不提中國人對所謂「時裝設計師」這幾個字的印象。

張愛玲《更衣記》，曾經寫過的設計師有 Elsa Schiaparelli（電影明星 Marisa Berenson 的外祖母，三十年代以創作 shocking pink 毛衣著名）。

還有 Lelong，都是三、四十年代，內地未曾社會主義，在東方巴黎——上海，出現過的巴黎設計師名字。對當年未曾面世的 pret-a-porter 便裝而言，這些巴黎款式大概只能從圖片中獲知再而跟隨的抄襲版，真跡較遠了。

中間真空數十年，利智在八十年代中期初出道的貴婦打扮，謝晉拍白先勇名著《謫仙記》、取名《最後的貴族》的電影內，女主角潘虹的衣著打扮都叫人發笑，皆因他們的時裝憑空從三、四十年代拾來，誰知時裝世界轉變神速，兩年一代，一個不留神變成壞品味的懷舊格式。

從 Schiaparelli 到 Pierre Cardin 中間影響深遠的 Balenciaga 及 Dior 甚至 Chanel，都是後來惡補得來的名字。Pierre Cardin，在內地成功，因為他是第一個以文化大使形式駕幸中國子民的時裝設計師，最重要因為他是西方人，一個著名的巴黎設計師，這當中存在著中國人面對西方被肯定的精緻文化時，所產生的民族自卑感。

在悶出鳥來的「文革」後半期，一片藍螞蟻形象的中國人當中，竟然跳出一群穿著輕紗雪紡或超級膊棉，前所未見的衣服和金髮藍眼模特兒，操上長城，操入紫禁城，這抹文化衝擊歷久不衰。Cardin 之後，紐約 Halston，巴黎 Thierry Mugler，米蘭 Krizia，日本君島一郎、森英惠，兩年前的 Valentino 及 Gianfranco Ferre 等東來，同時香港時裝設計師協會、香港貿易發展局在各大內地都市定期舉行時裝表演、展銷與提供資訊，八十年代中期香港設計師劉培基、林國輝及我曾在國營外貿機構

被邀參加《周末畫報》北京活動。(2015)

左：北京電視台。張肇達、王新元、趙偉國與我。（1997）
右：中國第一代名模陳娟紅與我。

擔當時裝設計及顧問職責。（誰說這些任務不是一份責任？）十多年間積聚的外來影響力，是今天內地時裝設計師構成其中一部分不容忽視的因素。

八十年代末，人家來訪問，問內地設計師的發展情況，當時在下慨嘆內地多的是有深厚藝術訓練的人才，卻無技術協助及西方時裝文化的根。

與此同時，首批從內地來港，進入香港理工學院或私營的香港時裝設計學院，或大一藝術設計學院進修的內地設計師漸次增加，我的朋友王新元與趙偉國，便是在這個模式下誕生的內地知名設計師。

早在一九八六年，廣東絲綢公司於廣州賓館舉辦的時裝活動，已認識早期以時裝打出國際市場，今天團團圓圓小富翁的當年小伙子，來自中山沙溪的張肇達。張以珠繡晚禮服開始，及後在香港開設辦公室，在內地、香港、巴黎、米蘭幾邊走。二〇〇〇年前動向是跟王新元簽約年入十六億的「杉杉集團」，於寧波開設工

作團隊大展拳腳。

更早之前，我已認識內地元老級服裝設計師——為多套舞台劇、芭蕾舞劇與革命樣板戲設計舞衣，受人景仰的服裝教育家李克瑜老師。長者的風尚來自深厚的藝術特質。中生代的李艷萍與馬紅宇各有各的成就，關係一流的李在深圳有工廠，曾經在北京及其他城市有專門店。馬紅宇則曾於美國紐約工作，曾在北京擔任「金櫻子」絲質時裝設計總監，他更與 Dupont 簽約，發展 Lycra 與絲綢結合的時裝。

來自杭州的 Heng Feng，以絲質布料製成 Fortuny Pleats 衣服，當在紐約時裝圈頗見成績，名氣不下我們的 Vivienne Tam。也是來自杭州的吳海燕，在廣州電視台，小爽主持的《時裝薈萃》五周年匯演中認識，以西洋古畫印入絲綢的設計，甚見個人風格。

說起《時裝薈萃》，小爽這個金牌時裝綜合性節目，一度沸沸揚揚，將內地設計師的形象傳開去，與北京電視台錢丹丹主持的《時尚裝苑》各自精彩。一九八七年，《時裝薈萃》成立，當夜在下適逢廣州公幹，被邀入台訪問，成為該節目被訪者第一人，五年後他們已有足夠財力與贊助人，請來兩岸三地十數位設計師同台演出，台灣呂芳智、Kensou，香港文麗賢與我，還有內地王新元、劉洋、方靜輝等等。方靜輝來自潮州，於廣州美術學院畢業後，再赴京入讀北京美術學院研究時裝設計，大概是內地首位以時裝作藝術創作馳名的設計師。劉洋來自河南，以廣州為基地，設計時裝之餘也自編自演電視劇，在內地是個著名人物，這點跟北京的馬羚相似，當年馬羚是個紅人，設計時裝起家，又唱又演十分了得。

偶然一次機會，在大連認識了來自北京的小伙子大老闆薄濤，其他人都說他沉默寡言，為人頗「酷」，但我們一見如故，一再結伴同遊杭州，賞秋吃蟹西湖夜遊，更到泰國選布料，並在香港拍

攝時裝特輯，參加香港時裝節及到中環九記吃牛腩麵。

北京人語，小薄的生意近億不在話下，在巴黎及羅省都開設辦事處，曾相邀我一起到秘魯選購 Alpaca 駱馬毛。小薄的品牌 Baoto 生產工精料美茄士咩及羊毛大衣，叫好叫座得到德國 Igedo 垂青，邀請前往展出。

二十年前人家問：到內地開設時裝店如何做？很簡單，請參考薄濤模式，他沒有高估人客對時裝的選擇能力，也沒有低估他們要求品質精緻易穿易明的衣服品味。走進設計華麗簡潔的 Baoto 店子，你絕對清楚自己的需要，更不會兩手空空而回。然而新世代，薄濤模式也已淡出。

除了時裝，內地多的是民族服裝元素，讓設計師們窮一生也用之不盡，當 Romeo Gigli、Issey Miyake、Jean Paul Gaultier、Rei Kawakubo、Gianfranco Ferre、Yohji Yamamoto、Saint Laurent……等等國際名師東來取料，中國本身也有不少設計師，尊敬並採用民族元素設計服裝，重慶設計師梁明玉，從貴州藍色蠟染起步成名。北京的張琪，利用民族特色創造「中國娃娃」系列。

跟香港學習引入技術的年代，十多年前已轉至從歐洲引入機器及派設計師留學東京、巴黎、米蘭等等時裝名都了。南京的羅亞平用意大利針織技術，設計及製造叫人驚喜、又在市場上成功的針織系列。日本留學的謝峰與呂越，前者在深圳，後者在北京都有相當成功的發展。

中國內地有極雄偉的市場讓設計師縱橫，過去二十年發展迅速且具體，某次展示中，北京的創意設計師武學偉設計了「歡樂動感」系列，其中一襲織上「九七」二字的設計，意味香港回歸統一。

或許，「九七」回歸的符號才是香港設計師將來的出路。

（寫於九七之前）

曾經參與不少內地時裝攻略講座，在港有刊登大型廣告。

FAST FORWARD FASHION MARCHING

日本之後

公元二千年，內地至被關心的話題，時裝業內及有關人士經常發問：「中國何時出現國際一流品牌及設計師？」

他們的意思，三、五、七年以後，至好是趕明年吧，便出現一些類同 Chanel 的名牌或 Calvin Klein 的名師。對一個真真正正接觸時裝製造不過十年左右，接觸設計在十年以下的國家，這是一句豪語，勇氣志氣可嘉，發展中國家穿得好用以表示經濟改善的態度是普遍的。不過，世上硬體易建，例如上海浦東摩天大廈，是為中國高樓，但軟件難求，例如在高樓旁隨地吐痰的遊人。

曾幾何時，當日本設計師們繼 Kenzo 品牌創立人高田賢三於七十年代中期在巴黎「被發現」、成名，再而踏足名師行列。日本國內一群早已磨煉得火候獨到的資深設計師們在日本國勢大盛，傳統及現代文化同時淋漓發揮，兼得著英國倫敦 Post-Punk 後出現以黑為主的後浪漫主義設計脗合日本人對黑色、對長裙時裝的認知及接受的一條龍配套下，一舉成名。鄰近地區，如香港，因早於六十年代已經參與時裝製作，來到八十年代初期已成世上出口時裝至蓬勃地區（不但廉價貨，名牌如 Armani、Valentino、Versace 等等都曾於香港製造，更不用說美國一眾名牌如 Ralph Lauren、Calvin Klein、Donna Karan⋯⋯，沒有當年我們這個製造大後方，出品肯定成問題），自然眼見心謀。

九十年代「日本之後，下一個是香港⋯⋯」之説甚囂塵上。對不起，日本之後在亞洲總算做出一點成績的不是香港，而是韓國。而西方國家跑出黑馬卻是比利時的設計師們，例如 Martin Margiela、Dries Van Noten、Ann Demeulemeester、Dirk Bikkembergs 等新一代大師人物，當然不可或缺英國 John Galliano、 Alexander McQueen。而香港，在八十年代一直自問亦被外人提問「什麼是香港時裝？」之後出現上海灘、Blanc de

NEW GENERATION OF TALENTS

Chine，甚至 Vivienne Tam 及愛爾蘭發跡 John Rocha，漸漸普及已然馳名海外的名牌及設計師，但前兩者予人印象是民族服，遊客來港必買的貴價紀念品，後者雖以一記毛主席形象出位，但一直以紐約設計師及英國設計師自居，說他們是香港設計師，那是港人一廂情願。九七前的五年間，香港設計師及香港時裝也曾出過一點風頭。

九七過後塵埃落定，傳媒散去，大家心中有數，香港搞時裝活動的氣氛及與會的國際傳媒大不如前。不爭的事實！香港時裝是什麼？

當年大部分人都一致贊成香港是個國際都會，本地時裝應國際化；但所謂「國際化」即是「人有我有」。及至九十年代出現的中國熱，更是從歐洲、日本回流的風氣才刺激起一股華服熱。

那麼內地時裝又是什麼？十多年前內地時裝界開始摒棄香港為中心，努力忘記香港設計師及製衣業在過去十多年曾傳授製衣及設計知識與技巧，他們也來問這一句：「內地數年之內可會出現如日本享譽國際的名師？」

那是一句叫人難為情的提問，設計西方類同的服裝或製造幾乎近似的商品不是一個難題，在這裡算它是硬體！但軟件呢？軟件便是：中國的環境污染，中國人普遍不尊重自己文化，對西方文化未至成熟瞭解，中國人尊重本國文化程度不及日本人，中國海外學人對中國的冷淡態度⋯⋯

數不完的負面印象，這中間或許就是西方人對中國的一種打擊手段，負面影響力十年八年間減不了。除平價衣服時裝，其實也是一種文化投資。他們會買一個吃重點保護海龜、穿山甲及西人心愛的狗及孔雀的國家設計的時裝嗎？他們會欣賞一個在國力與之競爭的國家生產的時裝嗎？⋯⋯

FAST FORWARD FASHION MARCHING

中國內地以至今天的香港面對的西方精緻時裝門檻，比我們想像的要高許多許多。中國要出一個如日本 Yohji Yamamoto，達致殿堂級人物，似乎比八十年代更難！

內地人才輩出

認識朱濤很偶然！九七之後一個夏天，應廣州一群時裝設計師及從業員之邀到廣州美術學院交流心得，亦得到機會在他們帶領之下遍遊省城及其周邊名勝美食，例如陳家祠、餘蔭山房、白雲山，番禺大石沖邊土餐廳特製「四大美人」（田鼠、老貓、水蛇、野兔），更有久違蜍蜞（其實即是老店鏞記美食禮雲子）。

那次旅程得獲兩位朋友。其一為陳銳軍，當年的記者，如今出版界老闆。另外一位是朱濤。

話說眾人簇擁玩至陳家祠，讚嘆這所滙合廣東一省陳姓財力興建的公祠以青磚建築，佔地甚廣，其磚雕及石灣陶藝公仔十分著名。何以遇「文革」得保？

哈！原來曾徵用作印刷廠。印啥？紅寶書《毛語錄》，牛鬼蛇神一個也不能近，誰怕小小紅小兵！

祠內有西廂，用作文物紀念小品店，入內一轉，選了幾冊水墨冊頁，越看越愛，喜其畫風孤寂無朋與營商世態有別。買後，見小小工作枱旁有清瘦年輕金石工在製印章：「借問這幾本冊頁作者何人？」

一臉沉靜年輕人綻開靦腆笑容：「正是在下。」三言兩語，交換電話，下次再來又添幾冊，甚至登堂入室與其妻相識，看畫喝茶。

朱濤與其作品。

朱濤藝名「老丁」，生於廣州，家學淵源，自小便在書畫筆墨篆刻浸淫成長，才二十多歲小伙筆下氣度為人性情已十分穩健沉實，也得過不同城市，上海、濟南……等地十佳青年藝術家稱號。

雖然一年的設計系列由其操筆潑筆到衣衫，我們交往純屬遙控神交，每次想約又發現他電話甚至居所已改，需透過其妻始獲。

上一輪會面，水哥水禾田與他合作為炳勝酒家作畫而多次共茶共飯。十年過去，朱濤漸進更成熟，畫功張度更寬，畫風依然綻放孤寂，然已添清歡人間味，不少藝術雜誌為其介紹，海內外畫廊展示，漸成中國重要畫家一員。

十年前位於復興西路近華山路的二九九弄一號的古老洋房翻新，內有幾所店子，後花園亦有咖啡店。前頭的店子叫「茶缸」，設計師是上海新銳同行中最被推崇、最具個性的其中一員，年輕人叫王一陽。

有人説王的設計源自日本 Comme des Garçons 靈魂川久保玲，

FAST FORWARD FASHION MARCHING

初看還有點相似，再看卻從中瞄出川久保玲的中國味而非王的東洋味。

茶缸對三十歲「文革」剛完或快完時出生的王一陽的影響，是為一種普神州四時皆用的生活必需品，從漱口到盛飯，除了未用作夜壺，一概用盡。

而「文革」時的藍色成了茶缸的形象色，不離不棄都是藍，都是上山下鄉情意結事物。

內地不少青年設計師，新銳創意者，跟任何設計生涯中浮沉的人潮相同，不少未踏出學校便以為自己是明星，才不過一兩份刊物訪問過，急急以為獨我一人。

曾經參加不少比賽任評判，賽後「大師」們對同學提出意見與點評；中間不少自相矛盾，本來只想做個安靜聽課人，就怕同學被茶毒，只好短短發言：不論你走簡約、複雜、深沉或明亮的設計方向……都不重要，重要是展現人前要有一份讓觀眾感動的力量、元素或氣質。市場很大，總有屬於你自己的路線，如果可以在自己深信的方向，切實地、智慧地磨尖自己的能量，必有好報。

王一陽的茶缸作品便是那種很 complete，很叫人感動的創意。每次到上海，只有一點空閒，總愛跑到復興西路這條氣氛甚佳的道上，喝喝茶逛逛店，尤其看看茶缸賣的新味道。可認識設計師？並未碰過王一陽，欣賞，還是遠遠的、默默的較好。

近年新一代華人設計師炙手可熱代表人物，葉謙確有與眾不同品性與手法。

青年葉謙來自福建泉州古村，雖然上海、北京等大都會上課謀生

茶缸品牌設計師王一揚。

有年，由內而外顯而易見，仍擁抱密密濃濃鄉村樸素孩子的特性與內涵，是次滬上重逢，爭取較多時間聊天說前程。發現，當年相當墟冚以東方衛視為大本營比賽賽果分數至高的小葉，後來到北京再上課深造，及後推出自家品牌，運氣不差。

小伙子毅然放下眼前小風光，勇氣第一步來自客觀審視自己，透視自己不足之處。認定缺乏生意方面的認識與能力，爾後閉關收藏自己，什麼都放下，獨自修讀一年營運拼生意的書籍。

退一步海闊天空，人人都曉得唸口簧，誰人不識？關鍵在於有否勇氣踏出既得小名小利的現象／樊籠，沉澱自己，從頭開始！

葉謙做到，且做得徹底，小成功有目共睹，大成功指日可待，年前晉身電影界，以家鄉福建泉州鄉間為題材，邀請台灣影后歸亞蕾、楊貴媚拍攝了成績不俗《蕃薯澆米》。

FAST FORWARD FASHION MARCHING

肆

TOP CLASSIC
國際時尚

經典模特 / 名設計師

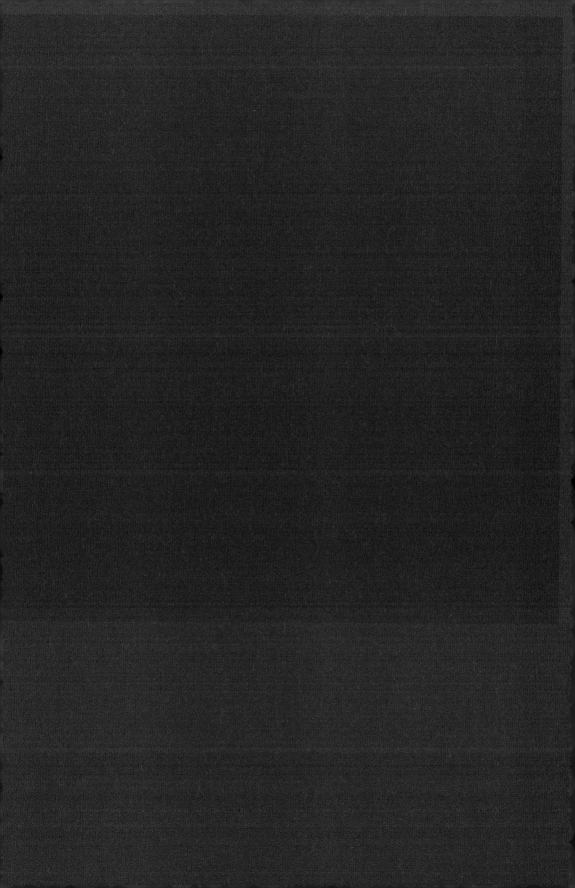

Versace 前傳締造神話

一切原因不及時勢。

是時勢造英雄，一般情況甚少英雄造時勢。

包括時裝光年大盛九十年代，一切的出現純因世界經濟運行去到頂峰，成本相對低而利潤高，生意前所未有的好，幾乎沒有蝕本的生意，除了過早到內地發展的炮灰。

八十年代初上位意大利三寶 Ferre、Armani 及 Versace（Valentino 早他們一輩在巴黎成名）不單止成功，還創造了跨國際王國，Supermodel 的出現有賴全球突飛猛進經濟時勢，Versace 的協助居功至偉，時勢造英雄，沒有 Versace，「超級名模」四個字還是會出現。

外表形態近乎女神完美這眾女孩兼具智慧，超越一般荷里活女星不單止，更將「睇靚女」的選美活動變得不及格低水平之外，還容易親近，一個巴黎、米蘭或紐約時裝周，閒閒出現二、三十次，更有本事叫你看極不厭。自此，除了趕不及九十年代接觸時裝盛世的發展中國家，選美再也挑不起大家的興趣。

看過最好，怎會退而求次？

從大衛寶兒妻子 Iman，以及為滾石米積加生下多個兒女的 Jerry Hall 等等七、八十年代女神開始，Versace 跟同鄉 Armani 走完全相反路向，Armani 專門尋找未見經傳，未經媒體洗禮的低調模特兒展出他的作品。Versace 則專找已成星星或明日之星拍攝廣告及行 show，打破傳統分開拍攝廣告及行天橋用不同模特兒的模式。用心良苦，給予全面機會讓模特兒盡展所長。九十年代，看準時裝寶典如 *Vogue*、*Bazaar*，一批與過

去不吃人間煙火冷漠形相貼近生活模特兒在上位，照單全收讓她們在他的舞台上盡顯所長，至愛 Christy Turlington 與 Linda Evangelista 成了他的壓軸，也是他出書的封面主角，水漲船高跟 Christy 及 Linda 同期的模特兒，如黑珍珠 Naomi Campbell、美艷親王 Cindy Crawford 等等全數上位，一時間米蘭的氣勢磅礴，超越當時巴黎。

一九九一年，當時得令歌神 George Michael 讓作品 *Freedom*，用以上四位紅得發紫模特兒配合嘴形行上 Versace 天橋，氣勢前無古人，後無來者，為時裝歷史 Versace 與超級名模們劃下完美符號，歷久彌堅。

國際時尚

六十年代文化代言人 Twiggy

要説「超級名模」，無論如何，天字第一號肯定六十年代 Twiggy。

英國人會有爭議，憑早 Twiggy 出道三數年走紅 Jean Shrimpton 的美貌、型格帶領六十年代的優雅。

然而不合傳統模特兒要求的 Twiggy 卻改變了世人看時裝，尤其屬於少年十五二十時，獨特青年文化的時裝。

Kate Moss 是否相等？可否相提並論？

當然不是，Kate 有她獨特之處，但與 Twiggy 相比，Kate 更似媒體、攝影師、設計師互動及力捧造神的結果。

很簡單，Kate 哪一款造型影響了全球女孩，人人競相跟隨？沒有，是不是？

自然奔放的金髮、超窄牛仔褲、穿拖鞋上街、迷你裙晚裝，甚至煙酒藥不斷的壞女孩形象……並非始自 Kate，在她之前的平民世界已流行過一次又一次！

Kate 成功在於身材特別小，站在九十年代初高頭大馬的名模、超模當中，非常獨特，其自然自在的小女孩氣質亦為吸引之處。再者，與前度男友、荷里活紅星 Johnny Depp 反覆好了幾年的羅曼史，亦為 Kate 上位的重要元素。

網絡世界迅速發展，人們雖然看到的東西寬闊多了，卻適得其反，往往毫無自己的獨立批判，對媒體盲從聽候；Kate 的成功當然有其過人之處，

近年網絡風潮也大幅度增加其影響力與知名度。

Twiggy 處身半個世紀前的六十年代，資訊絕對落後，世上好些地區或國度根本無時尚生活可言，但無阻這位只有一米六九、身形極為瘦削，化名樹枝（Twiggy），偶然當上模特兒走紅不單止，她的男孩髮型、大眼長睫毛、英式男生白恤衫、領帶、超短裙、長筒襪⋯⋯竟然影響了幾乎全世界少女、甚至少男，綿綿延延火紅十數年，至今仍然不衰；與同期樂隊 Beatles、Rolling Stones、迷你裙女王 Mary Quant 等等成為一時流行文化的代言人。

模特兒歷史上美人不斷，獨特風格也眾，但論影響力如此深入人心，超越國界與時空，除了 Twiggy，只有 Twiggy！

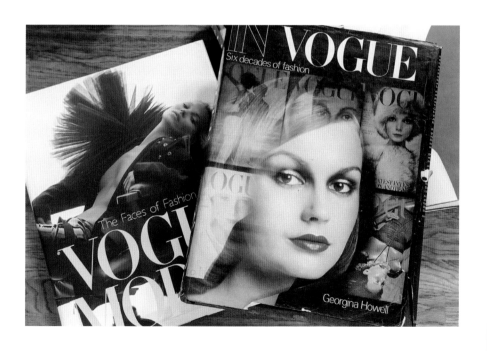

185

Twiggy 與 Mini

認識 Twiggy，必然聯想 Mini；Mini-skirt 迷你裙。

今時今日，全世界穿衣風格大同小異，已無特別界定的類別。屬於 Twiggy 的六十年代並不如此；倫敦設計師 Mary Quant 將迷你裙推向潮流尖端，全世界都穿起 mini 短裙。稍後 Saint Laurent 推出 Maxi 長裙及男性化西裝，一下間人人穿上長裙扮淑女又或扮靚仔瀟灑合度西裝骨骨。

為了 Victoria and Albert Museum（V&A）展出一代宗師 Dior 時裝設計的超級展覽，老友記劉天蘭為此飛倫敦。她説，除了 Dior，還有較小型的 Mary Quant 展覽同在 V&A 展出。腦海立即彈出 Twiggy 與迷你裙、男孩短髮、男裝裇衫、短褲、英式校服；都是 Twiggy 形象深刻的 icon，瘋魔世上萬千少女及少男，就是來到今天，仍然將中學女生穿著校服的潮 look 鎖定，一九六六至一九七〇年，不過五年，誰能預見功力綿綿不絕，影響力來到今天、超過五十年。

Twiggy 出現之前，女人的中性化打扮如非粗獷男性上身例如喬治桑，便是輕微將女性化調低例如 Chanel、Katharine Hepburn；而至高端的名模形象則是千嬌百媚 Jean Shrimpton。身高只有一米七〇，胸圍三十一吋近乎平胸，滿口 cockney 英語土音的十六歲少女 Lesley Hornby 被髮型師男友兼經理人 Justin de Villeneuve（法文藝名），除了讓 Leonard of Mayfair 剪去長髮，染成金色，更將名字按照其發育未全瘦長身形改為 Twiggy：樹枝。無人感覺這樣一個醜小鴨擁有什麼可發圍元素，更遑論顛覆一個時代。Twiggy 沒變天鵝，繼續演繹醜小鴨，但讓世人開了眼：醜小鴨的醜擁有不為人知的魅力，魔術箱打開，力量源源不絕。

瘦削、短髮、眼大、小巧鼻子、中性，整個初中男生模樣；套上當時

得令迷你裙、熱褲、Ｔ恤、男裝恤衫、大頭男童皮鞋……跟 Beatles 流行音樂、滾石樂隊、David Hockney 的畫作、Mary Quant 等等共同開發屬於倫敦的青年 Mod 文化，再而影響全世界的流行事業。

一九四九年出生，今年七十一歲，去年獲英女皇頒發遲來的勳章，成為 Dame Twiggy，銘記推動影響力深重，倫敦六十年代流行文化。Twiggy 做完模特兒，轉去美國當演員，舞台演出得過兩屆 Tony 獎，電影迴響一般，自此退休結婚產子，丈夫離世再婚；時間是至佳測量器，人們沒有將她忘記，再流行的超級名模們，包括同鄉 Kate Moss、Naomi Campbell，在名氣上、美貌上的確影響深重，卻沒有她——Twiggy 作為文化推手的深切——恆久的影響力！

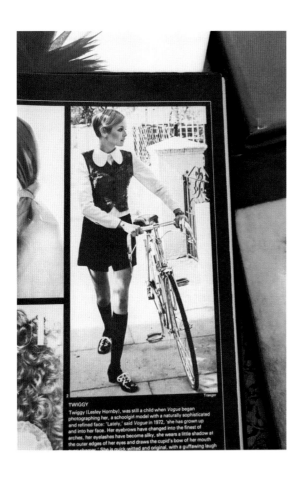

TWIGGY
Twiggy (Lesley Hornby), was still a child when *Vogue* began photographing her, a schoolgirl model with a naturally sophisticated and refined face: 'Lately,' said *Vogue* in 1972, 'she has grown up and into her face. Her eyebrows have changed into the finest of arches, her eyelashes have become silky, she wears a little shadow at the outer edges of her eyes and draws the cupid's bow of her mouth in sharper.' She is quick-witted and original, with a guffawing laugh

重新美麗代言人

Isabella Rossellini 以六十五歲被邀重新出任前顧主著名化妝品 Lancôme 代言人。

連她自己也感驚奇，早在二十多年前，出任代言人十多年後的四十二歲，被當年 Lancôme 話事人解約遺棄，理由是太老，成為品牌發展年輕市場的絆腳石。

Isabella 系出名門，父親是意大利著名導演 Roberto Rossellini；母親更是擲地有聲一度世上第一美人，原籍瑞典的巨星影后 Ingrid Bergman，經典電影《北非諜影》女主角。父母在二次大戰後，為愛情踏出傳統枷鎖，譜出驚世不倫之戀，一度為西方社會唾棄。Isabella 演戲天份或運氣雖然沒有乃母水平，然而拍過 *Wild at Heart*、*Blue Velvet* 等等經典電影，表示她的電影歷程也非泛泛。

除電影演員、電影製作之外，亦是作家，廣為人知則是模特兒，作為 Lancôme 多年代言人，一張知性面孔及流露聰慧清晰的雙眼廣為世人接受，雖非美艷如 Cindy Crawford，但簡潔光華直接滲透，看過的人都留下深刻印象，也是社會上一部分實幹女性認定的美貌與智慧並重的標杆。

曾在紐約看過時裝天橋上 Isabella 演繹流行設計師作品，個子雖非標準一米七五模特兒身段，大概一米六八左右，當時已四十多歲，身形些微略胖，然而口紅微軟了的朱唇展示笑容，一室皆春，確實有種讓人感覺溫馨的感染力。甫出場觀眾即報上熱烈掌聲及歡呼聲，昂然踏出天橋，一頭齊耳清湯掛面隨輕風飄揚，自信而自然的氣質任誰看到都不禁愛上。

跟過去模特兒純粹吃青春飯的現實不再一樣，黑珍珠 Naomi Campbell 數年前與一眾超模出現在米蘭 Versace 及巴黎 LV 天橋上，大眾再次目睹美人似從來沒老過；隨後數月 Naomi Campbell 狀態大勇，猶如歲月沒有留痕，她的 BFF（Best Friend Forever）Christy Turlington 自二十六歲退役天橋，拍攝的重量級廣告未曾中斷過。Isabella 託這波人性化成熟模特兒再現的熱潮，以高齡再為化妝品牌代言，理所當然！

超模星光背後燦爛人生

最近接受電視訪問被問到對哪個時裝段落印象至深刻？不假思索：八十年代中至九十年代中。何解？當時時裝史上之大盛，各國設計師作品百花齊放，時裝作為一種備受關注的流行文化，與群眾打成一片，影響至深。相關模特兒行業本來無須用腦，純吃青春面孔飯，卻爆出 Supermodel 這個族群，模特兒從此不只是面孔與衣架，還代表了時代與經濟至高水平的標杆。

群鶯亂舞各具特色的名模當中，認定 Christy Turlington 為一代代言人，正面人生，發展不斷。被認為世上至美麗人物，被一代攝影宗師 Irving Penn、Richard Avedon、 Arthur Elgort、Steven Meisel、Patrick Demarchelier、David Bailey、Bruce Weber 、Peter Lindbergh、Annie Leibovitz、Herb Ritts、Steven Klein、Albert Watson……Inez van Lamsweerde 及 Vinoodh Matadin 等重用甚至偏愛，她的美，更擁東方人稱頌的氣質與西方文化讚賞的氣場。

生於一九六九年，Christy Turlington 紅極一時，走過的路更為不少同行參照，訂立餘生目標。十四歲參加馬術比賽被拍下馬上英姿，即為星探發現，待十六歲完成學業後，為著名 Ford Models 羅致入行，後被 Calvin Klein Eternity 以數百萬美元簽為香水代言人……此後星光燦爛。

一九九〇年一月，*Vogue* 英國版封面由名師 Peter Lindbergh 拍下五位當時得令、向大紅大紫邁進的女孩，以年齡排：Linda Evangelista、Cindy Crawford、Tatjana Patitz、Christy Turlington 與 Naomi Campbell，成為時裝歷史重要名稱「超級名模」的代名詞。

得到 Calvin Klein、Gianni Versace、Karl Lagerfeld、Ferre、Valentino，
甚至拒用名模的 Armani 重用。Lagerfeld 訪問香港時，面對面跟我說：
一眾著名女孩中，只有 Christy 與 Claudia 不用捱苦，甫入行即走紅，二
人竟努力不懈，且未被寵壞。我在巴黎 show 場看過 Christy 的演出，感
受過平面攝影頂多抓住她百分之七十的原裝美態。我也看過她在後台有
別其他超模，以相當貼地親切態度待人接物。

三十年超級友誼

同行如敵國，難得真友誼！尤其在娛樂界、名氣界、吃青春飯的行業。

這雙朋友相識三十四載：那年夏天 Christy 十七歲，剛剛登上英國 Vogue 封面，行業中人與讀者都驚為天人，此後一直被認定世上至美麗人物之一（除了皮相也及心靈）。深明花無百日紅，二十六歲自事業至高峰毅然踏下超級名模中的佼佼者神壇，從頭回到校園讀大學，此後一切寫入時尚歷史。從大學生到美國瑜伽代言人，從創辦成功護產慈善事業到哥倫比亞大學修讀碩士，為籌善款不斷跑上世上幾條重要馬拉松之路。過去數年出任超級時尚名牌代言人，包括自二十出頭便開始的 Calvin Klein 內衣物系列，歷史上至高齡的內衣模特兒。拒絕任何形式人工整容，以自然體態取勝，更以裸妝展示 Valentino 2017 最新系列。

那年夏天，Naomi 十六歲，下課後穿著校服與金髮藍眼同學在倫敦逛街，父親為華人的牙買加移民女兒擁有光滑並非赤黑皮膚，也擁有華人混血給予的輪廓，五官細膩，更有一頭長直黑髮。以為星探目標是白皮膚書友，卻原來是她，一度，人們稱讚這名美艷新星為「黑色瑪麗蓮夢露」。

一對十五二十時的少女在倫敦的模特兒介紹所遇上，如日初升的 Christy 第一眼便喜歡上這位同伴，誠邀到紐約加入她的母公司——九十年代之前，世上至重要的模特兒介紹所 Ford Models，更邀請成室友，往後將所有舉足輕重的時尚人物推薦，為好友引路，Steven Meisel、Arthur Elgort、Herb Ritts 等等攝影師，Versace、Calvin Klein 等設計師都樂意為寵兒 Christy 任用她的同伴 Naomi。面對那些不想僱用黑人的設計師？與另一超級好友

Linda Evangelista 聯手：如果不起用 Naomi？我們二人也不會為你們服務！

從巴黎到米蘭、從倫敦到紐約，這事件傳頌多年，也成就了當年超級名模的主因，除了他們被稱為 Super Trinity 的超級三人組，另加美艷親王 Cindy Crawford，四人並肩踏上 Versace 米蘭的天橋，同時唱著紅透半邊天 George Michael 的新歌 Freedom，成為時尚歷史經典一刻。此後無論如何也沒雷同事件衝破這個風頭！

Christy 每年一月初的生日，Cindy 與 Naomi 透過電子媒介 Instagram 向好友公開祝壽。當年少女，如今 Linda 五十五歲，Cindy 五十四歲，Christy 五十一歲，Naomi 五十歲，Cindy 與 Christy 婚姻兒女狀況非常美滿，四人名成利就不在話下，難得友誼長存；尤其 Naomi 的祝願語句句道出好友為其心靈導師，對好友全心全身投入扶助落後地區產婦安全生產事業尤加讚譽。

莫說名利場無真意，從來 Christy 以真誠贏得超越時間、歲數的可貴友誼。

Linda 55

進入五十五歲，Linda Evangelista 近年不斷被狗仔隊偷拍到面貌浮腫、身形爆脹的難看照片。雖然 Anti-Aging 抗老產品 ErasaXEP-30 羅致作代言人，難堪是那張注射過多 botox 的面孔已呈嚴重膠狀，電腦效果將臉形削成尖 V，無補於事；再難看到風華正茂意氣風發時代的 Linda，時裝歷史上擲地有聲超級名模中的大姐大氣場。

青春有涯，歲月有時。我們都避不過時光洗禮，只問早、還是遲！

Linda 天生因子怎會差？不特別高，一米七五正是設計師所喜歡，給你一米八五的女孩，高是高，卻已超越正常女孩比例失美感。一流模特兒都不一定高似戰鬥士，反而比例超卓；腰短腳長、臉骨細凸顯五官輪廓、頸長似天鵝、氣質獨特神采飛揚……Linda 天生優質條件不單全部擁有，更是 A 組的科科 A！

來自加拿大東部安大略省，多倫多南面小城 St. Catherines 意大利移民製車工人家庭，Linda 自小立志當模特兒，跟她當年死黨姊妹 Christy 完全相反，後者是星探發掘，入行前對時裝的興趣遠遠低於騎馬及馬術比賽，卻入行即紅。Linda 離鄉背井到巴黎打拼，更曾下嫁模特兒公司東主，一路過五關斬六將，上到一級身份年歲已經二十多。

Chanel 主將、人稱老佛爺 Karl Lagerfeld 多年前訪港曾經對我親口說過：我喜歡 Linda，她似我！

他們都不是從開始便是眾人甜心類別（投射六十年代時裝金童子、一代宗師 Saint Laurent，他少年玩伴，一起獲取設計大獎。Saint

Laurent 獲上一代宗師 Dior 提拔，更因 Dior 突然離世，於二十二歲即黃袍加身。
老佛爺打拼不下二十年於八十年代中期進入 Chanel 為老品牌注入青春前衛元
素，地位飆升，相對不再創新意，走下坡路的 Saint Laurent，百分百意氣風發
吐氣揚眉！）依年齡計：Linda、Cindy、Tatjana、Christy、Naomi 為原裝超級
名模。其後 Tatjana 略遜，德國同鄉 Claudia 補上，還有 Kate Moss；被譽為超
級六人組，The Big Six，至今無人可及！

曾經在巴黎 show 場後台，也在香港面對面與 Linda 對話，見她情緒並不穩定，
明顯有豪飲習慣，所以皮膚呈鬆散。婦女過四十，身形即變，唐人過去還好，
現在都吃美式快餐，跟歐美人士的體質接近，稍不留意立即肥腫難分，縱使曾
經時尚 icon 如 Linda 也難自救。

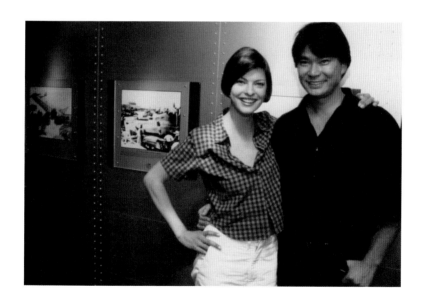

国際名設計師

華非混血 Naomi

牙買加移民英國第二代，母親擁非洲兼歐洲血統，父親則是華裔，四個月大已與其母仳離，Campbell 是她後父姓氏，但她一直以父親中國姓氏 Ming 為傲。Naomi Campbell，九十年代原祖超級名模中堅分子，將膚色打破時裝界藩籬極重要一員。

Naomi 之前，黑人模特兒能衝破膚色藩籬者不多，七十年代首個登上美國 *Vogue* 封面名 Beverly Johnson，其實並非全黑，標準美國黑白混血兒後代，非常美麗、出眾！如以純正非洲血統計算，卻是天橋演繹，至今無人可及的女王 Iman。

七十年代中，非洲索馬里大學生、外交官女兒 Iman，被前往當地外景拍攝的美國攝影師相中，帶回美國，更製造成沙漠中發現的牧羊女，人人驚艷。曾經在巴黎看過當紅 Iman 出現多個演出，台步非常獨特，尤其某次 Issey Miyake 的非洲系列，唯一一次看天橋演出感動到流淚。Iman 離婚再嫁英國天王巨星 David Bowie，名氣至今已六十多歲而不退。時裝歷史上的金童子，非洲阿爾及利亞出生成長的 Saint Laurent 破天荒，經常使用在他的巴黎舞台上，消滅不少膚色歧視。Iman 雖然紅極一時，亦曾有效益地將群眾視線投射到美麗不可方物的黑皮膚模特兒身上。但真正將膚色藩籬破除最大一步者，是 Naomi。

國際報導

依然美麗 Helena

事緣去年五十歲的 Helena Christensen 穿上性感透明蕾絲窄身小上衣，高腰水手牛仔褲參加新一代超級名模 Gigi Hadid 二十四歲在紐約舉行的生日派對，卻遭 *Vogue* 前編輯 Alexandra Shulman 在《每日郵報》撰稿批評：揀選這樣一套服裝，未免與年齡相距太大！

時尚界身材苗條不保是個人生活習慣問題，年齡卻非阻礙事業及存在價值的當下風氣，如此批評一出，當然引起公憤，代 Helena 還擊的網民及留言如雪片飛來。

客觀點，五十歲 Helena 的臉蛋，與二十多歲時不可同日而語。身材保養再好，一子之母不可能腰腹扁平如少女時代，總有些許圓潤與微微發脹；高腰牛仔褲未必明智之選，這樣會將腰及小腹凸出、顯得更膨脹。如果選擇中腰或低腰牛仔褲會將問題改善。

Helena，父丹麥人、母秘魯人；一頭棕髮卻有一雙如地中海蔚藍中帶綠色圓大眼睛，嬰兒時期已開始當健康用品小模特兒。二十歲前當選丹麥小姐，隨後成為模特兒，正好搭上以 Linda、Cindy、Christy 及 Naomi 為首的 Supermodel 最佳時光的快船。以她非常漂亮且特別的臉龐，無可挑剔一米七八身材，雖非後世經常歌頌的超模六人組，卻肯定是當年 top 10 其中一人，活躍巴黎、米蘭、倫敦、紐約等等時裝中心，代言廣告無數。

過了二十多歲，模特兒最佳時間，她沒像 Naomi 及 Kate Moss 繼續留守時尚風高浪急，沒似 Christy 重返校園唸書嫁人然後創立慈善機構，沒似 Linda 過著紅塵中半隱居的富泰生活，也沒跟隨 Cindy 及 Claudia 嫁人相夫教子。像她好友 Carla Bruni 轉型作成

功創作歌手，她的攝影才藝得到賞識成為時尚雜誌 *Nylon* 攝影總監，拍過不少優秀作品。跟 Carla 一樣未婚卻育有一子（Carla 後出嫁成為法國總統夫人）。二〇一七年秋天，Helena、Carla、Cindy、Claudia 及 Naomi 伴著 Versace 主將 Donatella 在米蘭時裝周謝幕天橋上，一時佳話，成為當年至轟動的時裝新聞。

Kate Moss vs 姬魔

山中一日，不讀八卦新聞，世上起碼三年；根本未聞 Kate Moss 跟 Jamie Hince 四年婚姻已告終，更未知貴族之後，比她年輕十三歲 Nikolai von Bismarck，早成入幕之賓，更已談婚論嫁甚至分過手，又再聚。

五年前，Kate 穿著 John Galliano 設計復古款式婚紗，拖著跟前度男友所生女兒下嫁 Hince，起碼祖家英國版及同鄉 Anna Wintour 主編美國版 *Vogue* 為其設計大型封面專輯以賀九十年代以來，被封為最具代表性的 icon 級模特兒大婚。

再非十多二十歲跟「怪雞影帝」Johnny Depp 相戀，清純時期的 Kate；酗酒、嗜藥、感情及性關係複雜，猶如最近過世，忘年閨蜜、前模特兒、演員 Anita Pallenberg 相同；單單與滾石樂隊成員 Brian Jones 熱戀，然後下嫁 Keith Richards 生下三名子女後離婚，並傳出與主音歌手 Mick Jagger 共三位 Stones 曾有一手。

亂！在這名氣沖天的女孩身上老早烙印，日後傳記大概離不開以她們曾經無數的情史、慾史構成至大篇幅。

十四歲入行，十六歲走紅，十八、九歲開始大紅大紫，Kate 沒讀過幾天書；當年至親密的朋友是時裝界「聖女貞德」Christy Turlington，她沒有隨 Christy 在最紅名氣至高巧妙若即若離這個行業並與之同生俗世眼中的沉淪，縱使女兒名字與好友女兒一樣：Grace。

你如何想到原本以清純形象上位的 Kate，去到大紅大紫之位，得著「亂」、「魔」的稱號？

早在十多年前,她的吸毒藏毒,被發現其實老早不是新聞。溺愛她的時裝界及媒體以超級力度為其硬挺,撥弄重返超級地位。

又如何?萬千寵愛在一身,浸淫時尚名人圈太久,不見得有力量反彈行出「亂局」,Kate 只會從一個男友到另一個,從歲月與酒藥侵蝕的面容與身體快速步向我們都不想見到走下坡路的明天。

關人黑事

美國黑人被警察壓頸身亡，引起全國大暴亂，種族分歧再次成為國際話題。

媒體落筆幾代非裔名模，成為較軟性熱門話題；Donyale Luna 被譽為首位黑人 *Vogue* 封面女郎，卻未指出當年 Donyale 未曾於祖家美國 *Vogue* 出現而是英國版，其事業高潮來自電影，尤其 Pier Paolo Pasolini 名片《一千零一夜》。

成為美國 *Vogue*，亦即世上銷量及影響力至巨版本的首名黑人封面女郎，為七十年代 Beverly Johnson，非止一次而是多次，封面次數隨時比十多年後才出道，具華人血統 Naomi Campbell 還要多。皮膚雖黑，Beverly 面相五官甚至髮質接近白人，某程度上在那些年獲得優勢。

重用黑人或非白人模特兒，無人可比一代天嬌，巴黎曾經百分之三百時裝金童子 Saint Laurent，北非阿爾及利亞出生，法裔白人，卻以非洲人為榮，甚至巴黎以外居住至北非摩洛哥 Marrakech 的別墅。他特別欣賞白人世界以外的 exoticism，一九八四年舉行其二十五周年回顧展，巴黎及紐約之後排除眾議，挑選仍未知時裝為何物的中國，令北京成為第三個展出場地。

日籍山口小夜子、印度西施 Kirat 及一些非裔女孩一直為 Saint Laurent 重用，直至一九七八年，來自西印度群島 Martinique，高顴厚唇、儀態高雅的 Mounia 出現，即成首位高訂（Haute Couture）展示的黑人模特兒；不單止，更是位置重要的壓軸出場。

隨後數年 Mounia 成了 Saint Laurent 專用，也成了歐洲眾多雜誌

封面人物。有幸曾數次出席 YSL 系列展示，台上及台下後台看到雖非傳統美人模型，然而風姿綽約一見難忘的黑人模特兒先驅 Mounia。

保持國際觀

仙蒂超級母女兵

Cindy Crawford 早已退下天橋，下嫁餐廳老闆並誕下兩子女，相夫教子。她前一段短暫婚姻對象是荷里活八、九十年代的萬人迷 Richard Gere。

然而名人效應極強，超模氣場不減，不單是自己，還有年齡十九歲的女兒 Kaia Gerber，猶如母親複製，面相與八十年代中剛剛出道的美艷親王形似神似，一舉手一投足頗具明星風範。Kaia 在某程度上讓人想起當年十二歲成為主角，拍電影《雛妓》（ Pretty Baby ）的美少女波姬小絲（ Brooke Shields ）。

波姬小絲拍過幾套賣座少女戲，十四歲氣質不凡兼身高一米八，幾年間成為大品牌和名師的寵兒，如 Calvin Klein、Valentino 等的代言人。

國際時裝界最具權力人物之一，美國 Vogue 主編 Anna Wintour 曾經寫過：「Big Girls Don't Die ！」意謂如鳳毛麟角，大概十多名始自八十年代末，大紅大紫於九十年代，至今仍具一定影響力，被時裝界及關注時裝人事物的發燒友樂此不疲談論的一組超級名模。

超級名模個個不簡單，仍然放異彩。被湮沒？根本不可能！

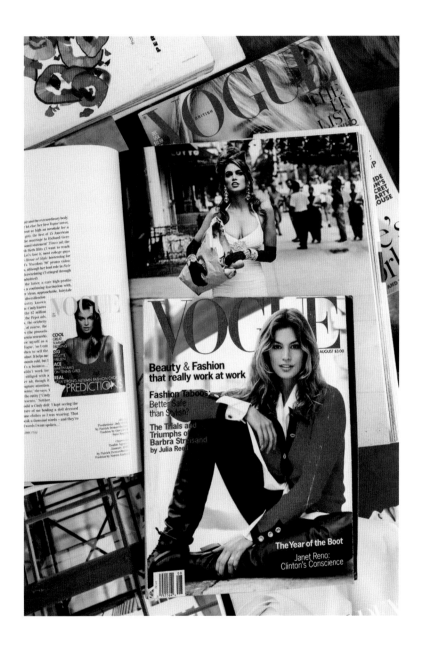

偏愛 *FORTUNY*，從直線開始

未認識 Mariano Fortuny 前，先認識 Patricia Lester 的壓密褶設計作品；未認識 Lester 前，先心儀 Mary McFadden 的設計。

如果細說從頭，可要從直線開始。

「畫公仔至重要一筆過，一條直線不准斷⋯⋯」，大我三歲的三姐向剛進幼稚園，自小喜歡畫，畫，畫，從瓦片到她從學校偷回來的粉筆，畫在牆上，畫在曬稻米的禾塘上，畫在書本上。畫直線幾乎成了日後一項莫大功績然而影響深遠的手作。

進入時裝世界，從直線畫到衣裳開始。

紙上人物所穿一直用直線勾劃找不到雷同比較，直至 Mary McFadden 的出現，她的作品取材自非洲生活的歲月，回到紐約推出非洲大地味道的作品。除了小時候認識的百褶裙，壓密褶衣裳開始進入我的思維，一種使布料變成立體浮凸感的浪漫服飾。

到倫敦上課的日子，下課後至愛從牛津街的課室沿 New Bond Street 再而 Old Bond Street，穿過 St. James' Park 進入 The Mall，趕在黃昏前到 The Institute of Contemporary Arts（ICA）上夜班。

一、可省交通費。
二、Bond Street 作為當今重要的倫敦時髦街道，不少當時名牌，如 YSL、Dior、Chanel、Zandra Rhodes⋯⋯等等皆設專門店，而街上走動的女士身上的衣服，皆為整潔入時，流動的衣服風景，我的活動圖書館。

但要駐步細看的，不是 Knightsbridge 的 Harrods 偌大時裝部門或一直
都維持前進形象的 Harvey Nichols 的櫥窗，⋯⋯而是 Knightsbridge 離
Harvey Nichols 不遠的 Lucienne Phillips。在當時 Post-Punk，班上同學
打扮進入 Neo-Romantic 黑與白的色澤世界年代，Lucienne Phillips 基本
上是一所售賣老婦，更是暮氣沉沉的英式老婦服飾的店子。

對學生窮得買不起也看不起，一般名牌時裝的 streetwear 街頭服裝年代，
我們會不跟隨大路潮流，在二手市場如 Portobello 或 Camden Town 等
地買來的故衣混合自製的一些程式成為自我獨立風格衣著。

但風氣向前衞進軍，大家正在談論 John Galliano 在 Central Saint

207

國際時尚

Martins 的功課做得如何出色；無阻我獨自一人走到 Knightsbridge，站在 Lucienne Phillips 偌大櫥窗前，細究 Lester 的壓褶作品，從中可以看到心儀的 Alma-Tadema 浪漫古羅馬、古希臘諸國中的仕女衣叢。

然後時裝繪圖裝飾，已故的 Myra Crowell 到紐約大都會博物館參觀過 Mariano Fortuny 遺作展覽後，帶回一本 Guillermo de Osma 著的 *Mariano Fortuny: His Life and Work* 送我。Myra 當時跟我說，從 Fortuny 的作品中，或許你可以找到一點天生喜歡的衣服設計特質。

這本書對我影響甚深，從那時起，特意走訪威尼斯 Fortuny 的故居及其作品展覽博物館。在他精彩絕倫的衣服作品及布料色樣中遊蕩；跑到西班牙南部 Fortuny 故鄉 Granada 細看這個一度為非洲摩爾人佔據，回教興盛的城市如何影響了 Fortuny。

名設計師

國際時尚

ISSEY MIYAKE

壓褶技巧打破時空

八十年代中，意大利設計師 Romeo Gigli 冒起，作品集東西古今，宋美齡的 cocoon 大衣，印度莫臥兒皇朝的綉花，還有按照古羅馬、古埃及故事起稿的 Alma-Tadema 圖畫而作的衣裳，更有取材自古埃及、古印度及阿富汗的 Fortuny pleated dress 而成的精彩設計，還有香港灣仔道精細工藝而成的綉金裙褂，以壓褶衣裳深刻印象。

同期再到埃及旅行，首次到尼羅河中游 Luxor 及 Karnak，帝王谷（Valley of the Kings）及帝后谷（Valley of the Queens），免不了的日程，走進帝王谷其中一所墓室後，為牆上所畫古埃及人所穿衣著吸引，花了數天不斷再來，細看那些衣服上的直線，恍如走回前生來過的故鄉。

日本設計師三宅一生（Issey Miyake）於一九八九年推出大型壓褶衣裳系列後，從此迷戀，不離不棄，後來更推出全新壓褶技巧 Pleats Please 系列。那是一九八八年，Issey Miyake 從巴黎展示系列後，感到前路茫茫，獨自一人飛到希臘旅行，從古舊廢墟人物石像身上所穿直線壓褶衣服得來的靈感。

自然，Issey Miyake 的壓褶衣裳千變萬化，花團錦簇，但也沒有阻止其他設計師繼續在 pleated 衣服設計上發展，意大利 Gianfranco Ferré、Valentino 及 Krizia，更有以布料獨特著名的 Etro 品牌，不時應用壓褶技巧。

九八年夏天，Armani 推出浮凸的直線壓褶裙子，浪漫、安靜，富現代感。事實我們少數民族苗族、瑤族、侗族……等等女性仍然穿著壓褶裙子！

名設計師

壓褶技巧製成的衣服並非時裝設計師或某些設計師的專利，其實集東西古今，打破時空地域的一種製衣工藝。

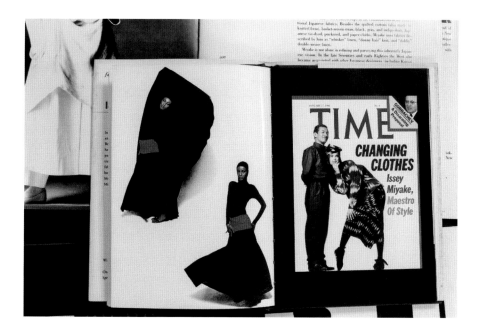

國際時尚

NEO-ROMANTICISM

從 *Punk* 到川久保玲

七十年代中，英國勞動階層窮孩子沒多餘零錢購買時裝，也無社會地位引別人注意，將自己髮膚打扮來個革命，推出七彩紛陳的 Punk Look，本來心地純良害羞的青少年們，在 Punk 的外表保護下忘卻本來面目：增加自信心，踏上大街引來世人側目，喜歡與否悉隨尊便。

何以英國不斷產生叫世人驚嘆或驚叫的時裝新潮流？英國的階級觀念令低下階層出身的年輕人奮力改變本來面貌與身份，例如誕生成長於倫敦貧民區的 Alexander McQueen 與來自直布羅陀移民水喉匠家庭 John Galliano，曾亦帶出時裝新景象。雖然階級觀念不易打破，但上層尤其貴族傳統又看不出一副憎人富貴厭人貧的嘴臉，例如來自馬來西亞檳城的華人，鞋子設計師 Jimmy Choo 便與顧客關係十分融洽而被長期顧客如根德公爵夫人及已去世的戴安娜等鼓勵及支持下，成為英國首屈一指鞋子設計師。

Punk 在踏上八十年代便成為一股抹去面上油彩換上粉白化妝，一身復古黑衣裳的新浪漫主義（Neo-Romanticism）浪潮取代。不要小看這股力量，它遠渡重洋改變了東洋日本時裝設計路線及年輕日本人的衣著習慣。素有現代前衛服裝設計師先驅之稱的 Rei Kawakubo（Comme des Garçons 創辦人及總監設計師）在倫敦新浪漫潮出現前，仍見其於八〇年推出紐約設計師 Calvin Klein 模式足蹬高跟鞋大都會女士工作服。轉眼，川久保玲（Rei Kawakubo）與山本耀司（Yohji Yamamoto）等等設計師，儼然變成新一代黑色衣著潮流發言人，至今不衰。事實沒有倫敦街頭服裝的引發，相信沒有後來日本設計新浪潮那股黑白灰近乎蒼白、震撼日後世人朝拜的方向。

名設計師

隨著 Neo-Romanticism，倫敦轉至街頭服裝，John Galliano、Vivienne Westwood……皆為九十年代中，風靡全球時裝界的倫敦設計師，連倫敦 Central Saint Martins 因出過幾位名師，變身成為世上首屈一指時裝名人訓練基地。

AZZEDINE ALAIA

Alaia: 永遠唐裝時尚巨人

沒想過 Azzedine Alaia 去得那麼早，不過七十七歲，一代大師就此離世。

個子比較圓矮，鬈曲濃密頭髮下圓臉永遠掛著親和卻覷覥的笑容，至容易辨認的特徵是數十年不變，永遠身穿一套唐裝衫褲。

是他祖家突尼斯的影響？

七十年代李小龍興起、亞非拉中東諸國人民至崇拜我們的唐山大兄，早年旅行至土耳其、埃及、以色列、摩洛哥、突尼西亞等國常被當地人尤其小孩與少年高聲呼喊「Bruce Lee」、「Kungfu Kungfu」，從崇拜到模仿，唐裝衫褲、功夫布鞋流行得不得了，Alaia 因此被唐裝衫褲迷住了？

曾經與 Alaia 碰面好幾次。在巴黎其他設計師發佈會 show 後，尤其與他一度共事的 Thierry Mugler。也曾特意在巴黎跑去馬希區 Rue de Moussy 七號，他多年落戶的工作室拜訪，卻從未問過何以愛上唐裝衫褲的緣由。

八十年代冒起，九十年代大盛，那也是以西方為主，時尚豐盛發展的世代，Alaia 絕對是其中一派的宗師，以其超卓平面及立體剪裁，配合彈性物料及皮革，製作凸顯女性胴體玲瓏浮凸，讓人體更呈立體。

那些年的時裝怎似今天步入網購、快餐時裝 (Fast Fashion) 千篇一律的沉悶？各師各法百花齊放，巴黎擁有背景豐富優雅設計品牌，如 Chanel、Dior、YSL、Valentino、Givenchy；尖銳新經典如 Lagerfeld、Montana、Mugler；米蘭有 Armani、Versace、Gigli；東京有 Issey Miyake、Yohji Yamamoto、Comme des Garçons；紐約有 Ralph Lauren、Donna

名設計師

Karan 與 Calvin Klein。

Alaia 獨具一格，將設計連接古希臘女神健美身段也配合現代都會生活的瀟灑與靈活，好長一段時間被世上具備身材與經濟條件的顧客追捧，包括巨星 Madonna、Tina Turner、Diana Ross，還有那時名氣一時無兩的超級名模團隊。

曾經鼎盛的國際設計風氣也演變得沉悶乏味，一代宗師離去正正標誌一個時代的終結。

國際時尚

GIORGIO ARMANI

Armani 來華發餘光

Pierre Cardin 當年正值事業盛年，選擇來華肯定不為商機，事實當年中國不可能有時裝商機，總的來說是一回文化大使旅程，留下種子帶動國人認識西方，尤其是當年獨一無二的巴黎精緻時裝。從以上因素來看，Cardin 是值得中國人懷念的。

Armani 也是一代宗師，亦是啟動意大利時裝與巴黎抗衡的其中一位重要功臣（Versace、Valentino、Moschino……屬同代，稍後 Prada、Gucci、Dolce & Gabbana……）。

七十年代末八十年代初一套 Armani 套裝猶如一份與現代流行精品藝術的交融。過了九十年代中，Armani 風光一時無兩，儼然富可敵國一代宗師；但險峰上的風光再難往上調整，反之明顯見到漸次滑落。時裝做得好，與創意是兩回事；我們在過去七、八年間已甚少見到 Armani 出現新意念，產品是一流的，但已在保守及高年齡層的水平。

熟悉時裝的評論者對大師 Armani 看在眼裡說不出口；事實設計意念漸次老化，難得見到讓人眼前一亮的新精點。

雖然二十多年前 Armani 的系列曾出現過，日本武士道及和服設計細節與韻味。十多年前開始他的系列漸漸浮現中國精神，一種山水畫的田園風格，不止一季，而是連續了很多季，至今不疲。但他對來華時裝展並不熱衷，到他真正官方訪華，在北京、上海、香港走了一圈，相信並沒有想到自己在中國人眼中如此偉大，中國官方及媒體如此厚重，成為Cardin 以來到華留下最深影響的設計師。

名設計師

在上海展覽回顧作品，亦承認中國對他在市場發展上的重要性。對一個在西方氣勢已走下坡的年長大師而言，中國提供了信心、精神及光彩，來華肯定是唯一亦是最後的旅程。

國際時尚

Pierre Cardin 晚霞餘暉

七十多歲的 Pierre Cardin 仍未想退下來。跟他同代的 Givenchy 早於十年前便歸隱了，與他及設計師 André Courrèges 同被稱為六十年代太空時代（Space Age）代表的著名設計師 Emanuel Ungaro，也已近乎全退，讓助手設計，甚至不再露面。

過去好幾年已不聞 Cardin 有啥搞作，如果有，可能也未引起傳媒關注報導。突然，在二〇〇六年，他在北京再次展示作品。

貴為法國富豪，他的設計廣泛（不單止時裝，還有室內設計、酒店、汽車、花店……更有一讓他晉升法蘭西第四名最富有人士的國際性特別專營權），雖然法國國寶級設計師名單上肯定有 Cardin 一席，但他卻非法國人，而是一九二二年誕生於意大利威尼斯的意大利人。

然而，從其處境及處理生意模式看來，筆者某程度上相信，世上首個猶太人聚居社區 Ghetto 出現的威尼斯，莎士比亞名劇《威尼斯的商人》（主角亦為居住在 Ghetto 的猶太商人）原地出生的 Cardin，比較似在商場上長袖善舞的猶太商人。

七十年代，Cardin 首創巴黎名師將自己名字出售予製作企業（美國），以特許經營方式運作，招徠不少巴黎同行的批評，但這一舉動為 Cardin 建立了財雄勢厚的王國之外，亦為後世設計師在商場上拓展了極主要的財思與發展之路。

Cardin 的影響力不單止財路，設計創意方面貢獻亦為歷史性，例如他的師傅之一，Christian Dior 在四十年代末推出的 New Look 服裝系列，成

為現代時裝一項極重要里程碑，作為時裝設計或研究時裝歷史，又或曾作時裝者不可能不認識 New Look。消息指，Dior 的 New Look 並非其個人手筆，而是出自徒弟 Cardin。

一九五八年他首創 Unisex 男女共穿的時裝系列，奠定了日後男裝女裝的共通可穿性，比師弟 Saint Laurent 是早了好幾年。

六十年代，他的太空裝、迷你裙系列亦為另一時裝里程碑。他也是首個在巴黎用上黃皮膚日本模特兒，首個於日本、社會主義中國及蘇聯等展出時裝的設計師。Cardin 當年遠道來到北京展出巴黎時裝，起用新中國青年當模特兒，更將部分帶到巴黎全力栽培，讓他們的名字與中國面孔在國際展示，有絕對影響，是中國現代首位時尚的靈魂擁護者。

Cardin 先生老而不退，雖然新系列明顯看到與時代「脫節」，有力不從心的痕跡，但一位時裝巨人的晚霞，畢竟他自己最清楚，從那一個角度看出最燦爛的一抹餘暉。

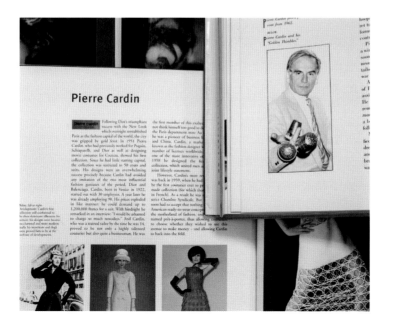

Saint Laurent: 大師去了

Saint Laurent 去了！

他一生的愛人，事業夥伴，人生的守護神 Pierre Berge 宣佈：大師去於巴黎家中。

Berge 這樣稱讚，追悼他：「Yves Saint Laurent 與 Chanel 是二十世紀最重要的，完全改變了女人的衣著與外表！」

一個出色電影導演策劃一個故事人生，製造銀幕男神女神讓大家憧憬迷戀，很不真實。一個劃時代設計師開創新的外表可能性，讓人們穿上新衣服披上新形象，腳踏實地生活去。

Chanel 開創了西方女人穿褲的時尚潮流，著小外套讓女人縱容地瀟灑地女性化。YSL 進一步將男人 tuxedo 黑禮服及獵裝讓女人打扮得更英更man，然而不失女性韻味，中性打扮時尚由他開啟。

220

兩位上世紀最具影響力設計師一致的功勞——女人外表男性化，為走出廚房，面向過去男人背後身份轉移的男女同工同酬同 vote 同聲氣的新世代，奉上變身方程式。

一九五七年 Dior 去世，只有二十一歲的徒弟 Saint Laurent 上任，一九六一年與愛人同志 Berge 共譜新品牌 Yves Saint Laurent（YSL）；此後十多年，一款一款前所未有的衣服創意讓這位法國金童子成為法國國寶。

名設計師

一九七七年香水「鴉片」推出，他走到一個設計師可能走到的高峰；在此之前，他，Saint Laurent 是世上唯一公認的大師，跟他一起在一九五四年參加國際羊毛局設計比賽，同拿大獎的少年朋友 Karl Lagerfeld，待至八十年代之後在 Chloe 起名，再於一九八四年進入 Chanel 才聲名大噪。

一九八五年 YSL 已環球展出二十五周年祭，當珍貴的二十五年系列破天荒在 Saint Laurent 指定的紐約之後於北京展出之際，我有幸被楊敏德女士邀請飛到北京作座上客，與大師會面之餘亦讓我發展了新興趣，如此盛會《明周》與《信報》都來約稿；自此發夢也未想過與文字發生緣份的自己多了一項新娛樂。

國際時尚

KARL LAGERFELD

活到老做到老 *Karl Lagerfeld* 獻身時裝七十年

九十年代初，是哪一年已經忘記，Karl Lagerfeld 為自家品牌來港宣傳，fashion show 的演出場地設在當年紅極一時的麗晶酒店，有幸獲安排與大師對談，不單止，對話投契，延長至兩個多小時。至難忘他掏出隨身攜帶的小小繪圖記事本，分享他的設計備忘功課及共事各式人等，例如當年紅透半邊天的超級名模 Linda Evangelista 及 Christy Turlington；興之所至，還為筆者畫下速寫。

Karl Lagerfeld 與 Versace，二人相同之處：親和力強。經他們提攜上位相關時裝行業者甚眾，紐約 Calvin Klein、米蘭 Gianni Versace 及巴黎 Karl Lagerfeld，扶持成名的攝影師、化妝師、媒體工作者，尤其模特兒，被他們悉心栽培成為超級巨星者無數，Lagerfeld 離世，在各社交媒體發放悼文者不計其數。

Pierre Balmain、Jean Patou、Chloe、Krizia……甚至 Valentino 都是曾經為他服務的名字，除了 Chloe，一九六七年進入 Fendi，都為日後成為名師加持的重要品牌。一九八四年為 Chanel 推出高級品牌，從來不碰的牛仔布製成系列，成功將暮氣沉沉、看來回天乏術的老品牌，注入重要新元素，重新喚起世人關注。

隨後三十多年，讓 Chanel 保持世上首席地位。可惜他並非如識於微時的 Saint Laurent，隨後 Alaia、Gaultier，還有一眾老牌日本設計師 Yohji Yamamoto、Issey Miyake、Comme des Garçons，甚至 McQueen 等原創性強的設計師，卻是世上無雙的二次創作之神；自己努力打造的 Karl Lagerfeld 始終上位困難，卻以洪荒之力將 Chanel 成功復活，撰寫近半世紀時裝歷史重要的一頁。

名設計師

Chanel 作為時裝歷史品牌，有賴 Karl Lagerfeld 成功復活。

KARL LAGERFELD

Karl Lagerfeld 愛將繆斯

二〇一九年二月十九日，八十五歲 Karl Lagerfeld 雖然重病一段時間，身份仍然是 Chanel、Fendi 及他自己的品牌 KL 的設計靈魂人物；活到老做到老，在工作崗位上離世，消息公佈病因為胰臟癌。

除了遇刺身亡的 Versace，沒有另一位名師之死得到如此鋪天蓋地被關注。

扶掖後進，推捧新人在時裝界並不容易，背景財雄勢厚必然，與傳媒良好關係必須非凡之外，還需人氣旺盛能收復人心相信你的眼光。

單就八十年代末九十年代初爆出的超級名模製作過程，除了一流時裝攝影師及雜誌編輯仝人垂青（ *Vogue*、*Harper's Bazaar*、*W* ），著名品牌及設計師聘請為廣告代言人，不單止；進一步成為專用繆斯（Muse），始得大功告成，能夠走到這登天一步絕對需過五關斬六將。所謂超級名模，三十年來嚴格指定大概只有十多個，再嚴格執行，只餘超級名模六人組，以年齡計：Linda Evangelista、Cindy Crawford、Christy Turlington、Naomi Campbell、Claudia Schiffer 及 Kate Moss。

要選名模推手，非紐約 Calvin Klein、米蘭 Gianni Versace 及巴黎 Karl Lagerfeld 莫屬！被他們悉心栽培成為超級巨星者無數，Lagerfeld 離世，在各社交媒體發放悼文的名模、超級名模不計其數，除了上述六個名字，還有：大衛寶兒妻子 Iman、法國一代名模 Ines、前法國總統夫人 Carla、丹麥美人 Helena、Tatjana、Amber、Gisele……Cindy 之女 Kaia 等等不同代明星，可見 Karl Lagerfeld 人緣非常好，得其恩惠者適時回報。

名設計師

愛將如雲，曾經被重用出席為廣告代言人不計其數，但真正羅致為 Chanel 繆斯只有三、四人；Ines de la Fressange、Claudia Schiffer、Stella Tennant 及不久前才簽約，巨星 Johnny Depp 及法國歌星 Vanessa Paradis 的女兒 Lily-Rose Depp，Vanessa 本人亦曾在一九九一年，當過 Chanel 廣告代言人。

總的來説，Karl Lagerfeld 至欣賞的親密愛將應為以下三人：Linda。不斷讚賞擁有祖家德國人做事既有效率又有規矩、面孔又至甜美的 Claudia，相信是他的至愛。六呎即是一米八三，Stella Tennant 成為模特兒非常偶然，剛剛大學畢業拿了學位在倫敦街頭被發現，除了她帶 Punk 的外形，更因出身貴族，外祖父為黛芬郡公爵，氣質不凡，被 Karl Lagerfeld 另眼相看，重用多年，還記得 Stella 首次踏上 Chanel 台板，特別為她炮製了名為 *Stella* 的歌曲，介紹她出場，如此恩師何處尋？那次，我在場。

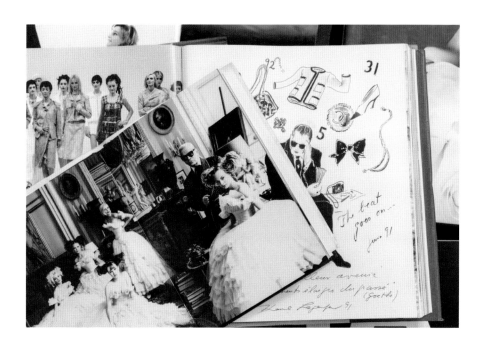

Givenchy 離世，向優雅說再見

沒有他同門師兄 Dior 設計的霸氣，沒有他亦師亦友 Balenciaga 設計在剪裁上的創新，沒有 Chanel 設計劃時代的實際，也沒有晚他出道一點點的 Saint Laurent 萬千寵愛在一身。他的設計抱擁滿滿低調的創意之外，還有忠貞不二的優雅。

Hubert de Givenchy，一般我們就叫 Givenchy，初中下課後跑去法國文化協會唸幾篇法文課，是什麼原因？老師在開始不久即告訴我法國姓氏逢加入小草，相等於英語 of 的 de 字眼，即表示姓出名門，不論是否家道中落。其實荷蘭文的 Van，例如梵高 Van Gogh，德文的 Von，英國皇室成員則是 of Windsor。

人家一般認為英國人保守傳統，事實上予人印象開明的法國人，要保守、傳統起來會更嚴重。貴族背景的 Givenchy，首先為他自小打開一片高級訂製時裝的天地，透過家族關係，在少年時期已開始逐步遊走於名師品牌工作室。重要是以上條件只是較優秀的起步點，在非常年輕廿歲出頭，已定立不循傳統固有設計風格，以優雅為大前提，創立屬於他個人的簡約時尚路向。

Givenchy 生於一九二七年，以九十一歲高齡辭世，世人並未因大師在終身繆斯柯德莉夏萍病逝後退休，繼而跡近隱居而將他忘懷。消息傳來時我剛好在倫敦，各式新聞媒體皆熱烈報導，他二十四歲時她二十二歲仍未當上金像影后，柯德莉夏萍多套著名電影服裝皆由他所設計，配合夏萍千古絕唱的身形與氣質，無懈可擊。電影《珠光寶氣》開場那套時裝歷史千古經典「Little Black Dress」是一絕。除了《龍鳳配》剪裁創新舞會長裙之外，那套寬鬆中褸配緊身黑 T 緊身七分褲，影響地老天荒。

名設計師

大師離世，屬於他及他年代的優雅，自此淡化。

再見 *Gaultier* 時代

設計師的靈感養份從何而來？

才六十七歲，剛宣佈退休的法國名師 Jean Paul Gaultier 絕對是人文生活與地理風景攝取設計靈感中的表表者。在他之前，Balenciaga、Saint Laurent；在他之後，John Galliano、Alexander McQueen 全皆好手，但誰都沒有他如此五花八門淋漓盡致，影響力無遠弗屆。

當年為麥當娜設計超現實金屬外露胸圍腰封 Cone Bra Corset 系列，於一九九〇年的環球巡迴演出，再沒有另一套舞台服裝如此深入民心，與麥當娜天后歷史長存。Gaultier 的中國、印度、蒙古、非洲、鸚鵡、Frida Kahlo 系列全皆一時豪傑，膾炙人口！

Jean Paul Gaultier 中文譯名尚‧保羅‧歌提雅，自十七歲入行，至宣佈退休在位五十年，八十年代初成名享譽超過三十五年。

二戰後巴黎名師中的大師計有他師公 Dior、時尚女王 Chanel、來自巴斯克大師中的大師 Balenciaga、他師傅 Pierre Cardin、金童子 Saint Laurent、前 Chanel 總監 Lagerfeld。踏上八十年代後成名至今仍穩坐陣營以日本設計師佔優勢，Issey Miyake、Comme des Garçons、Yohji Yamamoto。排在 Gaultier 之前，本來還有 Montana、Mugler、Beretta 及年前去世 Alaia，可惜除了 Alaia 其餘幾位都未能紅過二〇〇〇年，過了九十年代氣數已盡，餘下就一眾同代名師之中，最年輕的 Gaultier 名氣保持不降，延續到今天。

早在好幾年前，Gaultier 已從風高浪急，越來越難做的便衣市場退出，

名設計師

做過高訂系列發佈會，隨即宣佈這是 Jean Paul Gaultier 最後一個時裝系列，見好便收，退出每年不斷推出起碼四個系列的時裝江湖。

天才橫溢 Gaultier 的最佳歲月，留在八、九十年代，踏上二〇〇〇年，大家看到他的設計已不斷重複；就是當年為張國榮設計的舞台服裝，其方向及細節早在之前二十年間，在不同系列中已重複面世。

Gaultier 聰明，在過去十年先後辭退超級品牌 Hermès 設計總監一職，再放棄自家便裝品牌，最終在二〇二〇年，入行五十周年，名氣仍然響噹噹的當下全身而退。步下江湖，從此封神於並未老邁的六十七歲，這之後海闊天空，歸於平淡，歷史上他的年代永遠黃金保鮮，永不凋零，高尚的智慧選擇。

攝影：鄧達智

Jean Paul Gaultier 超級回顧展於巴黎 Grand Palais 舉辦。（2005）

229

閱刮隨圍

觀 *McQueen* 再認英倫壞男孩

生於一九六九年，去於二〇一〇年，還差不到一個月才四十一歲，Lee Alexander McQueen 在倫敦 Mayfair 區的寓所自殺身亡，知其者無不錯愕。

如假包換的創意金童子，寧選結束生命，自有別人觸摸不到的悲愴。

八十年代中，Jean Paul Gaultier 崛起，以其率性幽默的設計手法著稱，被法國媒體稱為 L'enfant Terrible，歷史首位「時裝壞男孩」的稱號。自倫敦到巴黎，先服務 Givenchy 後入 Dior，John Galliano 亦曾獲得這份稱呼；設計內涵及風格雖則石破天驚，實情與壞還有點距離。

McQueen 繼 Galliano 進軍巴黎先入 Givenchy，其後以個人名字構建品牌；用「壞」形容，還未恰到好處。法國媒體傑作，賜名 L'enfant Savage「狂野之子」更正確。

其作品內容極濃極厚之黑，一種屬於歌德的黑，結構深層而穩固。當 LVMH 在九七年前邀請 McQueen 出任 Givenchy 之職，成就了一般設計師進入勁量品牌的宿願，也讓他走上滅亡之路。

從「不顧身世」、表面猶如東倫敦光頭黨成員、笑呵呵大肥仔 fearless 形象，一下轉到階級制度分明的巴黎，首個 Givenchy 全白系列豪華有餘，精神不足，被評為失敗之作。後來轉向個人品牌 Alexander McQueen，幾乎每個系列都贏盡風騷，但身形卻越來越瘦，笑容越來越少。直至「再生父母」Isabella Blow 於〇七年五月自殺，隨後一〇年二月二日 Joyce McQueen，其一生至愛的母親及精神支柱因病離世，成為他在事業、毒品、情緒重疊打擊下最後一根稻草，九天後於倫敦 Mayfair 住所吊頸身亡！

名設計師

有關 McQueen 的傳奇，以文字百萬記載、影像過萬不為奇。自從
一九九二年於 Central Saint Martins 畢業系列被貴族時裝精 Isabella
Blow 購買後，正式走上時裝設計師旅程。他沒循正途完成「學業」，
一九八五年十六歲時，中學畢業只有一科 O Level 及格，繼而學製衣，後
加入馳名男裝基地：倫敦 Savile Row，先後師從 Anderson & Sheppard、
Gieves & Hawkes 及戲服製作 Angels & Bermans 至滿師。

看著這套名為《英倫壞男孩》（*McQueen*）富活力又能深度探究 McQueen
的紀錄片，惋惜天妒英才，慨嘆一個本來生命力看來如此強悍的巨人，
還待多一些時間必會讓我們得著更上層樓的曠世創作，卻選擇先走一步，
哀哉！

九七回歸之前，筆者曾為電視媒體主持時裝節目，兼職編輯，必須看遍
當年歐美 fashion video 抽取作節目內容，通宵達旦看畢所有片子，只對
Alexander McQueen 另眼相看。他沒有將設計無限放大至不吃人間煙火，
一眼看出濃厚倫敦街頭氣息及扎實剪裁製作功夫（只識畫圖，其後只曉電
腦設計的設計新晉所缺乏而又極之重要的環節）。

國際時尚

HELMUT LANG

為「妳」鍾情：*Helmut Lang*

在眾多世界知名的設計師中，我對 Helmut Lang 情有獨鍾，喜愛她的自然風格，喜愛她那種不可言喻的魅力。

在一眾當紅的設計師中，筆者至愛的並非炙手可熱的 Alexander McQueen 或 John Galliano。更非 Gucci 的 Tom Ford 或美國猶太人力捧的 Isaac Mizrahi。我的心頭好有兩位，一位是來自比利時的 Martin Margiela；另一位已心儀了好長一段時間，她便是來自奧地利的 Helmut Lang。

Helmut Lang 的大本營在維也納，但經常在巴黎推廣，而奧國西部的阿爾卑斯群山中的省份則是她的出生及成長之地。如果妳看過電影《仙樂飄飄處處聞》的話，便一定不會對這一帶的風景感到陌生，她就是在這片山林間孕育出來的設計師。該地的民族服裝亦有他們的風格──大方、簡潔、整齊而富系統性的特質。

黑、白、灰是 Helmut Lang 恆常使用的顏色；她也不斷運用紅色來為原來淡素的顏色作一點綴。紅色，本來便是尋常百姓傳統上一種象徵喜氣洋洋的色彩，這方面不管是東方文化或是西方文化中皆不謀而合。它能使黑看來沒有那麼神秘；它使白看來沒有那麼空泛；它叫灰變得醒目（再沒有一套顏色配搭能比灰色西裝襯紅襟花或紅領帶使人看上去有那麼一種平凡中見喜悅的魅力。）她也喜歡黃──一種看起來青春活潑的顏色。

從一個季度到另一個季度，從一個系列到另一個系列，Helmut Lang 沒有推出過任何嘩眾取寵的設計。但其實看似普通的 T 恤、背心、長褲、中性外套和及膝裙子等等，又是絕對充滿了難以言喻的魅力。

HELMUT LANG

簡約大師出關？

內地人客氣，對有年資的各方專業人士、尤其跟藝術與設計掛鈎從業員隨時稱為「大師」。時裝設計師行頭待久了，老早被人家厚愛稱為大師，離事實太遠，頗難為情，或時回應「阿彌陀佛」解嘲，以減尷尬。

稱 Helmut Lang 為「簡約大師」，名正言順；自八十年代中至九十年代末的十數年間，來自奧地利的自學設計師以簡約設計為年輕一代劃出新衣服境界。衣服設計沒有「革命」（Revolution），只有「進化」（Evolution）⋯⋯Chanel、Saint Laurent 等不同代時裝設計之神皆信奉，必有因由。

從 T 恤、背心、恤衫、裙子、連衣裙、牛仔褲、平常外衣、中褸、大褸、拖鞋、波鞋、普通靴子等轉化，以傳統布料配合新科技製成品譜出新物料，將傳統剪裁簡化，顏色從黑白為主調配合 highlight 顏色，例如當年頗前衛的熒光色，配料不避塑膠、紙質、金屬等等；男女之分不是沒有，但在 Helmut Lang 的系列主線中，盡量中性，一份對衣服進化的呈獻。承接 Chanel 三十年代男裝女著，尤其法國法律不容許的「女性著褲」（予人開放、前進的法國人在好些你根本不以為意的情況下，法律與民主頗不協調，十分保守），也承接 Saint Laurent 在六十年代推出高級訂製男裝禮服女著，九十年代 Helmut Lang 將名牌服裝以簡約、低調、中性而前衛幾大原則整理，帶出新紀元著裝的模式，尤其打破年歲與男女過分區分的中性性感。

一九五六年三月出生，Helmut Lang 未滿周歲父母離異，嬰兒期被帶到阿爾卑斯山林間，由外祖父母養育至十歲，父親再婚後帶回維也納上課至十八歲獨立。自學時裝設計及製造，以二十出頭在故鄉維也納先開

名設計師

男裝訂製店子。一九八六年三十而立，離開奧地利前往巴黎展出首個系列，自此名揚。一九九八年首個將系列鋪到網上銷售的高級時裝品牌。一九九九年售出百分之四十九股權予意大利名牌 Prada，隨後被困於設計受制於股東未能隨心所欲。二〇〇六年，Prada 將 Helmut Lang 股權銷售予 Theory 控股公司，在此之前的二〇〇五年設計師本人已經離開品牌，長居紐約長島變身藝術工作者。

之後，品牌請來流行名人 Kanye West 出任代言人，重新抖起這個八、九十年代曾經贏得不少潮人粉絲追捧的品牌。設計師 Helmut Lang 仍專注藝術工作，與時裝界保持沉默的距離。

THIERRY MUGLER

傷逝美男 *Mugler*

回望上世紀時裝歷史，五十年代至二〇〇〇年的發展，可說超越人類衣服史的總和，出現過的設計師數量，曾面世的設計數量前無古人，到目前為止，也看不到後有來者，現今網絡世代將世上不少傳統不單止打破，更是毀滅，如若因循舊時模式已無生存空間。

老日子裡大家購物有一套特定模式，季節轉移氣候變化也不大，到時候換季，人人搶購新衣物。資訊方面，控制在有數的著名雜誌、報刊及後來的電視；媒體追捧的，大眾深信不疑，製造名師紅人執在幾撮人手上，尤其西方白人的手上；某程度上也有一定的準則，未必惠及所有英才，定有遺珠，經由「專家」篩選下來，我們認知的大概一百數十人，經常掛在口上就那麼幾十個。

而法國本土設計師不乏風雲人物，我特別鍾情 Anne-Marie Beretta、Claude Montana 及 Thierry Mugler。

Mugler 本為法國國家芭蕾舞團明日之星，身材挑長健碩，相貌不凡；當年要選世上至英俊設計師，非 Mugler 莫屬。

某次為出席宴會，煩惱找不到合適衣服，在原籍突尼西亞好友 Azzedine Alaia（日後成就更高的時裝一代宗師）幫忙下，按照中山裝造出肩膀加厚加強版本，一鳴驚人，助其走上時裝設計師之路。

名設計師

眾志圖際

Comme 時光荏苒

Comme des Garçons，日本八十年代初風行全球最重要的三位設計師及品牌之一。

三宅一生（Issey Miyake），已退休，之後品牌由一連串新設計師代續，風光不再。惟副牌 Pleats Please 仍具深厚粉絲擁護。

山本耀司（Yohji Yamamoto），年前自家品牌宣告退下。副牌 Y's，由他女兒山本里美（Limi Yamamoto）代上。與 Adidas 共融的品牌 Y3 仍受年輕一代歡迎。再與內地品牌「例外」合作之 Why Not 有待市場證明。自家 Yamamoto 深沉黑之美難以在別家系列中再現。

山本的設計被譽為至深奧，然而也至苦澀，欣賞、讚美的人多，真的買來穿上者少，時光荏苒，新一代人的衣服哲學使命跟不上，亦是年前關門的主因。

三宅設計較適合成熟心態前衛一族，風氣在八、九十踏上二千年代後已無新一代支持者，反而沒背負太大承先啟後，得以輕鬆、活潑延續的 Pleats Please 一直繁衍。

餘下川久保玲（Rei Kawakubo）的 Comme des Garçons，依然故我繼續過去廿多年來前衛解構手法與風格，八十年代爆炸性的日式前衛帶領全世界，至今仍然堅持，不分男女老少，店員全部穿著最新貨品，飾演活動模特兒，以最自由、最明顯的手法展示川久保團隊的創意。

日本時尚旗幟，讓我們懷緬昔日日本設計師的解構（Deconstruction）震

驚世界時裝界先河之餘韻。

時代不同，全球一體化的快餐時裝潮流，叫世上獨立風格、財政不與財團掛鉤的設計師們難以生存。八、九十年代，百花齊放的時裝風潮早已明日黃花，穿著者只求與大眾靠近，再也難覓人取我棄的獨立態度。

幾十年過去了，部分 Comme des Garçons 前線店員已年過五十、甚至六十歲，在一味追求年輕、小鮮肉的時尚界，就算忠心耿耿的員工，頂多升上神枱做幕後，管理階層無謂讓他們「獻世」⋯⋯能保留長年服務的店員在前線，非一般商業處理手法。

239

時尚國際

繁華散後餘百合

網上傳閱，十四位頂級時裝設計師著裝啓示。

精彩？人人選擇不一，取向並非源自外表形相，而是細節氣質。更是平常衣服為主，當然也有例外：Gianni Versace 妹妹 Donatella Versace，兄長遇害身亡後走馬上任品牌總監，身上穿著永遠一絲不苟，猶如時刻準備出發去派對、去舞會，華麗上身！可惜大家目光瞄準是她過度的整容，誇張的人工五官，永遠白金長髮配襯不知天然還是太陽燈長期營造的古銅色，頂唔順的觀眾早已推出 ET 作比較！

Karl Lagerfeld、Chanel、Fendi……總監，天才橫溢，老當益壯，精力過人！可惜能力過於豐碩，每次操作自己品牌失卻方向，人家老早成立穩固形象的框框（例如 Chloe 或 Chanel）反而如魚得水。少年玩伴，半生死敵 Saint Laurent 離世後，獨孤求敗已無對象；他是唯一一個真正活到老、做到老、不言退、作品叫人驚喜不絕的鬥士！年前以望七之年，毅然減去以百斤計肥肉……不單止，為撐同行小友，穿上超窄 Dior 男裝，束起灰白腦後小辮，一派十八世紀清教徒打扮，以高領及略長袖口蓋過無論如何整容也難以切除的頸項及手背皺皮。不論選擇綾羅綢緞，還是平實羊毛牛仔褲，定格，一款模式。以設計叫顧客團團轉演馬戲便好，自己？繁花似錦看得還未夠，還要親自演繹馬騮屎忽？

Giorgio Armani 過去一直指摘大西洋彼岸對手 Calvin Klein 不斷向其侵襲原創，抄襲無限。自從看過 CK 年輕靚仔身穿藍布襯衫，登上《新聞週刊》封面，突爾扭轉 Saint Laurent 一度訂立的設計師官仔骨骨（在下偏見，聽見「官仔骨骨」四字，會得作悶！），永遠整齊西裝、黑呔禮服的形象。後世審視，論功行賞；比較稍後成名的 Armani 設計成就或高

名設計師

於 Calvin，不重要，以形象計，二人為祖師爺開先河在衣香鬢影 fashion show 後謝幕，只穿 T 恤牛仔褲，向馬龍白蘭度及占士甸致敬，頗革命性！

為什麼是百合？朋友讀我草稿後笑問……

是的，為什麼是百合？百合無言至可人。

生於幽谷、山嶺、溪岸；樸素、雅淡、寧馨，雖親和而不親近，年年春來四月自放。

拜讀人家文章，細道名師打扮，透過其人自身形象讀出各人心靈嚮往。設計師不一定限穿自家製作，更未必穿上自家新裝招徠當宣傳。啊，Tom Ford，當然是例外；由頭到尾（從身體至時間）都官仔骨骨，自家品牌西裝筆挺。評 Tom Ford，自性感開始，幾乎他的每一張照片你都嗅得

到他自家出品的香水香噴噴，一片活色生香，伸展已故師傅 Halston 一度與 Bianca Jagger、Liza Minnelli、Elizabeth Taylor……等等擲地有聲人物共撐名利場。

現代設計師大概都不走華麗富貴那一套，注重平常生活，猶如設計方向；縱使「婚紗女王」Vera Wang 作品以華麗漂亮著稱，平素便是牛仔褲配有型上衫，悠然自得非常。

Alexander McQueen 的設計論創意同代無人可及，離世後，助手 Sarah Burton 不論白襯衫黑襯衫用來襯托不同顏色牛仔褲，清湯掛麵沒化妝金髮垂肩，設計承襲師傅，讓世人驚喜，為威廉王子太太凱特設計的婚紗清麗不凡，那才是百合化身，無須世人驚喜，靜滲芳香。

Kris Van Assche，Dior 男裝設計總監，才三十六歲，已出任過 YSL 設計師，面相衣裳承襲比利時 / 荷蘭 Flemish 傳統，沉穩、乾淨、北海一縷寒風吹過，冷冽醒神！從日本八十年代解構設計解放出來引申至安特惠普風格，比日本 east meets west 模式更利落，Kris Van Assche 本人的裝扮徹頭徹尾演繹著畫聖 Rembrandt 畫風，傳承不是搬過來抄襲，而是氣質形而上。現世，縱使黑色詩人 Yohji Yamamoto 的裝扮也稍嫌層層疊疊猶似和服的累贅。百合，本輕盈，一莖一花，枝葉互融，純的綠、純的白、微微金黃花蕊點綴，退盡繁文縟節，終結只餘幽香。

國際時尚

伍

THE THIRD EYES
側寫

蔣芸 / 蕭孫郁標 / 文麗賢 / 蕭芳芳 / INGE HUFSCHLAG / 劉天蘭 /
馬詩慧 / ROSEMARY / 陳紅雲 / 鄭海虹 / 陳銳軍 / 亞辰 / 高曉紅

246

蔣芸

他生命中一次又一次
又一次的起飛

是的，他永遠停止不下來；思想及腳步。

一個頂尖的時裝設計師、一個旅行者、一個專欄作家、一個電台電視節目主持人、一個引領時尚潮流的人，他生命中每一次起飛，都在為他的人生積累下無數的閱歷與收穫。

算是一個見證者吧！認識他時，他只是個青澀的剛走出校門的年輕人；人生中的第一份工是在一家製衣廠，當時我已

步入中年，仍在為出版工作打拼，到我退休時，他已順利的開始了設計師生涯，在這片故鄉的土地上，逐漸為人們所熟悉了。他也寫作，也接受訪問，並從沉默寡言埋頭苦幹的少年變成揮灑自如，四面八方開始響起了掌聲……

一張很有觀眾緣的面孔，一副有如荷里活小生般碩長的身形，看似隨意卻不失為一名設計師身份的衣著風格，看似漫不經心的應對卻流露著一副成竹在胸的

淡定；成名後的鄧達智自有其特殊的不拘一格的灑脫。

雖然同在一個城市，但見面並不多，也許代溝也許個人選擇不同；他的世界是熱鬧的、活躍的、不可一日無驚喜的，他正處於感受黃金歲月中滿溢精彩的年代裡。

他滿世界的跑，不斷的豐富著生活內容，也不斷記錄生活的片段、生活的感

悟，從他的文字中看得出對衣食住行的生活態度，以及對細節的要求，及對所生長土地的熱愛、依戀。我也曾經受邀去見識鄧家祠堂每年一度的盆菜宴，瞭解到他一向對古老傳統的尊重，西方教育與時尚追求並沒有使他忘本。

時代快速的變化著，後來才開始有了粉絲這個名詞，我也是從他身上才看到那股澎湃的粉絲熱浪，對於一個並不是明星藝人或公眾面孔的人，在北京在東莞長安鎮、在蔡伯勵老師順德家鄉的河堤旁，連蔡老師也為之瞠目結舌的達智粉絲潮，偶然的相聚也能見證他的努力並沒有白費而且有了不少回報，鎂光燈下掌聲一次又一次的響起來。

他曾經如此熱烈的擁抱那個年代，那個他走出校門後回歸的家鄉，而這一片土地也沒有辜負他，不僅見證了他的成熟壯大也回饋了他這些年來沒有間斷的付出；那個年代，如今是回不去了，而他，正是那個時代的見證人，正如我見證了他一步一腳印的成長到成功的過程而欣慰無限。

送對了

闊別這場合，這氣氛少說也有二十多年了，所幸同行的幾位友人與場內見到的打了招呼的友人也有同感，這才稍微定了定神來。熱烘烘、暖洋洋、燈光黯淡，表演台打橫延伸，令人放鬆的音樂四起，眼前是這位賣花姑娘插竹葉的便服設計師，初見他時，慘綠少年一名，多少年了，靚仔外型不改，倒是增添好幾分成熟淡定神采，從初露頭角到有了自己的品牌，躋身頂尖設計師行列，歲月對於肯努力、肯堅持的人實在不薄，其中最大的好處是有些夢逐一實現。

衣袂飄飄，如行雲流水般，一種悠閒自在、高雅脫俗的穿衣藝術，一套套的展現風華，看得人心曠神怡之餘還怦然心動。沒有錯，這就是鄧達智二○一○新設計，而最讓我眼前一亮的時刻來臨；那一套藍色絲緞的褲裝，舒適典雅而浪漫，模特兒行走之際有如微風翻掀起小小的波浪；一波一浪起伏有致，那份華美如水一般流淌，肩上那一件披風啊，色彩鮮艷、奪目，似曾相識的織錦圖案，既古典又現代，既瀟灑又正式；那種黃不是鵝黃不是薑黃，不是土黃更不是橙黃，只能說是輝煌的黃，——哈，那不正是才幾天才從我手上送出的即興禮物嗎？剛從尼泊爾回來的圖圖，很有心的帶來了這一份驚喜給我，還特地請我吃了一頓牛排午餐，那天中午難得的冬日驕陽照射在大玻璃窗上，原本除了我還有其他客人，黑蠻、小五，還有遲到的鄧達智，甫一進門已留意到他只盯著我身後那匹布料瞧，死勁的瞧，忘神的瞧，並無言語，接著似乎神思飛越了，對於圖圖的招呼心不在焉了，圖圖指著我說：這塊是送給她的，想請你給出個主意……

他的眼光從進門起，就沒離開過這才露出一角的布，圖圖的話他大概也聽而未聞吧，當下，我主意已定，懶洋洋對圖圖說：你送給我的，當然便是我的了，現在，我把它轉送給 William，我呀，怎襯得起這樣鮮艷的料子，太突兀了，瞧我這一身的灰黑，不行，不行，……送給他最好。

此時，你得看看那個人，喜怒不形於色，眼神閃了那麼一下下，未說出口的台詞應該是：固所願也，不敢請耳。這樣的表情已比一聲聲謝謝更叫我受落。如今，看到這一塊料子，在他發佈會上多麼搶眼亮麗，閃閃發光；天衣無縫的配搭，是他賦予了一匹布料新的生命與語言。每一粒種籽有它的生命，每一樣物體也有它的命運造化，人與物，什麼都要講際遇的，我為這一匹布落入這一位設計師手上而感到無限欣慰，如果不是那個午後，如果他沒有出現，如果圖圖不那麼有我心，如果我有些捨不得，那麼又是什麼樣的結果呢？

選自蔣芸女士《蘋果日報》專欄文章

蕭孫郁標

一雙詩人的眼
一顆善良的心

上天眷顧，鄧達智 William 擁有敏銳、豐厚的感受力！

我們友情跨越三十餘年，一路走來，旁觀他把親身所見、所經歷的感受，由眼眸納入心底默默地沉澱。若干時日，感悟之後，透過他的時裝設計、舞台創意、專欄寫作、電台節目、電視訪談及各種媒體平台，以流暢的文字闡述。William 歷來發表的作品，多不勝數，閃耀生輝。（今趟這本鄧達智回憶錄，

當可重溫。）

鄧達智的每一款作品，都有自己的風格「Make a Point」，言之有物。就算只是他一己的感受，一個私密的時尚觀點，即如他的「Own Design，Own Label」自家品牌，被大方分享出去。在這漫長的過程當中，要讚賞他的勤奮；他的自我鞭策；堅守專業精神。很多媒體朋友，公認他是一個幹練的典範。

我認識的鄧達智，是一個善良的人，他追求美善；選擇把目光聚焦在發掘別人的好；寧願從平凡中去發現美。記得他說過：「人人都可以分享靚嘅野，開心嘅事。」William 的積極樂觀，造就了他的正向思維。對人處事，都傾向好的一面，為他人設想。遇有事找他幫忙，沒見過他會推搪；遇有工作委託，見他歡歡喜喜去完成，為求客戶滿意，不惜累壞了自己；遇有相識的人碰上坎坷，他必定輾轉找機會表達關懷勉勵。

曾經邀 William 為我倡議的退休人士「3G：Do Good，Feel Good，Look Good 圓滿完成人生輔工課程」主持「優雅的儀容工作坊」。面對長者學員，他特別強調：「退休之後，要對自己好啲；買衫唔好貪平，係貼住肌膚嘅，一定要揀好嘅質地。」叮囑的話語，隱約散發一絲對老人家的善良悲憫！

William 熱愛生命，奉行「Work Hard，Play Hard」。經歷兩次身體大手術，也不見他慢下來。每年工作行事曆排得滿滿，佩服他總會找到一些罅隙日子，編排他最喜愛的活動：旅遊與美食。此中，他珍惜友情，不吝與好友分享歡慶喜樂，千里迢迢也無妨。對朋友的體貼，真是無話可説！尤記得一次在北京，他捱了三個小時的「的的」塞車，就為到四環外接我去「1949」餐館晚飯；另一次在倫敦，為介紹與 Jimmy Choo 見面，特別遷就我赴 Chelsea 區，訂「Daphne's」品嚐意大利菜……無數次窩心的感受講不完。確知道 William 是真正「愛錫」朋友。

鄧達智的成就，有目共睹。我但説豐盛人生最大的成就，是有緣遇上傾心的人。William 與 Clement 陳梓欣共諧連理。婚後，二人親密地分享天賦的感受力，以愛共渡美善。每次我見到他倆，我都大聲的宣告：「你們要幸福啊！」

鄧達智愛香港！道地的新界元朗屏山人，懷著濃濃的鄉情，以宣揚香港感受為己任。我們為他驕傲。

惦起舊時書法老師給我練習的選句：
「一雙詩人的眼，
一顆善良的心。」

William 今番再努力筆耕新書，邀我作序，就以此選句冠之！

鄧達智，感恩有你為友！送上祝福！

文麗賢

時間就是這樣走過了,已記不起何時何處認識 William 的,還是他好記性,原來我們第一次見面是一九八二年,場合是香港貿易發展局旗下 *APPAREL* 雜誌,召集一眾香港時裝設計師,拍攝一輯宣傳照片,用作推廣海外市場。William 是生面口的一位,這小子眼仔睩睩、純真青澀,面上流露著好奇。

一九八四年我聯同幾位設計師,成立了香港時裝設計師協會(HKFDA),適逢霍氏家族在廣州的白天鵝酒店開幕,朱玲玲邀請我們協會到他們酒店舉辦一場時裝表演,William 也參加了,那是我們第一次同台做 show。兩、三年後,時任 HKFDA 主席的我,負責協會每年兩次的盛大時裝設計師匯演,我和 William 多了機會接觸和合作,也頗談得來。我

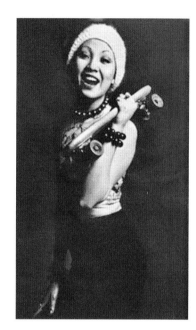

欣賞他的才華，有自己的獨特想法，好學兼且興趣多元化，不斷完善自己。他是我認識的本土時裝設計師中，最著意 fashion history 的一位，這於設計工作是很重要的一環。我最羨慕他的記憶力強，幾乎過目不忘。我喜歡參與時裝表演的他，每次都很投入，用心設計表演服裝，堅持用自己花心思挑選的音樂，所以出來的效果都能突圍，能吸引傳媒關注，而他也懂得 PR 之道，與傳媒建立了良好關係。

我絕對相信世事沒有免費午餐，設計師要成功，只靠才華是不足夠的，要有 passion 加勤奮。設計師的靈感來自生活，包括學習、閱讀、旅遊、藝術、音樂、電影、美食、朋友等等，William 就是有齊上述的條件和實踐，我見證著他就是這樣成長的。今天的他，已不僅是戴著時裝設計師的帽子，而是進展到電台節目主持、飲食達人、專欄作家，更出了多本書。不過，我一廂情願，希望他回歸時裝界，繼續發揮他的才華，更上一層樓。

THE THIRD EYES

蕭芳芳

鄧達智的可愛、可敬，在於他永遠保持赤子之心，去創作、去開拓、去愛。

傅雷説：「所謂赤子之心，不單指純潔無邪，指清新，而且還指愛！……這個愛決不是庸俗的，婆婆媽媽的感情，而是熱烈的、真誠的……忘我的愛。」

「弄學問也好，弄藝術也好，頂要緊的是 humain，要把一個『人』盡量發展，沒成為 XX 家 XX 家以前，先要學做人……。」

達智就是不懈地發展成一個 humain 的人。

跟他在一起，總讓你覺得海天遼闊，且充滿人味兒。

我們都愛鄧達智！

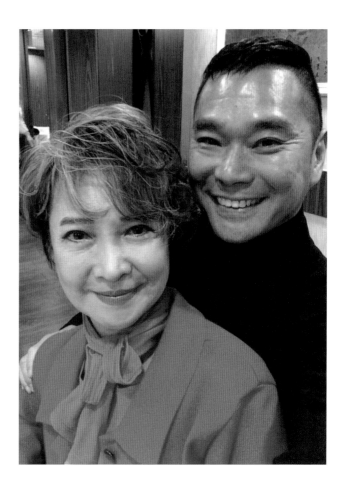

Inge Hufschlag

I met William in 1992 at the Hong Kong Fashion Week, my first ever visit the then British Colony.

What an amazing place!

I saw many young, hungry talents.

William?

For him, fashion is a form of cosmopolitan and cultural communication, an international language which is thoroughly communicated.

William Style is a brilliant balance between tradition and innovation.

For me, he combines the best of East and West in an absolutely intelligent way.

The outcome: timeless fashion with distinctive personality—my favourite!

劉天蘭

活該

我這位老友記怎麼就能把活過得如此淋漓？時裝、旅遊、飲食、寫作、廣播、親情、友情、感情、婚姻、文藝、運動等一直豐富而持久地在演繹經營，忙碌而明顯地享受著，令人一面看得累一面艷羨。

前幾年以為他會因手術過後收斂一下那停不下來的滿山跑，對不起誤會了，老友記元氣未復又到處飛了，未幾還拖著另一半飛得更密更廣更遠，上天下海體驗世界，沒完沒了，要他停？難！直至膝蓋抗議或疫情限制他老兄不得不慢些少，是些少而已。

別以為淋漓等如瞎忙碌，分別太大，當中講究的是選擇和質素，淋漓地過活，不是應該的嗎？鄧生成功地活出一個該來！

活得淋漓和好奇貪心有沒有關係？看來
有一點兒，對做藝術創作的人來說，好
奇貪心就自然會多吸收多啟發；作為時
裝設計師，鄧達智熟悉時裝發展史及當
代流行文化，加上不斷開拓眼界的周遊
列國，配合他驚人的觀察力記憶力，轉
化後古今東西方視野和靈感不難在他的

時裝作品中自然呈現，假若他沒有活得
如此淋漓，作品不會長這個樣子。

鄧達智呀鄧達智，在保重龍體的先決
下，劉姑娘祝願你繼續活該！活該繼續
淋漓！

馬詩慧

仍然記得嗰一次⋯⋯初出茅廬的我首次有份在一場模特兒畢業 show 擔任其中一位主角，完 show 之後，有一位高大威猛俊朗瀟灑的男仕走到我面前自我介紹，他就是著名時裝設計師鄧達智先生！或許我只記得重點，他並沒有說太多，他跟我說：「你叫咩名？」我說：「Janet Ma！」他說：「你好好，好有 potential！你得㗎！」自此便開始了我倆的情義結。

原本答應鄧大師會為他將出版的新書寫百萬字的序言，但執筆之際，發覺我們之間的千絲萬縷並非筆墨所能形容，我們以 bro 相稱就可想而知我們的關係盡在不言中，心照！一個不但對時裝充滿熱誠，更在不同範疇如旅遊、飲食、音樂⋯⋯都有著獨特品味的人，好友遍天下，人生經驗豐富，「but the best is yet to come my friend」！

Rosemary

Dearest William,

I can still remember the first show I ever walked for you 23 years ago. It was at the Mandarin Oriental Clippers Lounge and you had me open the show. Little did I know then that that would be the beginning of an adventure filled life long friendship. One of my fondest memories was our shoot in Budapest. We literally raced through the city in a van, pulling up and shooting at as many spots as we could within a day. Those would be some of the most majestic shots in my portfolio to date. Over the years, your collections have conveyed such talent, strength and confidence, a true testament of the person that you are. You are a gem of a designer with a beautiful soul. You were there for me during the good times and the bad. Thank you for everything! It has been a real honour knowing you and I cherish the friendship that we have grown to have.

Much love,
Rosemary

THE THIRD EYES

陳紅雲

跟 William 相識似有一個世紀之久。記憶像水一樣打磨著往事，讓一切如瀉地珍珠，卻怎麼也串不起來了。

友情是什麼樣子？像他畫的時裝圖，一筆一筆地寫在紙上，或如裙子的飄逸，或像帽子百變的模樣？在我的衣櫃裡，一襲手繪玫瑰紅色絲巾，一條黑色紗籠裙子，還有那頂戴在女王和少女頭上都那麼完美無瑕的小禮帽，都被我小心翼翼地珍藏著，那是 William 送我的月光寶盒，夢呆著的地方。

他是香港的半世風華，只要他從大街上一轉角，整個時尚界就消失了一半往事。他有一百種迷倒男人的方法，有一百種迷倒女人的方法。記得他曾不經意地說，女人最美的是後腰，她回眸時纖長的深槽，是男人的「死穴」。我瞬間明白了為何他的「御用」大模羅莎可以在 T 台上回眸下腰，幾乎要斷掉的驚人定格。

煙花升空，水銀瀉地，記得九十年代 William 的傾城時裝秀，至少有一半人迷失在音樂中，忘了眼前服裝的絢爛；而另一半人則盯著台上衣袂飄飄，卻感覺四周如窒息般的美。在夜的兩端，人們

甚至來不及融合——那個年代，那場秀絕對是廣州最大的造夢。

那些年 William 是一個飄忽的存在，一會兒聽他說西班牙小酒館的弗萊明戈，一會兒聽他細數海邊走在月出日落的日子。記得那時候我約他寫稿，他不是在機場匆匆而就，就是在哪個歇腳處龍飛鳳舞，等這些「天書」傳給我，那些破譯所花費的功夫，恨不得逼他請我吃飯。

William 有標配的一身黑衣，標配的一覽無餘的笑容。但是，他的行、住、做、臥卻沒有標配。在 T 台上他可以是個「壞孩子」，他可以把維多利亞時期的高貴冷傲，地中海南岸的神秘莫測，還有中國的山水古意，在台上恣意綻放。他在創造著新的格調和審美，而這個屬於他的世界，他一直在揮灑心底裡那份滿滿的童真快意。

他在地球上浪跡，在畫布上漫想，在 T 台上逐色與放空。當他停頓的時候，便是心駐身住的一刻。記得有一年，我正要離開春光爛漫的西湖，便收到了他來踏青的短訊。也許是當日煦風撲面、心情太好，我給他留了幾個字：人生得意須盡歡。

沒有冗長的期待，沒有寸心如灰，我們能留住的，都是煙花般的真實。

上天有時候會給我們放假，我度過了幽幽的日子，他也忽然消失了多時，歲月在某一刻捆綁了我們。但是，「在有皺紋的地方，說明微笑在那兒呆過」。從今往後的日子，地球會在它的畫軸裡展現更加難以言喻的滄桑。但是，對於一直一直遙望遠方的人來說，注定不會讓夢枯萎，讓聲音生銹。

希望青春不是用來浪費的，生命不是用來虛度的，時間不是用來拆散朋友的。

好在，T 台在，音樂在，霓裳在，星空在，William 在，我在。

鄭海虹

構建時尚的
精神家園

三月份的一個深夜，鄧達智在微信上給我留言，希望我為他的新書寫一個序，不經意間，我才發現我們相識已經十八年了——我從一個不知時尚為何物的「菜鳥」（註：新手）到成為一個資深時尚編輯。這些年，我們一起經歷了廣州時尚產業的高光時刻，也一起經歷了這個圈子由喧囂走向平淡。

記得二〇〇二年的夏天，我去珠海參加一場活動，活動的壓軸時裝秀是鄧達智

的高級訂製系列，活動結束回廣州的專車上，鄧達智和我聊開了，對於當時剛入行的我來説，他就是明星，而我是一個不知道時尚為何物的「小白」，但機緣巧合，我們在車上不著邊際地聊了起來，竟有了投緣的感覺，那一天，是我們友誼的開始。

當時剛入行的我，與所有剛接觸這個圈子的女孩一樣，對時尚圈充滿好奇和仰慕，常為絢麗的 T 台而興奮。那是一個廣東服裝本土品牌蓬勃發展的時期，每天都有新的服裝品牌粉墨登場，廣州因此成為最重要的新潮成衣品牌基地。我很幸運，我採訪的第一位服裝設計師就是鄧達智，他為我打開一扇門，拉近了一個遙遠耀眼的世界與我的距離。記得那些年，每一次做採訪都讓我受益匪淺，是他教會了我如何看待這個令人眼花繚亂的產業，讓我學會如何瞭解其中的規律，去感受其中的意義，從而不被潮流左右。

多年以後，再細細品味鄧達智的設計，依舊會有感動——他對女人的瞭解如此深刻，以至於在他的設計中，總能讀到：女人的身體如流水般靈動，女人的心思如夢幻般多變。這就是他的一貫主題，並超越了浮誇的潮流，以及時代的印記。他曾經跟我説過，風格遠比潮流重要，所謂時尚，在抽絲剝繭之後，是一種精神生活的追求。

作為一個服裝設計師，鄧達智把他的大部分時間用於遊歷世界，用他自己的話説，「我是一隻沒有腳的小鳥，不會在

一個地方待太久。」與其説他旅行是為了設計獲取靈感，倒不如説他更享受走天涯的生活狀態。但讓我佩服的並不在於他去過多少地方，每年飛越多少萬公里，而在於他永遠保持著對世界無限的好奇心。比如我的家鄉汕頭市，這座小城市便是鄧達智摯愛的城市之一，一盤鹵鵝，一條魚飯，一杯單樅都可以讓他激動，只要把他拉進牛肉火鍋店，就能讓他放棄有所的節食原則。正是這種充滿熱忱的生活態度，讓其在服裝創作上不拘一格。

鄧達智既是設計師又是旅行家，他用筆記錄每一段旅程，用服裝記錄城市的變遷。鄧達智曾把九龍皇帝的塗鴉搬到時裝上，令其大放異彩。那是我喜歡的系列之一，它更像是以時裝的形式記錄一座城市的記憶，而這段記憶也因時裝的呈現變得更前衛。對我來説，因為這個系列，我才知道九龍皇帝的傳奇故事。

記得有一次和鄧達智站在元朗鄧氏祠堂外的小廣場上，他感歎家門口的田園風光，也漸漸被城市所覆蓋，正如很多正在變化中的城市，越來越時髦，但熟悉的街景卻越來越少，幸好我們可以用影像，用文字，用畫作……記錄時代的更迭。但此刻，我想説的是，鄧達智一直在時裝的語境裡，記錄這樣的變遷，構建時尚的精神家園。

陳銳軍

「百厭」往事

William 近來要出一本新書，邀請了若干摯友寫下他們的觀點、角度與感想，在下居然忝列其中，嚇得我趕緊喝口涼茶壓壓驚，認真思考我與 William 的交情。

其實一開始 William 的眼裡並沒有我，只有我身上穿的那件衣服。

大概是一九九六年吧，那時 William 已是香港時裝設計師中最早與內地接觸的人了，經常來廣州、北京參加許多時尚

圈的活動。我當時正好在一本時尚雜誌任職，曾短促採訪過 William。然後有一次又碰到他，問他還記得我不？他嘴裡連説：「記得記得！」可臉上的表情分明卻是極力在腦子裡搜索這人誰呀？我也沒説穿，點頭笑笑就過了。不一會兒大家一起吃自助餐，就在我倆端著盤子擦肩而過的時候，William 忽然回頭説：「咦，你是 CCDC 的？」我一楞，原來我當時身上穿了件 CCDC（香港城市當代舞團）的 T 恤，CCDC 的創辦人

Willy（曹誠淵）是我好友，他同時也是廣東實驗現代舞團的藝術總監，而我因為拍攝了不少廣東實驗現代舞團的劇照，還被他們聘為特約攝影師。沒想到 Willy 竟然也是 William 的死黨，就這樣，只認羅衣不認人的 William 算是真正和我認識了。

現在有種説法，判斷兩個人關係鐵不鐵，不是看他們互相説了些什麼好話，而是看他們一起幹過些什麼「壞事」。

而 William，本就是香港時裝界出了大名的「壞孩子」，近朱者赤近墨者黑，我和他交往二十多年，估計也被熏得差不多了。

William 曾在香港《信報》開了很長一段時間的專欄「智百厭」，「智百厭」是「至百厭」的諧音，粵語意為「極頑皮、特淘氣」。文章不少就是遊山玩水、東拉西扯之事。其中有一篇〈吃食風景〉，開頭就是一句：「我是一個貪吃，甚至淫吃的人。」此言不虛。William 長得人高馬大，一看就是食慾旺盛之相，完全不像香港土著居民，但實際上他們鄧氏家族在香港的歷史可以上溯到南宋。每次來廣州，他總是尋找美食吆喝一幫朋友聚餐，而且標準很簡單：要麼地道，要麼特別。SARS 之前，他還挺喜歡吃野味，什麼禾蟲、蠍子、水魚、禾花雀、蛇、狗都不在話下。記得廣州番禺有個廈滘村，村頭有棵大榕樹，榕樹下是一家簡陋的小吃店，外表看上去尋常無奇。奇的是牆上貼的一張招牌，上面寫著「四大美人」：西施貓、昭君兔、貴妃蛇、貂嬋鼠——這就是他們的四大招牌菜。就衝著這些野味，那些年，我和 William 常常呼朋喚友，跑去嘯聚村頭。小吃店走幾步就到了珠江邊，傍晚開車過去，還能看到一點江畔的夕陽餘暉。小吃店周圍沒有民居，全是樹林。到了晚上，四面暗黑的夜色中，只有燈光下我們喝得發紅的臉龐在晃動。為了防止頭頂掉落榕樹葉，店老闆還貼心地拉了一張網。網外一片夏蟲呢喃、牛蛙鼓鳴；網下卻是觥籌交錯、歡聲笑語，真是瀟灑人間，快活自在。

不過，William 其實也是有貪食之心而無貪食之福。多食易胖之外，有時食得過飽消化不了，還要跑去洗手間摳喉嘔吐。特別是後來消化系統出了毛病，就更是只有看別人狂吃的份了。SARS 之後，我也對這個問題進行了深刻的反思，後來想通了一個道理：其實萬千年來，我們的祖先茹毛飲血，什麼野味沒吃過？為什麼就只篩選了今天常吃的這些食物？乃是因為經過無數的比較，還就是今天常吃的這些食物口感最好、對人體最有益。野味為什麼只能燒烤、紅燜？為什麼要加大量的香料？就是因為野味的肉質粗糙、氣味過騷過羶，只能用這些辦法來掩蓋。搞明白了這個道理，也就沒必要再熱衷吃什麼野味了。那些年，William 大食四方，引來一位叫 David 的香港朋友笑他太「貪婪」。其實，古人說「貪婪」是把「貪」和

「婪」分開來講的：「愛財謂之貪，愛食謂之婪」。在我看來，William 除了「婪」過以外，愛不愛財沒看出來，但愛看電影、貪愛收集影片光碟是肯定的。我曾去過他在香港元朗的老宅，書房裡堆滿了書、雜誌和 CD、VCD，那架勢已經不像私人收藏了，倒像是圖書音像資料庫。所以後來我曾多次建議他把不看的圖書雜誌音像製品捐給內地圖書館，因為這些大多是國外的時尚讀物，對當時的內地時尚界來說還是比較稀缺的資源，為此我說願意利用人脈幫他聯繫廣州的省立中山圖書館，爭取建一間以他名字命名的時尚研究資料室。不過，William 可能因為太忙，這事後來也就不了了之。

九十年代時，William 往返廣州、香港兩地，每次見面必帶一堆 VCD 送我，像楊德昌的《牯嶺街少年殺人事件》、《麻將》，侯孝賢的《童年往事》，還有國外的《伊豆舞女》、《理智與情感》等等，這些都是他在香港紅極一時的音像店 HMV 中買的正版 VCD，每張都要六、七十元港幣。這對同樣嗜碟的我來說可謂正中下懷。

不過很快，內地的盜版市場就猖獗起來，只需要花七、八塊錢人民幣，就可以買到國內外電影的 DVD 光碟，新片老片都有，這個誘惑對我們來說實在太大了。那時廣州有好幾處專賣盜版 DVD 的地下市場，天天人頭湧湧，裡面也不盡是販夫走卒之徒，不少也是有頭有臉的人物。我就曾陪過台灣一位大師級的名人去「掃貨」，這位大師一到小店裡就兩眼放光，這也要，那也要。老闆一見來了大主顧，就說：「乾脆我帶你們去庫房裡挑吧！」大師說：「慢！等我先去買兩個大袋子來裝！」結果他一口氣買了四、五百張碟，花了好幾千塊錢，把兩個大號旅行袋塞得滿滿的。真不知他後來出境時會不會被海關懷疑是走私光碟？

可以想像，William 聽到這樣的事，自然大喜。記不清和他去了多少次人民路的 ×× 商場了，也記不得是不是和 William 一起經歷了一次「險況」，反正有那麼一次，我們正在店裡挑碟，突然外面一陣喧嘩，有人驚跑，有人壓低聲音喊：「工商來了！」這個商場其實有數十家小店，平日擺在外面的都是正版貨，一有風吹草動，他們就迅速把盜版碟藏起來。可是那天工商來得太急，而店裡的盜版碟鋪得一地都是，來不及收

了。只見老闆果斷地把捲閘門往下一拉，又「啪！」地一聲關掉了燈，叫我們別出聲。只聽捲閘門外一陣腳步聲匆匆過來，似乎還有人扒著捲閘門縫朝內裡張望，我們屏住呼吸，既緊張又興奮。一會兒，平靜了，老闆又「嘩！」地一聲拉開捲門，淡定做他的生意。

說了半天，這些和 William 的職業——時裝設計師都毫無關係。是啊！沒關係就對了，William 本就不是個按部就班的人，他其實最喜歡幹的事就是不務正業、遊山玩水。我記得他搞過一個服裝作品系列就叫遊山玩水」；還在香港新城電台開過一個也叫《遊山玩水》的訪談節目，每周三晚上和主持人聊兩個小時，甚至還兩次請我去當他的嘉賓在直播室裡瞎聊。

二〇〇二年我有機會和 William 一起去新西蘭南島自駕遊。那天出尼爾遜（Nelson）往西走，一路都是新西蘭式的田園風光，世外桃源一般。陽光燦爛著，我用剛買的一台美能達（Minolta）數碼相機（那時數碼相機剛開始流行）不停地掃射。走走停停之間，我們的車衝過了一道小橋，突然，William「嘩！」地一聲驚呼，把正開車的我嚇了一跳。

William 叫我趕緊打方向盤掉頭，說橋下好多石頭。我們轉下去，果然好大一片河灘，清澈的河水陽光下泛著鱗光。一向嗜石如命的 William 興奮地撲了過去，瞪著貪婪的眼睛開始尋找他的獵物。

雖然我對石頭並不發燒，可也不得不承認，這裡的石頭的確很美。這條河奇就奇在河底沒有泥沙，全是石頭，所以河水是透明的，水裡的石頭有白色、黃色、綠色、褚紅色的，因為水的折射放大作用，紋理顯得特別清晰。剛開始我還在幫 William 找石，我甚至找了一塊橢圓形的石頭送給他，那石中間有一圈天然的環形槽，槽中心又有一個凹點，整個石頭看上去就像陰刻的一隻眼睛，渾然天成。後來我更覺得不留幾塊美石也太對不起自己了。就在這時，我的眼裡出現了一道與眾不同的綠色：「玉！」我在心裡驚呼一聲。

這塊石頭的石質明顯與別的不一樣，呈半透明的淡綠色，感覺很溫潤，拿在手裡似乎有溫度。大概這就是古人說的「璞」吧？我有點不敢相信自己能揀到玉，William 接過石頭一看：「嘩，真的是玉！」這時我才想起之前看過的資料上說，這條河產玉，許多當地土著毛利

人以此為生。William 隨即把羨慕嫉妒變成了更加瘋狂的搜尋，最終他不得不脫下風衣包起一大堆石頭吭哧吭哧地搬上車。而僅僅這一塊璞玉，已使我感到富甲天下了。

一個星期之後，我們的車尾箱滿載著沉重的美麗踏上了歸程。回程其實很痛苦，因為我們一路都在為可能行李超重必須對美石取捨而傷腦筋——儘管我們的機票是商務艙。有時走到河邊、海灘，我和 William 不得不下來躊躇半天，最後從車上捧著幾塊美石放到地上，萬分內疚不捨地與石作別。最後上飛機的時候，我的行李 35 公斤，超出商務艙限額 5 公斤，還好，新西蘭航空服務櫃檯的漂亮小姐姐沒跟我計較，當然她也不會想到，這箱子裡至少一半的重量是石頭。

旅行其實就是縮小版的人生。你想得到一切，是因為你有年輕的本錢去得到；也許走到後來，你就得慢慢學會做減法了。同樣是在「智百厭」專欄裡，William 曾在一篇文章中寫道：「如果你這個時候問我只能帶兩本書到一個小島上去，我會帶哪兩本？我會貪心地再回問：可否帶兩本半？一本是吳敬梓的《儒林外史》，一本是羅維明的《八分遊》，而另

外的半本，是廣州《瀟灑》雜誌副總編輯（註：實為編輯總監）及攝影家陳鋭軍的小小攝影集《夢回西藏》。冊子很小，跟我的手掌大小相近，但憑著陳君的角度、心情與技巧卻可以去得很遠很遠。」

多謝 William 抬舉，實在愧不敢當！這個人情我必須還，不知這篇拙文是否可以充數？

哈哈 William，千喜百厭兩心知！

亞辰

詩意和美的
時裝攝影

二○○一年初，廣州服裝行業以「廣州
服裝設計師協會」的名義舉行「廣州十
佳服裝攝影師」的評選。我參加了評選
並獲得了稱號。就在被評選的當天晚
上，我接到了服裝設計師方靜輝的電
話，邀我出來跟娟子和鄧達智認識一
下，剛巧兩人同是今次十佳服裝攝影師
評審的評委。娟子是京城著名時尚攝影
師，跟方是北京服裝學院的校友。他倆
跟鄧達智同為時尚圈的好友。而我跟方
則為識於微時的畫友。至於鄧達智，我

當然知道他，著名的華人服裝設計師。九十年代聽過他在電台做節目，看過他在報紙雜誌上撰寫文字。尤其是他寫他姐姐去世時的那一篇，讀後頗令我受到一些震動，難以忘懷。剛巧，我在二〇〇〇年聖誕節那天做了腰椎間盤手術，整個人委頓不堪，粗服亂頭，正考量是不是從繁重的影樓工作中脫身而出，轉身蜇進一個值得四處向人炫耀的職業。就這樣，我們認識了。一切或許始於那個夜晚，那個當下。

不久之後，鄧就邀請我拍攝他的最新服裝設計系列。拍攝之前我徵詢他的意見和要求，沒想到他表示沒有任何意見和

要求，只管跟著感覺走就行了。這種給予攝影師的充分信任，著實使我驚愕不已。僅僅是一種氛圍，即可打開一扇塵封多年的窗戶。不用說我們的初次合作是成功的。在多次的拍攝後，我逐漸嗅出了氣味：他的設計表面上追逐的是流行元素和功利性，但還是可以看出其貫穿始終的內核，那就是詩意和美。它是現實的提純物，是失而復得的時間與記憶，同時也是徘徊游離的隱喻與象徵。在詩的境界與現實之間維繫著微妙的平衡。攝影方式通過風格和主題加以表現，般配的分寸感，就能得到清晰的辨認。

有一次，鄧向我提到他特別喜歡設計，

我聽了覺得有點突兀，怪怪的。我問，什麼設計？他沒有回答。我心想，你不已經是服裝設計這個行當裡的大腕了嗎？當然，藝術或設計有如一座樓宇大廈，外面看是燈火通明，紛繁錯雜，內裡卻是層層相通，無限敞開。他在一篇報紙專欄中寫道，曾經給我建議採用時裝結合繪畫這種攝影方法，也即「畫意攝影」。是不是有此建議過，我已經忘了。至於說一個攝影師能否有獨特、確切的觀察方式，並找到恰當的語境，把這一方式表達出來，並被賦予某種固定的形態，這的確是一扇很窄的門。藝術

設計或創作實際上只是瞬間意念的一些閃現，它不期而遇，又悄然而去，何況時裝攝影也只是「二次創作」哩。

在歐美的時裝攝影之中，一重寫實，一重寫意；一重具體清晰，一重模糊混沌；一重簡潔含蓄，一重繁複與完整。我在吸收這些手法的同時，又將繪畫元素注入其中，有效地避免了攝影簡單化和功利性。我曾經在鄧的時裝發佈會上現場即興畫畫，畫在穿著空白服裝的模特兒身上。顯然，鄧也試著如何超越時空限制的各種問題，如何將帶有詩情畫

意的抒情語言和富於象徵意義的結構方式鋪錦堆繡地交織在一起。從某種程度上看，雅與俗都不確定，都很脆弱。

每個人都在尋找、碰撞，一旦撞對了門路便能擦出火花，便能登堂入室，最終設計師和攝影師成為了對方的鏡子。每一次我們合作的攝影作品幾乎都成為時尚雜誌的大片或封面，要知道許多客戶都在那裡花費不菲投放廣告。二○○六年，我們為一個客戶到歐洲拍照片，路過維也納時，在街頭擺賣雜誌的地攤上意外地發現了我們的作品，在一本較厚的歐洲時尚雜誌的中間頁。既非廣告，也非個人推介，誰提供這些圖片的呢？是個謎。到最後，鄧還是忍痛掏了相當於七百元港幣的價錢買下一本。

德國著名作家湯瑪斯·曼（Thomas Mann, 1875-1955）在晚年曾經對一些文學青年談過這樣的話：「我趕上了偉大的十九世紀文學的尾聲，我是幸運的，而你們即將面臨的時代是一個淺薄的時代。」在這裡，湯瑪斯·曼預言了一個小說蕭條時代的出現。事實上，之後的小說作家一直置身於困境之中。鄧達智在一篇報紙專欄中寫到，「自從腳踏實地的人間世移花接木去了網路，

再沒有新晉設計師為大眾普遍認同，時裝紙媒已死，著名商場、百貨公司的網購力及時裝全球化、一體化的催促下，越來越失吸引力。」相同的一縷陽光也曾照亮過去的街角，那麼一場大雨會不會打濕現在的衣服？

去年，鄧達智告知我他要出一本書，作為一個資深服裝設計師的回望，回望逝水年華，歷變遷而初心不改。書中將會大量採用我的攝影作品，要好好梳理一下。事實上，從二○○一到二○一三年，中間有兩年斷開，但也有十年的時間跨度，所拍照片以海量或雲量來形容並不為過，況且大部分照片都為傳統相機正片拍攝，要找到原始存檔再經數碼整理，工作量不可謂不大。翕集、翻閱這些舊作時，多少有點陌生感了，拍攝的時間和地點幾乎可以覆蓋了那些年代的所有生存空間，也驚異於自己在十年間的變化，不求刻刻「停車坐愛楓林晚」，但求歲歲「相看兩不厭」，敝帚自珍吧。再後來，鄧吩咐我給這本書寫一個序言，書名還未起，印刷開本、頁數也未定，隨便寫吧。當我信步而行地寫下以上這些的時候，攝影已在我的生命之中消失很久了。

高曉紅

鄧達智，
從時裝宣洩美感

他獨來獨往地在地球上遊蕩，優雅、瀟灑的外表裡裹著一顆高貴又自由的心。

知道鄧達智是從一本香港雜誌上。文章裡講他如何使香港的時裝設計有了品味，總之是紅透了香港的天。也許是出於北京人的偏見，一向對香港人沒甚好感，也就順其自然地對文中主人公沒感覺，心想：能有什麼設計！

認識鄧達智是在廣州中國大酒店。那是

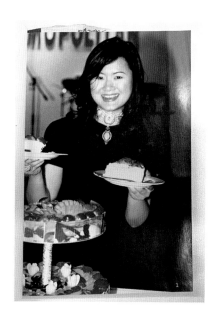

兩年前廣州電視台主辦的一次時裝設計師聚會。我們一行北京人，一下飛機就拖著箱子直奔大酒店二層的自助餐廳。趕早班飛機的勞碌和北方冬季的寒氣，還寫在每人的臉上、身上，實在需要喝杯咖啡化解一下。剛把手裡拎著的厚重大衣搭在椅背上，就見我們隊伍中最德高望重的某女士被一高大、俊美的男人擁抱住，表演起西方人的見面禮。某女士的滿頭銀髮在男人一襲黑衣的映襯下，顯得格外動人。我不由得微笑起來，並認真打量一下那陌生人：高大、勇武的身材在周圍一群靈秀、嬌小的南方人中間略顯得有些「跳」，即使我們這些北方人也會眼前一亮；舉手投足間的優雅、浪漫，既像美國式的大男孩，又充滿了英國式的紳士風度；那一襲黑衣、那純真的笑容，分明有種遠離塵世的神秘，神情中卻又時時藏著些憂鬱。大家終於平息了最初的情緒，端起咖啡慢慢啜飲的時候，有人告訴我，剛才那個「作秀」的男人，就是香港著名時裝

設計師鄧達智。哦？感覺有些意外，竟脫口而出：他不像香港人嘛。

也是在那次活動中，第一次感覺鄧達智的作品。早早聽說他的東西如何如何，真的要面對了，不免帶些挑剔的眼光。第一組是銀色與黑色彈性絲絨做的晚禮裝，高貴、精緻，充滿貴族氣。我平靜地默默感受著，直到最後一位模特消失在暗影中。第二組出場了，我一下坐直身體，注意力被迴響在大廳裡的音樂吸引住，那是歌劇。隨著模特的緩緩移動，我漸漸興奮起來，就像每次看到、讀到個人色彩濃厚的藝術作品時一樣。那也是一組晚裝，卻與前一組大不相同：偏大襟、盤扣和苗族花邊的繡片，出現在歐洲古典式禮服上，濃郁的東方風情，與同樣濃郁的西方神韻融會在一起，加上最流行的褶皺面料，和蓬起的紗裙下襯著的報紙，一切都簡潔、完整又充滿靈氣。沒錯，這就是他的作品，那種令人驚訝卻又成熟完美的組合，的確應該是他的手筆。事後他解釋說，在裙子下面襯報紙是他的一個小幽默。當時只想試試怎麼才能讓裙子撐起來，順手拈來的報紙卻做到了，那就讓它呆在那兒好了。

細細品味鄧達智是在以後的接觸中。我們接觸不多，但每次似乎都會有新的感受。原來他祖籍河南，後經山東、江西到了香港。雖是生長在香港，在加拿大和英國所受的教育彷彿烙印更深。怪不得覺得他不像香港人。可細究起來，鄧氏家族竟是香港有名的古老大家族之一。他國語說得不好，每個字都咬得太緊，不像一般香港人說國語，倒更像外國人學中文。他不喜歡別人說他受加拿大文化影響，因為他認為加國文化品位不高，他喜歡提起在英國求學和遊歷歐洲的經歷，在他心目中，歐洲是一塊充滿了文化的土地。

每次見到他都是大男孩般地出現，文雅地與每個相識的人打招呼，笑起來一副很開闊、很文化的樣子，受到別人誇獎，便拖著長音應一句：「沒——有啦。」他英文名叫 William Tang，大家都喜歡叫他 William。無論 William 走到哪兒，總是有很好的人緣，也許是因為他生性隨和，也許是因為他不像他的同行那般盛氣凌人、不苟言笑。一次在北京的活動中相見，正是會後主人招呼大家午宴的時候，宴席按設計師、領導和記者分了三桌。設計師們都氣宇軒昂地入席了，只有 William 還繼續著他與

一位記者的談話。等到記者們也被安排入席時，他就索性坐了在記者席上。活動組織者和同行幾次來請或招呼他入設計師席，William 都回答：我就坐這兒，大家可以隨便聊聊。知道午宴已進行了一段時間，那邊一位香港設計師還大聲招呼著：William，到這邊來。我第一次看到 William 臉上出現不悅的神情，他依然有禮貌地點點頭，卻又堅決地擺了擺手。席間大家聊得很開心，因為 William 的堅持而有了一個小小的默契，在融洽的氣氛中不時爆出幾聲精彩，引得那邊的設計師和組織者好奇又茫然地頻頻顧首。

當然 William 也很懂得媒介宣傳的意義。當在座的某雜誌記者提出採訪要求時，他便拎出那隻大號黑色雙肩背囊，從裡邊翻出一堆照片分發給大家，凡是他本人的照片，都仔細地在每一張背後簽上名字。也許這便是不喜歡他的人所說的「善於推銷自己」吧。

不知為什麼，我總是從 William 的輕鬆、灑脫中感受到一陣隱隱的傷感和憂鬱。直到讀了余秋雨收入《文明的碎片》中〈鄉關何處〉一文，才彷彿釋然。余先生寫到：「真正的遊子是不願意回鄉的，即使偶爾回去一下也會很快出走，走在外面又沒完沒了地思念，結果終於傻傻地問自己家鄉究竟在哪裡。」莫非 William 便是所謂真正的遊子，他的憂鬱中隱含著濃濃的鄉愁？在元朗鄉間一直讀完初中，心早就飛遠的他終於可以離開香港去加拿大讀高中，許多出國讀書的孩子淚灑機場，只有他是極開心地笑著。從此，歐洲、美洲、非洲、中東……William 像一個孤獨的靈魂，獨自徘徊在千山萬水之間。即使後來返回香港，當初也是陰差陽錯。他本想經香港到內地旅行的，不知怎麼在香港一留就是多年。當然，其間他仍是頻頻出遊。意大利、耶路撒冷，他最喜愛古老的地方，也許是緣自古老家族的身世？從小他的記憶裡便已有太多有關人、有關事、有關文化的歷史，於是在雲遊時他像一個真正的遊子，時常把故鄉掛念在心裡，在體味人生的成長過程裡，文化的底蘊也時常會浮現在氣質中。他可以毫不費力地背出他的祖先從中原輾轉遷徙到香港的過程，他的設計作品裡總捨不去或濃或淡的中國文化背景。他像一個真正的西方人那樣活著，但他的作品從來就不是純粹的「洋派」。多種文化的融合，給了他更多選擇的餘地，因而他也更懂得珍惜一切最有價值的東

西。他對模特的審美標準是：有著黑人的輪廓、白人的優雅，具有中國人的含蓄又帶著西方人的開放性格。他追求地中海式的海島浪漫，又酷愛中國少數民族的傳統藝術。看到內地大建高樓大廈、古蹟被毀，他痛心疾首。

也許他的沉重還源自他的唯美與唯我？他所做的一切事首先是為了自己。他說搞設計要先自己喜歡，再去打動別人，如果一開始就考慮別人的態度，便不會有上乘設計。遺憾的是，自己喜歡的東西，並不一定別人都認可，也並不一定符合商業利益。設計與經營常常是一對矛盾。為了不被商人挾制、剝削，又不放棄所愛，他只得創立自己的品牌，兼顧經營和設計。他說：我總是在以最累的方法做。聽他說這話的時候，我便想起電影《突襲貝魯特 II》（Delta Force II）中的那位美國老將軍，在每一次成功時都會興奮地大叫一聲：「Always hard way ！」是啊，總是走在一條艱難的路上渴望最佳效果，當然累啦。總要以行動驗證自己的思想，當然累啦。提起曾為港姐做晚裝、為演藝界作形象顧問，William 立即敏感地表示，他不喜歡為哪個人專門工作，更不會因某人而榮耀，他是一個設計師，一個面對所有

人的設計師。他總是願意把一切都做得很出色，極力追求一種與眾不同的效果。時裝表演結束後，設計師登台亮相，別人都是華服盛裝，帶著矜持和勝利的微笑款步上前。偏偏 William，把黑色外套脫下往腰間隨便一扎，只一件黑色 T 恤，配上黑褲、黑鞋便上台了，以比模特更標準的身材踩著樂點，明星般舞動雙手，於是台下頓時歡騰一片。一方面我行我素，一方面像校園時顯眼的高個子男生，喜歡追求效果，所以聞聽他在香港時愛穿著紗籠和披巾，我相信這是真的。

William 對黑色的喜愛是有名的，設計中尤愛使用黑色絲綢。他說黑色和白色最好搭配。他本人也總是一襲黑衣，據他自己說是因為黑色耐髒，旅行時不必帶太多行頭，小小一包即可。耐髒的話當然是他在調侃，對旅行者來說盡量減少負擔倒是實情。雖然是知名時裝設計師，William 卻從不穿很貴的衣服，他身上穿的都是自己工廠裡的殘次品，拿來隨便一搭配就行了。對物質的淡泊與對精神的「貪慾」形成鮮明對照，彷彿做設計、浪跡天涯還滿足不了他內心太多的渴求，他還開專欄寫文章、寫小說、寫散文。迄今為止，已出過三本書，

一本叫《服裝大氣候》，一本是散文。他說寫散文很浪漫、很好玩，寫小說則是寫各方面的壓抑與不利，因為人有壓力才會有衝力。他不寫愛情小說，是因為那麼多人在寫，已經太濫。獨立的性格，使他在三十多年獨行俠生活中，學會享受孤獨的景致。他說，與人相處有百分之十五的享受，百分之八十五的煩惱，而獨處則有百分之十五的煩惱，百分之八十五的享受。至於愛情，William 說：「愛情有起有跌、有高潮低潮、有快樂悲哀，就如世事一樣。愛情本身就是失敗，我已不信任愛情。」我不能明晰 William 把愛情歸於失敗的原因，只想起有人說過好的婚姻是人間，壞的婚姻是地獄，婚姻永遠不會是天堂。William，該不是為了追求虛幻的天堂而放棄最美妙的人間體驗吧？

他喜歡梵高和大衛勞倫斯，曾在地鐵車廂裡讀梵高自傳讀得痛哭失聲。每一個人喜歡另一個人都不是無緣由的，或許 William 與梵高、與勞倫斯在本性上有著某些暗合？我想至少有一點他們是相通的：他們生活在藝術裡，又都充當了自己全部藝術的主角，他們忠實於自己的內心，投入地扮演、瀉洩著自己。也許 William 並非當今最偉大的設計師，但他卻是最被自己的審美理想所感動的其中一位。我相信即使不是選擇了時裝做載體，他也依然會如此這般地生存著，而且會找到其他方式宣洩美感。

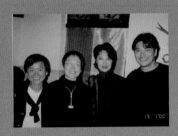

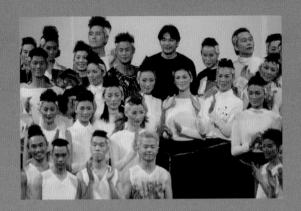

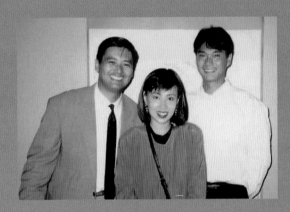

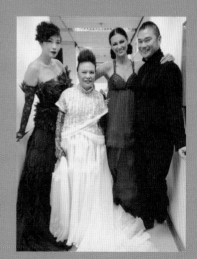

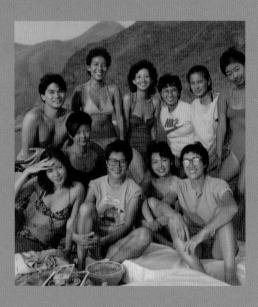

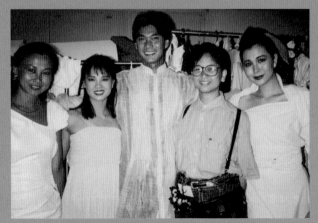

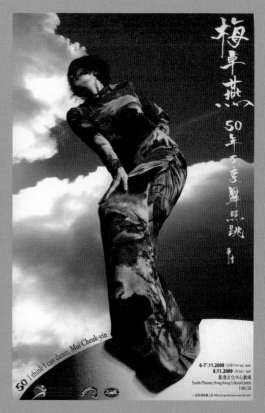

291

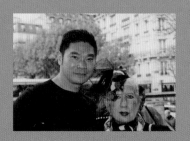

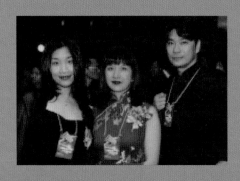

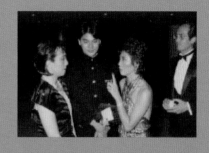

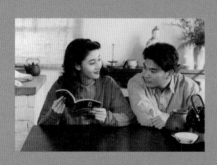

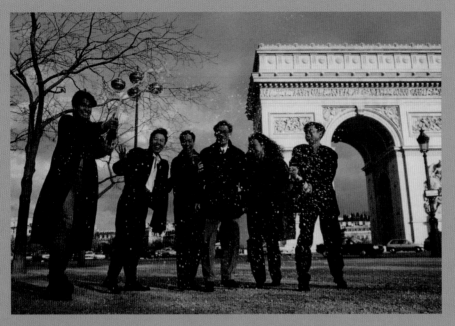

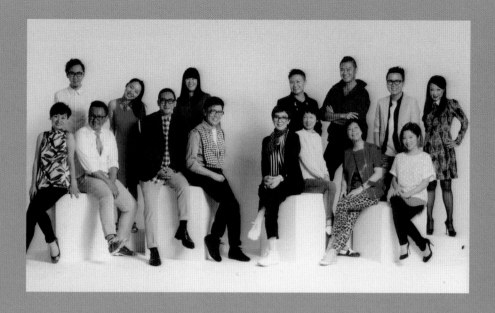

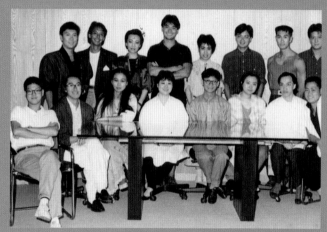

陸

VANITY FAIR
講是講非
場內趣聞

繁花似錦背後嘔心瀝血的絢麗

至愛流行音樂創作天后 Joni Mitchell，曾經在演唱會中說過一段流行歌手表面風光背後不為人知的心事。

歌過幾巡，台下熱情觀眾高喊：Circle Game⋯Circle Game⋯（Joni 出道前期廣受歡迎名曲之一）

Joni 在台上笑意盈盈回答：一名歌手與一名畫家最大的不同，在於一名畫家將畫畫好事情便完了，無人會對梵高喊叫：「再畫一張『滿天星斗』！」

Joni 未去過深圳大芬村，想要多少滿天星斗便有多少滿天星斗；當然明白她言下之意：同屬創意工作者，畫家畫完，事成，再下筆鮮有雷同作品。一名歌者卻會沒完沒了重複唱著同一首廣受歡迎的歌曲。

時裝設計師跟原創畫家也大不同：

畫家畫完畫即收工。設計師扭盡六壬將設計繪圖畫好，才是個開始；挑圖、揀布、襯色、製作紙樣、打板、模特兒穿上試板、挑板、配飾、製作完成板；這才算一件，待周而復始相同工序一件一件樣板完成⋯⋯還未算系列完成。集合所有樣板款式，重新組合，將未符合理想的款式挑出，若系列參差，須重新再畫加入新款，再次周而復始至系列完整完成。

還未完工呢。計算本錢預測出售價錢，準備發售，若是自家店貨品上架還算方便；如若批發、尤其賣到國外，整套銷售送貨一條龍，在系列樣板完成後的兩個甚至三個季度後才交貨，中間還要驗貨，預訂海運或空運準備運輸。貨品成功運送，買家收貨滿意之後始得收費⋯⋯還有宣傳呢？稍有名氣的品牌，必須籌劃市場攻略，與媒體保持起碼平衡的良好關係。

內銷或出口品牌系列製作及生產程序如此繁複，決定性累個人仰馬翻；轉而專攻高級訂製如何？

玩法完全不同，你得首先理好人脈網絡，打通關係；選擇作好好先生做「小李子」還是「十問九唔應」的高傲藝術家脾氣設計師，悉隨尊便，只看閣下有啥板斧將顧客留住；白花花的銀子多的是，如何賺到你的口袋可是另一碼子事。

看官可會：嘩！嘩！嘩！

山水有相逢

偶然翻起前朝前九七，某某筆下挑起的是非；時光荏苒世代交替，去日滿紙酸臭早已物是人非，連借來攻擊一眾「眼中釘」的當年星光熠熠小鮮肉也已兩鬢斑白身形早變。事業方面嘛？便無謂評說，猶如飲水冷暖自知，人

家眼中不過爾爾，人人心中自有一把稱，重要看自己仍然夾道歡迎春風滿臉盈盈。

某某堅稱當年當紅炸子雞一夜成名逼使幾位他眼中行內風生水起人物即時日月無光，往後星光黯淡……

隔了二十三年，連中央等候為香港特別設計而立的國安法都等得不耐煩；才讓我讀到，真的大不敬，在時尚的世界，一年分四季出貨，每季得閒死唔得閒病冬天著明年夏天、夏天著來季冬天的時裝精看來相等一年；浪費人家一片苦心抬舉，將我一併定位為眼中釘。被公審的眼中釘不過四位，前輩劉培基、文麗賢，同輩張天愛並在下。

將一些往昔是非收錄到書中有何不可？

閣下行業貼近名利場……乾脆就是名利場；缺乏是非猶如缺少醬油芥辣吃壽司，冇味冇道！有人面對面笑著向我挑機叫囂：*Vogue* 美國版總編 Anna Wintour 在幾廿年親密編輯拍檔 André Leon Talley 回憶錄中，被鬥垮鬥臭才惹起爭議，得到讀者支持。

當年某某記錄在案也有可取之處；扁舟一葉已過萬重山，一切回望猶如飲水冷暖自知，本來與己無尤，歲月洗擦讓辛辣轉平淡，落筆的人也已明日黃花不過白先勇筆下《台北人》人物……幾名老皮老肉時不我與老兵，圍爐以老日子餘溫暖胃。

捧別人或捧自己皆同；莫以貶低對手（或假想敵）來抬高自己，聲東擊西明捧別人作掩護，暗地裡借題發揮乘機抽水舒幾口鬱悶，既可對眼中釘踩幾腳，又為眼中湯丸樹敵，一舉多得；解決長期便秘放幾督屁，製造是非不斷發酵站在暗角不斷睇戲。作為當年其中一位主要被攻擊的眼中釘，在下有幸連瞄一眼都零機會，「講是非」廢了武功，等了二十三年半才相遇，是非酸度已 flat，早過發酵有效期。

講是非

朋友忠告：

睇人是非大龍鳳，之後更可處理以茶餘飯後打牙齬，至過癮！誰要飲温温吞吞不冷不熱？喝來無味不喝無大可惜；二〇二〇年啦，你估仲係《家、春、秋》喊苦喊忽，小農社會温情世代？老老早早冇市場㗎啦⋯⋯

「幾粒老鼠屎，搞砸一鑊粥」，老老實實不想負面往事，尤其主觀的「人言可畏」侵犯過去數十年專業心路歷程的純粹性。

Go through 資料，Google 查證一張照片的年份，竟然跳出一段某某筆下的《X 紀元》，瞬間瞄到自己名字⋯⋯又關我事？

時為一九九七年二月，未回歸，香港一個年代終結之前的世代；真係如假

包換上世紀嘅事！

九萬年前某某曾經是不少人，包括在下的文字偶像，辛辣武斷，落筆不留人，真係講是非祖師奶奶，印證講是非為至受歡迎的長青元素。外面回來後，本來懵懵懂懂的香港小圈子漸次看得幾分清楚，感覺某某不過揸住雞毛當令箭，知小小扮代表而已，何得以讓讀者當作金科玉律？漸漸對某某作品嗤之以鼻，其筆下的香港之小……小得細過老鼠屎，猶如近年我的幾位內地朋友每每說起香港，即時飛身連打帶踢：超，彈丸之地！

某某就是瞧不起香港，忘記能夠出發，受華文世界一部分讀者青睞，純粹依靠「從香港出發」。

來說是非者　　便是是非人

說起楊吳幗眉（Mimi Yeung），二〇〇三年前後出道的本港，甚至內地時裝設計師、時裝媒體及時裝企業無人不知無人不曉；那些年，TDC撐起了香港服裝製作及設計師海內外重要推廣活動，曾幾何時贏過青年設計師大賽無論大獎還是次要獎項，前路定當清晰；被TDC相中的同行勢必出人頭地，能否飛黃騰達？有賴個人運數與因果定律。

楊太當年獨具慧眼，老早看到中國時裝生產及設計事業非池中物，早在八十年代末已邀請當時處於萌芽階段的內地模特兒來港參與當時亞太地區

首屈一指的香港時裝節一應演出，為日後中國模特兒事業作出重大貢獻。另一方面，除邀請亞太不同地區及兩岸設計師參與香港時裝節大小演出之外；中國首個時裝節落戶大連，大連時裝節為東北地區每年燃點國內一時無兩的亮麗時尚火花。

隨後協助北京創辦 CHIC 中國時裝周，筆者有幸與被挑選的本地同業團隊：大哥劉培基、不幸早逝郭幼禾、張路路、劉家強……等等，帶同香港首席模特兒琦琦、Dakki 輾轉大江南北，辦講座，舉行 fashion show，忙個不亦樂乎，內地時裝從業員猶如海棉吸水，能吸收都全力以赴，將我們小小行內知識吸嗫個夠；隱隱之間已感覺不久之將來香港的歷史任務即將期滿，高層次一應時裝各範疇發展，勢必在神州大地冒升。回望香港，曾經 TDC 王牌活動的香港時裝周早已今非昔比，連當年牽引全港時裝品牌與人才的時裝部也已淡出由展覽部包辦。

那些年，楊吳幗眉在「中港」之間時裝界的領頭羊角色無可置疑，踏上二〇〇〇年，中國時裝事業漸次上位；二〇〇三年國際品牌進駐內地市場，這之後不論設計師或品牌逐步提升，模特兒方面，李昕、呂燕、杜鵑、劉雯、孫菲菲先後踏足巴黎、米蘭、紐約，一個比一個在國際舞台上更發熱發光。

楊吳幗眉卻在二〇〇〇初，突然離開 TDC，也從香港時裝界淡出；據悉貿發局時裝部全人三緘其口，真正原由在二十年後仍未解封。

在此之前，某專欄作者於某報以「貿發局高層向設計師索取衣服」為題，刊

登見報，聽聞驚動了廉政公署。

該名作者撰文前曾經來電聊了幾句：聽聞閣下同行被貿發局高層索取衣服……即回答她：沒有的事，設計師感恩圖報有之，私底下與 TDC 團隊關係良好有之，借助高層經常出現本地國內國際活動頻繁、讓他們穿上新作品用作推廣宣傳有之，絕無「索取」其事！

講是講非心理病

話說當年楊吳幗眉淡出香港貿易發展局，曾經擔任的時裝部高層職位懸空多年，傳聞直至該部門被解散，也未被補上。

此後失聯，期間數份大報邀我選出過去數十年對香港時裝界至具影響力的風雲人物；並非什麼最佳衣著名人榜，而是推廣香港時裝的幕前幕後強勁推手，例如前 Joyce Boutique 主人、創辦人 Joyce Ma；楊吳幗眉四個字一直屹立在我的名單上，並未人走茶涼。

直至一段時間之後，一次廣州舉行的大型設計比賽，楊太與我列席評委名單。再次見面雖然帶點點陌生，還算言笑晏晏。比賽完畢，賓主共宴才有空聊天，即問：服務 TDC 不下二十載，沒留戀？不可惜？

誰知 Mimi 的回答讓我無論如何猜不到不單止，根本錯愕，完全失卻即時

反應能力……

如果不是你的一句說話，我怎會離職？多麼嚴厲的指控！到底我說了句什麼鬼話，竟然讓位高權重、在下一直敬仰的前輩落馬？

某人報上指控「貿發局高層向設計師索取衣服」，聽聞驚動了廉政公署介入……事隔年餘楊太意還難平地告訴我：為求清楚事件來龍去脈，邀請了十多位媒體列席午餐，並要求某作者道出原委。

某作者當時被質問：哪位設計師告知閣下貿發局高層向設計師索取衣服？某人二話不說：鄧達智！

該午餐公審餘下的內容在下無心裝載，那心猶如被掏空，根本沒興趣再聽後續；還能有些什麼後續？

「鄧達智」三個字變了以是非加害前輩的符號，言者有心，聽者有意；當時列席眾人縱或在我面前既不發炮攻擊也沒表示不滿，自此難免思維上我的名字代表了沒事生事的「麻煩友」。事過然而境未遷，翻案無望，萬般無奈與憤怒已無補於事。

當下跟楊太有否解釋已忘記，任何人的第一印象烙印怎會隨便解禁？立時煙消雲散？

某人何故移花接木將罪名過戶到我身上？

在下心中雖忐忑，然亦清明，估計十九不離八，立時已給了自己答案。移花接木是非工程的模式並非某人專利也非她的初次，類同事件在我漫長的時裝路上雖非常規，卻非鮮見。友人曾經笑説：閣下形象入屋，被社會大眾認識，確曾見過或憑傳聞或想當然者無數，一桌十多人飯聚，人人聽過閣下名字，飯桌上「唱你好過唱卡拉 OK」……

來説是非者，便是是非人。

是非人如何打造成精？需向心理學家討教；慣性順手牽羊盜竊不止是罪行，因由亦為心理病。插贓嫁禍捩橫折曲進行是非傳播何嘗不算心理病？結果禍害友朋關係及社會和諧，慣性講是非者是破壞人類環境元兇的一種。

既是摯友，亦是前輩精神導師 mentor 蕭孫郁標女士自我入行未幾相交相知數十載，香港電視傳播界元老級人物，不止一次在人前讚揚在下性情正面，極少出現負面情緒……回望，見微知隱孫女士實是給我教育；萬勿傳播負面影響，行走時裝界 Vanity Fair 怎不會碰上人面世事是與非？重要曉得如何摒棄是非，Be water 活到業障外！

無端白事嘅模惹是非

言者無心……記者問詢，作為被訪者，給點意見讓小妹妹們交差，合情合理。被衝著問詢，小妹妹們賞臉、給面子了。

主人家原亦記者，作為當時方興未艾的 blogger 亦屬媒體，怎不明白這點問答遊戲基本道理？舉行新書 kickoff 活動，拉攏名人站台坐鎮，漁翁撒網廣邀媒體，非為推廣做勢，難道朋友仔開茶會？

幾句客套說話：周秀娜是眾多嘅模中比較突出，看出有前途的一位，雖非傳統標準完美 Christy Turlington 或馬詩慧等超模 model 外形，卻有相對亦矮小 Kate Moss 異曲同工之妙，日後成為亞太版本 Super-Kate 未可料！

誰知成為次天不少報刊 C1 半版，甚至全版報導內容。

心諗當天本港無甚 juicy 新聞，另加當年嘅模中周秀娜氣勢洶洶，造就大篇幅報導；但派對主人及活動中心──新書推廣，卻明顯變得次要……再次要；一張媒體戲稱「郵票」大小主人家被幾位名氣美人擠擁剪綵照片，被刊登在並不顯眼位置。

書名？作者名稱？

似乎不甚了了沒被報導……弊家了，Blogger 心性奇特，曾經同事過、交往

過，都有點明白；被她的同行如此剃頭惡搞，情何以堪？

Blogger 久遠年代曾經服務的雜誌某年周年慶，在下參與，跟主人家及與會朋友們寒暄過，兩杯香檳，即閃。

誰知時為近午夜，雜誌員工來電：阿邊個邊個飲醉了，賴在地上不肯回家也不肯起來，卻指定閣下出現才願意離場……言下極之難為情。

暈！不出現，沒道義。出現？從此東江水洗唔清！

後來麻煩了一位身形健碩，動作豪爽女性朋友出手，將 blogger 送回家去。

以為周秀娜事件不了了之。小人長戚戚，Blogger 怎會就此收貨？

好幾個月後，不同朋友陸陸續續給我打小報告：閣下作了啥？ Blogger 何故不斷在 blog 裡攻擊？

WHAT……乜事呀？

熱心的他們將碎片逐片傳過來，從來不上網睇 blog，根本耳根清靜，網人網事跟我絕緣，事隔一段時間才知道人家幾乎被氣個氣絕身亡。

罪名：喧賓奪主

（她是主，我是賓。）

在下幾乎大笑不止，暈死過去！

媒體如何操作難道身為媒體人的 blogger 不清楚？老總當下覺得什麼有新聞價值，便刊登什麼，誰理你的活動搞得有多大？出席名流有多紅？重要是當下；當下的人，當下的事，當下的物。老總認為誰個當下至 hip 至有觀眾閱讀價值，便大造故事刊登之，如此平常規矩，難道還要我這個媒體局外人給你教化？

Jermyn 與 Savile Row

昨天寫黃禍，説起亞洲人，尤其物慾失控的同胞們以購物狂姿態席捲歐洲。

不過歐洲幾個大都會並非如深圳、上海才不過在過去二十年甚至十五年「打造」出來的速食城市，巴黎、倫敦歷千百年積聚，馬德里、里斯本、翡冷翠、柏林、伊斯坦堡、阿姆斯特丹、斯德哥爾摩處處歷史文化與現代共行，更非幾條東門、深南大道、津海路、南京路説完。

筆者絕非崇洋類別，只是議事論事，國人如能從一、二、三、四線歐洲城市學習，而非單一全人類知曉的大路都會掃貨回家沒留幾分氣質壓袋，遊歐洲還是白費的。

就是去倫敦，例如為戰衣張羅的百年老店 Gieves & Hawkes、Kent & Curwen、Hackett London……所在的 Jermyn Street 與 Savile Row，讓英國紳士優雅了起碼二、三百年的男裝重鎮，就在 Piccadilly 兩邊。要「買起」一個城市不要老鑽那些早已在鄭州、長沙、南昌、汕頭、貴陽已可找到一系列千篇一律的 LV、Gucci、Burberry、Armani。撞鬼香港、上海、北京的旗艦店便買到手軟，遠走歐洲又係同樣牌子？

朋友埋怨遊歐洲大城市見到黃面孔排大長龍的店舖便頭痛！首先人去你為什麼又要爭排隊？第二，日本人八、九十年代同樣大排長龍掃貨，為什麼閣下又不覺礙眼？分明種族歧視！說到同胞態度，香港人又如何？五十步笑百步啫。既然去到那麼遠何必與大隊爭使錢，不若高高貴貴漫步一些精選好區，上面說過的 Jermyn Street、Savile Row 也不是什麼秘密，尤其 Alexander McQueen 學師做裁縫仔的 Savile Row，宣傳過剩只是國人識 Harrods，卻未知 Hampstead、Kensington、Blackheath 等優雅區域。

Met Gala

五月首個星期一，迎來紐約時尚界、名人界、娛樂界二〇一九年第一個盛會；大都會博物館始自一九四八年創辦的籌款活動，積累多年威水往績，由其 Diana Vreeland 任職 Vogue 總編輯及後成為大都會博物館時裝部主管期間，以其當年國際時尚界隻手遮天的天后地位水漲船高影響下，漸變國際時尚名人能被邀參與即肯定爬上名氣最高天階的標籤。

Met Gala 初期名稱 Costume Institute Gala，也叫 Met Ball，原意為紐約大都會博物館服裝部門籌款，以每年服裝大展內容為主調，例如二〇一五年中國服裝為主題「China: Through the Looking Glass」，並為年度至重頭的時尚展覽拉開帷幕。入場券奇貴兼一票難求，以身份及國際知名度為排隊輪候條件，「有錢買唔到！」

與會者各出奇招，以至誇張、至驚心動魄、至讓人喜出望外、或驚艷或驚訝的衣著，謀殺媒體鏡頭及群眾注意目光。二〇一九年主題：「Camp: Notes on Fashion」，引發與會名人將各式奇形怪狀、甚至不可以用衣服稱呼的物體披到身上。從來以誇張衣著出位的 Lady Gaga，去年電影 A Star is Born 吐氣揚眉，雖然未能一舉摘下奧斯卡最佳女主角金像獎，但成績優異，歌而優則影，無人再會質疑其演藝細胞。乘勝追擊，為贏盡這次 Met Gala，Gaga 準備了不止一套，而是四套從紅到黑，從超大型巨裙到胸圍內褲，由四位壯男扶持進場，兼助其演繹衣服的行為藝術，絕對二〇一九風頭躉，其他名人明星皆非省油的燈，人人穿得摩拳擦掌，皆具看頭。特別從互聯網上揀來一張第一代超模，擁有非洲及華人血統，自十六歲走紅三十三年，超級性感 Naomi Campbell 穿上 Valentino 設計師 Pierpaolo Piccioli 特別設計的粉紅色性感晚裝，由 Piccioli 陪同進場；筆者未覺這套服裝美麗，更覺為了表彰誇張不顧一切反而失卻 Valentino 高雅極至，得不償失。

波濤洶湧鬧康城

「康城變咗中國城？」

「有價有市,可購康城影展走紅地毯打咭權?」

「什麼形狀的中國人,配上各式奇形怪狀的衣服紛紛獻世?」

「不理中國跟美國將貿易戰打得火紅火綠,新富、富二代的中國人只求更火
紅火綠在國際盛典出位露面?」

「中國女人從來被誤會波細胸窄,走一轉康城影展紅地毯,拋出波濤洶湧為
強強祖國爭光?」

沒完沒了的問號,只因全世界質疑中國真的富起來?不相信為求入場一票,
中國人大灑人民幣豪氣干雲。世界是圓的,呢期屬於中國人,紅鬚綠眼㗎仔,
你哋吹咩?

康城及康城影展如何起家?

閣下年輕,有冇跟隨邁老克鑽研露奶演肉歷史呢?

打造康城有賴數十年來無數金髮藍眼 Barbie 併黑珍珠 Naomi 在康城以沙灘
作架生;典床典蓆、擒高擒低、拋胸作勢為影展之城造勢。

近年國勢如破竹?中國人在營養豐富調校;以 C 級奶、D 級臀、E 級大髀在
康城曬冷,更非超過半世紀以來白種黑種小雞們無票入場,純粹在沙灘穿上
小得不可以再小比基尼、甚至無上裝但求媒體相中,見報揚眉,掘金。

312

點會咁 cheap ？

今天中國人強，多少萬元的入場券買不起？再加多少萬訂製猶似被強暴之後的性感衣裝在所不辭，但求見報或社交媒體上自我宣傳，得以宣洩對得起益力多，以豐盛堅實胸前偉大精忠報國，將中國人今天出人意表的形象發揚光大、光宗耀祖。

康城影展評委、影后鞏俐拖著非常有型新老公；八十年代電子音樂偶像 Jean-Michel Jarre 繞場幾周，出人意表，可喜可賀。大灣人撐大灣人，讓我們更自豪，來自香港 One and the Only 波后老友記 Fanny（薛芷倫），以靚爆鏡，桃紅為主色，低胸到不能再低，襯托一雙圓若小足球的上半球，架在閃閃生光晚裝出現康城紅地毯，猶如為港人打咗場勝仗，為港人出咗近年事事不如人一嚿嚿污氣，漂漂亮亮為港爭光！

當小津遇上斯琴高娃

走在微寒明治神宮外苑，高壯樹木環繞，人潮不算多，間或一群一群美國、兩岸三地、韓國、印度、印尼……遊客，也不算喧嘩，那麼空曠的空間，人聲再鼎沸都算不了什麼。

尾隨一位持拐杖走路的先生，又不太明顯肢體殘障，年齡不算老大；六十多七十吧，我想。頂上深寶藍色呢絨帽，襯同色大衣，裡邊整套西裝亦屬同一

313

色系，白色恤衫是肯定的，卻繫上深紫色醒目茄士咩頸巾。保持距離隨行，沒惡意，純粹欣賞，今時今日沒多少人這樣打扮了，縱使日本，縱使上了年紀的人，大家都朝本來美式、今天全球化 causal 過份反而有型的 T 恤、運動衫、牛仔褲、羽絨外套。走在後面，勾劃出小津安二郎電影光景，只有屬於他的世代，男人才那麼有型，未解放前的上海，北風吹起五、六十年代香港亦有等同風景，今天幾乎無影無蹤，除非倫敦。

趣味屬於比較時光倒流廿多歲首遊東京，幾廿年前遊客比較單一，除了歐美人士便是香港人、偶爾台灣人，韓國人混入人數最多的日本本地遊人、不易看出。大家不約而同以安靜去尊重神宮及外苑的清幽雅緻，指示牌以日文為主偶爾英文，還好起碼有漢字，好一個 lost in translation 國度，那時日本經濟如日中天，不是不器重旅遊業，只是沒今天的高比例。遊客的我們在穿戴方面都不約而同敬醒過來，你可以選擇貼近原宿少年十五二十時日式 Punk 型打扮，也可選擇走多一條街、表參道的中產外表，欲推高層次便是再下一站南青山，一級設計師三宅、山本、川久保等等，甚至年輕貴族的選擇；那些年代官山、中目黑仍未宣示特色優勢。

衣著優雅，小津氣質的先生心裡有些什麼想法？

眼前如非中國大媽八彩繽紛羽絨外套、另加褸褸丘丘鋪面髮絮，便是母牛一般壯健美國女子足球隊成員，又或者尊重伊斯蘭教義、將頭髮身體全被袍子蓋起巴基斯坦、印尼、馬來女士；全部大媽，大可將大媽代表斯琴高娃作代表，一字：粗！從外表打扮到聲勢噪音都粗！

大半個世紀前小津感嘆日本回不去戰前的世代，今天明治神宮外苑散步的先生大概也感嘆東京眼前風景也越來越不似日本，隨著老人國漸去漸成形，外族加入成為人口新勢力在所難免！

嚮往上流

往返內地多年，但真正置身入內插一隻腳進去則是二〇〇〇年之後，正是中國開始透過媒體介紹「奢華」，推崇「奢華」，生活「奢華」的開始。至二〇〇三年國外品牌始全面進軍內地，Armani 以七十高齡做他過去甚少使用的動作幾次高調來華，老遠跑到北京、上海及香港作大型宣傳，為他樹立自 Cardin 在七十年代末建立深入民心名氣以來，另一位就是農民也幾乎發音標準說出名字的西方設計師。他的動作亦表明中國這塊名牌蠻荒秘境是塊特大肥豬肉；東京、首爾、台北、香港、新加坡……耕耘有年已完成一套生存法則，全心全意專攻中國及印度是其時。

任何社會從赤貧轉型到清貧需顯示吃得飽穿得暖。從清貧轉小康需出示有自購房駕小車。從小康到富裕，當然是滿身名牌飲舊世界名酒擔雪茄以西文作發音途徑，最後大事宣揚「奢華盛世上流社會」。

五十步笑一百步，東京、大阪、香港、新加坡、首爾、台北如出一轍，方程式完全一樣。當年中國從農民到上流幾乎在十至十五年間發生，變身過程速度驚人，整個國家仍有巴仙不少的人民活在貧窮線上下，孩童無課可上；

315

這樣一個失衡的狀態將「奢華」、「上流」掛在人民喉舌的大眾媒體口邊總有點難堪。

十多年前，內地朋友說笑，「農民吟」：「叉他媽！等到有米飯吃他們已吃牛扒。等到有衣服穿他們卻袒胸露大腿穿破爛。等到吃肉他們卻減肥瘦身。等到有餘糧娶媳婦，啊！男人卻時興插後庭花……」

社會有階級分別才會激勵上進心，所以金至尊從前的金馬桶排隊坐一坐的遊客多的是。

我的上流社會經驗其中香港一則；當億億聲千金小姐們相互推介飛一趟米蘭或羅省，只為乾洗衣服吱吱喳喳沒完沒了，眼前一黑，撞向高貴餐枱前的盤子，昏睡不醒；如假包換，真的！

外企 Suzie

朋友在電話另一頭興奮高喊：快來快來，外企派對，人多，老外更多……位置在朝陽公園西門 Suzie Wong 酒吧……

除了電台老辣骨蘇絲黃之外，還有沒有女人夠勇氣改英文名 Suzie；一套《蘇絲黃的世界》搞得黃皮膚女人都活在酒吧，穿窄身旗袍都是吧女，Suzie 曾經代表了香港。Suzie 與老外，不解的緣份，從灣仔到北京。

外企（外國企業，不是企在街外）便是外企，什麼元素弄得國人如此興奮；對進入全民小康前的中國，洋人、外企要員、外企華人職員必然身價自升，連同置身 party 內的國人也有榮焉！前九七一位也見過世面，在他的行業上絕對有頭有面的北京朋友來香港 shopping，領他到雲咸街、山頂、赤柱一間一間餐廳試菜去，三道評語：「香港的西瓜沒有北京的好吃」，「九記牛腩麵的牛肉處理得十分好，水平近北京」，「為什麼香港有外國人當侍應？」

回答：香港本地不種西瓜，都是外來的。九記牛腩過百年歷史，不輸全聚德填鴨，歲月精華兼街坊價錢當然美味。老外也是人，人可以做的，白皮膚的地球同胞同樣可做。

那時香港還有外國人駕駛巴士，在地盤當工友……一一帶他「獵奇」；博得呵呵連聲。二十年前公元二千年，你看 Suzie 酒吧的外企職員，一個女孩介紹自己在 BBC 工作，另一個女孩說是法國領事館，良好教育是必然的，英文還算不賴，身邊拖著的打令都是老外，有些是真「老」外。

人人短裙低胸露背，難怪老外、港仔都愛蒲，貼身熱情舞，飛吻親吻濕吻，大方得體禮尚往來，只可惜衣衫露是露了，裙子短是短了，就是沒性格，不及四十多年前灣仔 Suzie 們性感得沒話說的窄身旗袍來得傳神、獨特、難忘；較似廣州花園酒店旁淘金北路晚上一度企滿的女郎；那些十八廿二女孩還穿上一律黑與白，十分有制度。走過，她們不理老外或華人一律笑意盈盈，打個招呼問句好，職業嗎？各取所好。在北京的 Suzie Wong 一樣笑意燦爛，更是友誼至上，與老外繼續不了緣。

317

自我毀容

活到一個歲數，老不可怕，好運才得活到老。皮膚、肉地肯定回不去十八廿二時的脹卜卜，容貌今非昔比在所難免，搞到面目全非，原因不外乎以下幾個：生理機能異變，縱使求診，未必解決，包括香港人常患的濕疹。

有病，心理病。
整錯容，過度整容。
應睡不睡，日夜顛倒。
食錯嘢，包括煙酒，脂肪、糖份與澱粉。
照顧皮膚不周，根本對皮膚毫不憐惜。

選擇錯誤，食錯嘢，與身形容貌改變最大關係；You are what you eat，正確不過。

以為天生麗質，毫無保養保濕，保護形相之大忌。不要說容貌，在下面部油性，手腳偏乾燥，香港冬天北風起，往昔經常龜裂流血。外面生活、公幹及旅遊，空氣不單止沒香港平常的潮濕另加暖氣調節，乾燥得要命，從來只用一般 lotion，直至「金花婆婆」蔣芸大姐介紹金花油，通爽不膩，改變過去怕油淋淋，一直抗拒以油護膚的習慣。

從夏天經常十二度左右的挪威與冰島，到意大利南部三、四十度，五個多星期；恆常蓋雪的雪山行山、抗空調暖氣、溫泉浸過、燥熱大太陽下活動，繼

續鮮蘆薈凝膠與金花油當金鐘罩，唔補好易老，點止女人，男人都一樣！

長期住在陽光充沛的法國南部，油膏用得不當，煙酒美食過多，一代天嬌法國美人代名詞：BB，碧姬芭鐸，現年八十四歲；完全明白不可能要求老友記容顏回轉到十八歲。令人嘆息，自一九七三年未夠四十歲，退出影壇及娛樂圈，成為愛護動物及動物權益分子以來，BB 身形大躍進，四十歲以後，樣貌與身形如爆炸冧樓，瞬間破產。

情況似某友，一生愛美，雖然聞名事業相隨，寧選靚靚大過天，以靚絕人寰大美人身份為己任。惜六十歲後，抵擋不了地心吸力，臉龐到頸項、胸脯、腰腩、胃腩到屁股、大腿，先增磅、後倒塌，多走幾步路氣囉氣喘，認命猶自可，仍以大美人自居行走江湖，見者嘆息！

網絡小故事《慘不忍睹容顏惡化國際名人錄》，全皆擲地有聲如假包換響噹噹人物，順手拈來：尊達拉華特、高蒂韓、狄美摩亞⋯⋯當然包括曾經不止在法國、絕對世界第一美人碧姬芭鐸。

活到老是福氣，能活到柯德莉夏萍、蕭芳芳般優雅轉型至高無上；就算不優雅，好心照顧好自己，不讓家人朋友街坊尤其閣下自己照鏡時以為見鬼，喊救命！

何不保持自然美？

今時今日用上新世代適當醫學美容保持青春，是否貌美並非至重要，稍為整齊精神爽利，對自己、對市容有百利而無一害。

筆者堅持自然，反正自小不屬俊俏鮮肉類，一把年紀老皮老肉更加無所謂，但求乾淨俐落，頭髮剪到至短，每天洗澡起碼兩次，所謂護膚潔體用品只包括百分百純蘆薈凝膠用作洗臉、剃鬚兼髮 gel，野生茶花籽金花油潤膚，有機香茅洗髮併沐浴液，冬天乾燥另加澳洲出品有機 Jurlique 薰衣草乳液保濕，牙膏。旅行為省時，只帶小行李一件，包含少量牙膏、蘆薈凝膠及金花油；今時今日韓星盛行，男性不單化重妝，整容整得人人一個模樣，以上才幾樣所謂護膚產品？

簡直小巫見大巫，微不足道！

適當執執整整娛己娛人當送舊迎新，切記自然並非迴旋木馬，冇得返轉頭！整容整得好猶自可，整得不好慘不忍睹例子多不勝數。八十年代筆者在倫敦唸設計學院，歐洲至紅名模除了美國 Jerry Hall（曾為滾石樂隊主音歌手 Mick Jagger 長期女友，更為 Jagger 生下三個還是四個孩子。黃昏戀、年前下嫁世上至具財勢傳媒大亨梅鐸），殿堂級攝影師 David Bailey 前妻美日混血兒 Marie Helvin，日籍山口小夜子，後來嫁予歌聖之一大衛寶兒、來自東非索馬里黑美人 Iman 之外，還有後他們一輩、長相帶點點拉丁味道的美國名模 Janice Dickinson。

Dickinson 一雙長腿沒四十六吋也有四十五吋半，深啡色頭髮底下加利福尼亞陽光膚色，燦爛笑容跟茉莉亞羅拔絲不遑多讓，不斷出現在歐洲各種語言版本 *Vogue*、*Harper's Bazaar*、*Elle* 等雜誌封面，風頭一時無兩。可惜三十多歲後無甚發展，除了不斷開刀整容，如今六十左右，已經整得體無完膚，變了跟本來面目兩個人？簡直外星人。

已故意大利殿堂中的殿堂級設計師 Gianni Versace 妹妹 Donetella 雖非美人類別，年輕時活力充沛，既是她兄長繆絲、亦是助手，很受同行人認同。Gianni 不幸遇刺身亡，Donatella 走馬上任作設計總監，初時系列失卻乃兄精神，後來越做越好，得時裝界及顧客一致好評。可惜積極維護長相臉容還有一頭極度染色的金髮，六十多歲不算老，以勤奮及功課搭夠，根本無須過份整治外表，贏面已夠。無奈跟 Janice Dickinson 一樣，整得變了外星人，更是年華老去的外星人，被西方八卦媒體揶揄得一塌糊塗！

著睡衣食早餐

不太久之前，上海一下間直奔發展雲端，大概世博前後吧；群眾一下間跟不上國際化，按一貫傳統慣例入夜散步行街吃夜宵幾乎全民著睡衣，不少外國人在新天地喝著星巴克咖啡，吃著 Paul 麵包蛋糕，或眼定定、或掏出照相機記錄，都認為奇景。

外媒為此訪問上海民眾怎會穿睡衣上街？

他們答得漂亮極了：大都會的市民才有閒情穿上悠閒睡衣作息，難道農民有睡衣穿嗎？

當年而言，的而且確，農民下田那套衣服，上床脫去上衣，或打大赤肋，怎會有小資閒情的睡衣？

當然，後來的農民……幾年前一名南方村委老婆到澳門玩耍，手袋內被搜出的現金以千萬人民幣計，花哩花碌睡衣點出得場面？起碼 Victoria's Secret 啦！

原本滾搞同伴在米蘭的朋友家，他媽媽重病，在我們飛離冰島前趕回拿坡里老家。忽爾急似熱鑊上的螞蟻，與趕緊從四方八面飛來參與七月七號開始、時裝生活起居品物、起碼五折大減價的掃貨人潮爭酒店房間？

等瞓街啦，還想左挑右剔？

這間靠近火車總站，衰極都算四星級的酒店，早餐桌上提供一整排原蜂蠟蜜糖，不算太差。在這樣一個地庫空間的餐廳看到頭髮蓬鬆、穿著睡衣、踢著拖鞋來吃早餐的女性人客，總比發生在五星級或更高級別的旅館來得沒那麼震撼！

夏天男人又不是由朝至晚 T 裇、短褲、涼鞋？

不少女人今天的睡衣，不是向麻甩佬看齊嗎？

T 裇、短褲加涼鞋或拖鞋。男人著得，女人唔著得，性別歧視咩？

不是歧視，只是男女在某些情況下，仍然有別！

不論長髮或短髮，寬鬆凌亂的 T 裇還是睡衣，涼鞋還是拖鞋（更是酒店提供
一次性的），剛剛爬起床來，直踩餐廳食早餐，跟麻甩佬由頭到腳 causal 的
確有分別；眼腫、面腫、未化妝、未梳頭髮、依然穿著剛剛睡覺那套睡衣，
一眼辨別。

不單止，一口吞吐之間的香蕉，一面繞著自助餐點大桌子，忙於不理真的吃
還是心癮搜集各式食物，擺滿餐桌單咖啡三杯。雖然不准抽煙，邊吃還是邊
「跂腳」，搖到福薄樹葉落，不理同枱是否陌生人，總之杯盤狼藉；慘在這批
女貨，不分國籍與膚色，不理口吐意大利、西班牙語還是俄羅斯、普通話，
一席早餐 KO 晒！

唔怪得老派人揀新抱、揀女婿，必暗中監視 table manner 用以評核其人品
格；今時今日鬼有人理你餐桌禮儀咩？一頓早餐之嘛，乜都睇晒！

時裝、你識條貞咩？

面對印度洋藍天碧海馬爾代夫，WiFi 不順，蘋果記者訊息問利敏貞震撼性衣著出自什麼品牌？大概價錢若干？

利敏貞？略有所聞，邱騰華個商經局（商務及經濟發展局）常秘（常任秘書長）？乜嘢品牌？乜嘢價錢？咁高深嘅問題叫我點答？

至弊係汪洋中小別墅的 WiFi 慢得驚人，照片都傳不了過來，無從下手。

未幾無綫電視《東張西望》記者直接來電，電話訪問前，用盡辦法，將照片先傳過來讓我品嚐。

乜咁畀面啊，之不過一件衫啫，出動咁多人力物力追捧？網絡、電視、報刊立即反應不單止，陶傑、馮睎乾……人人專欄申述立場。

近廿年都冇乜邊個本地設計師，或華衣美服名人得此宣傳優惠，所以 Ball 場無新意而冷淡，創意人才流失，如非北上謀生，也已改行。

照片看過，一字：勁！

回應：不清楚何家品牌，但最近好幾個國際品牌似乎中了中國一定強的道兒，一窩蜂推出新系列重點類同奧斯卡金像大導貝托魯奇當年在故宮拍的《末代

皇帝》。當時中國國勢激勵不了清廷宮服潮流，反而近期成為熱潮，大概時裝創意界春江水暖鴨先知，洞悉天朝行情了。

利敏貞疑似清廷宮服，重點在幾塊大花大朵肩甲，被新聞界直銷，贏了幾個正面功能：

一、恰如其分：商經局常秘，推廣經濟不遺餘力；以利女士的年齡、身形卻「勇」字行頭，從女高官從未試過的超短可愛髮型到肩膊重甲花哩花碌飲衫著實有過人之處。

二、關注中老年人口：唔該望望中環半山到慈雲山、觀塘半山年齡身形類同的女性數量之眾，人人黃面婆臉如土色，邊個有阿貞一半咁型？可見未來一段日子，效法「貞裝」大行其道，廠家有訂單、工人有工返、小商得商機，一件衫的效力如此深入民間；對阿貞，對邱騰華，我都撐！

三、循環再用、環保：「貞裝」石破天驚，不單止清裝，衣裳細節在時裝歷史上，不斷用上。上星期，擁中國血統超模黑珍珠 Naomi Campbell 出席白金漢宮活動；是中英皇家感應？是預見「貞裝」出位，率先解說？穿上青金色層層肩甲的一代大師 Pierre Cardin 是七十年代 vintage，風頭一時無兩。雷同設計亦曾出現在一代黑人歌后戴安娜露斯（Diana Ross）領銜主演兼設計服裝的七十年代電影 Mahogany。

小結

父親離世十八年，知我者甚少聽我說起父親；家族恩怨情仇永遠說不清。

但有一點卻與我時裝事業緊緊相隨，那是父親的時裝品味，著裝態度；徹頭徹尾我的啟蒙導師，自少耳濡目染。

來自新界元朗千年家族，鄉下人自有一套旁人不易感覺的傲氣，這份心性透過衣服表露無遺；始自童稚眼球，父親對打扮不遺餘力。那時香港華洋共處，表面的身份來自一身光鮮西裝或光潔私家車，除非身處村中，父親出門定必西裝骨骨，夏日炎炎必也偏白淺米棉麻恤衫長褲，愛歐遊的他衣櫥裡滿是從倫敦、巴黎、米蘭選購回來的好衣服。回港首次應徵見工，便是穿上自父親借來產自意大利的米白薄麻恤衫，在他眼中不理會工見得成功與否，必須留人一個外表恰到好處的好印象。

這套衣著打扮模式，正好印證八十年代而後四十年，我在中國所見所聞；「文革」剛過，整片大地充斥菜色，衣服鞋襪髮型還未脫離「藍螞蟻」模式，物質極短缺，何來時裝共商？

但我看到曙光，將頭髮剪個極短乾淨，上身一件比較寬鬆白恤衫，下襯亦也寬鬆深色長褲，腳登半透明短襪並黑色或深啡色皮革涼鞋，有點電影《山楂樹下》的風景；女同志亦差不多，只是換了下身薄棉或麻半透明面料裙子。有了這個乾淨「企理」衣裝模式，中國明天必成時裝大國；至高尚的品味來

自簡約。

縱使上海街坊在經濟條件開始上揚時期，穿上睡衣，街頭展示，當世人奸笑視為奇觀，但我明白，那是必經的階段，表示生活優裕，具餘錢買鄉下人不講究的睡衣。曾經，男裝時裝表演，袖口的織嘜拒絕剪掉，太陽墨鏡仍然吊著招牌……都是必經過程，引人留意進入新世代的小動作。

今天，你還會在內地看到相同的衣裝態度嗎？

或許偏遠山區，在一、二線城市，人們衣裝老早擺脱港人眼中，曾經的「老土」。看中國數十年時裝過程，猶如歷史縮影，從一窮二白來到國際品牌來朝，品味人人不同，總有一些人先到終點，另有一些略遲，都不重要，一切都源於學習，總會到達彼岸。

茶缸豈止三年兩載結茶跡

不經不覺，書至結局，意猶未盡，如何書「跋」？

這時裝花花世界與設計共心靈相通，如滔滔江水綿綿不絕，只要有人，永遠不缺衣、食、住、行；活在不同世代，自有科技、工藝、文化、社會新功課，「衣服」這個課題隨之迎來不同年代新結果。

浮過時裝炮竹煙花生命海，看新世代設計師作品偶有賞心悅目驚喜之作；多的是⋯⋯暗問：阿仔你搞乜嘢呀？呢啲叫時裝？呢啲叫設計咩？

五十步笑百步，自己肯定曾經前輩心中的「阿仔」，更肯定十次、百次被暗中問候⋯⋯你搞乜鵪呀？

不重要；江山自有人才出，今天別人眼中的「乜鵪」，餘他空間與時間，只要不放棄，無論時裝行業走來有多艱難，總有出頭天，定會創出自己一片苦心經營後的新天地。

鄧達智三個字，自一九八一年年底回到香港，便與港成一體，無論不止一次發誓離去，始終不離不棄。多少冷嘲熱諷或更多貴人扶持，最終得著還是正面、良好的回報多。

為編新書《衣路歷情》自舊作品照片及舊剪報堆中重組
自己，一頁頁漣漪，一頁頁似水流年，一頁頁人似浪
花……

猶如飲水冷暖自知；平和跟你說：我的那杯，是積累陳
年茶跡的茶缸盛載，溫度剛剛好的鳳凰欅樅。

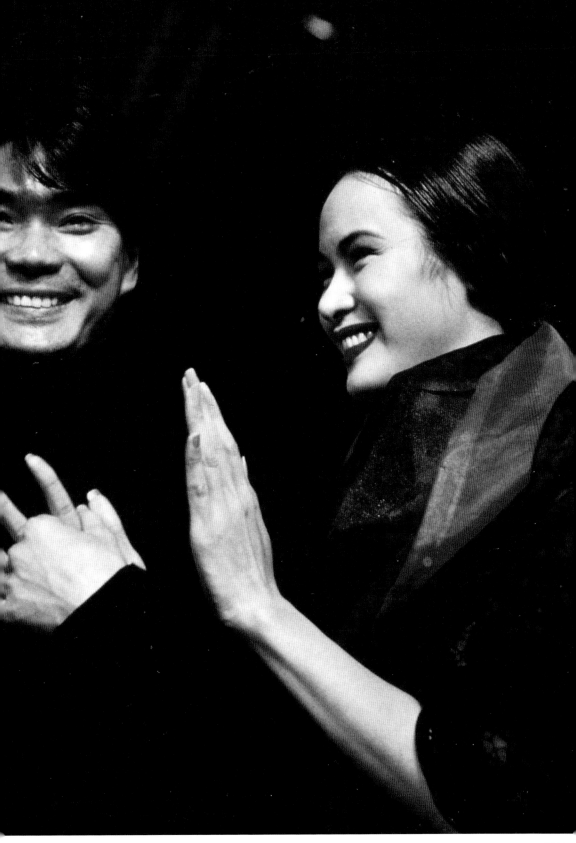

衣路歷情

責任編輯 ● 李宇汶 / 書籍設計 ● 黃詠詩 / 協力 ● 張舒揚、麥穎思

作者 ● 鄧達智 / 出版 ● 三聯書店（香港）有限公司——香港北角英皇道四九九號北角工業大廈二十樓（Joint Publishing (H.K.) Co., Ltd., 20/F., North Point Industrial Building, 499 King's Road, North Point, Hong Kong）/ 香港發行 ● 香港聯合書刊物流有限公司——香港新界大埔汀麗路三十六號三字樓 / 印刷 ● 美雅印刷製本有限公司——香港九龍觀塘榮業街六號四樓 A 室 / 版次 ● 二〇二〇年七月香港第一版第一次印刷 / 規格 ● 十六開（165mm x 235mm）三三六面 / 國際書號 ● ISBN 978-962-04-4672-6

三聯書店
http://jointpublishing.com

JPBooks.Plus
http://jpbooks.plus